藝 術 精 神

THE ART SPIRIT

USE YOUR ART TO MAKE A STIR IN THE WORLD.

羅伯特・亨萊
——
著

陳琇玲
——
譯

簡忠威
——
審定推薦・專文解說

Robert Henri

在我們一生當中，平凡無奇的日子裡，總有一些特殊的時刻。在那些時刻，我們似乎有了非比尋常的發現，也感受到無與倫比的幸福，並領悟到無上甚深的智慧。要是我們能夠藉由某種記號，召喚出自己心中的這般願景，那該有多好！藝術，就是在這種期望下誕生的。藝術，引導我們向未知的世界前進，也指點我們朝更偉大的知識追尋。

羅伯特・亨萊

II｜技法，始於觀看

對世界充滿熱情的藝術指導者

放眼美國畫壇，沒有人像羅伯特‧亨萊這樣擁有無窮的個人魅力，讓大批死忠追隨者為之懾服。亨萊在一九二九年七月十二日辭世，為畢生對藝術的無私奉獻劃下句點。

亨萊是一位特別擅長口語溝通又靈思泉湧的藝術指導者，他如預言家般的性格與熱情，讓旗下弟子將其奉為偶像崇拜。

不僅如此，亨萊深信藝術與生活密切相關，認為藝術不只跟從事藝術的專業人士和學子有關，其實也跟每個人都有關。法國長久以來投身藝術與藝術創作，為國家產生的龐大優勢，就能證明亨萊的高見。

亨萊對藝術抱持的這種願景影響甚鉅，受其影響的知名畫家不計其數。亨萊認為努力培養自發性，就是最重要的事。他總是設法發掘學生的天分，讓追隨者

完全尊重美國畫壇的發展。他讓追隨者知道法國畫壇的動態，卻不鼓勵他們仿效法國畫壇的做法。亨萊沒有批判法國畫派，他教導弟子們要有藝術家的自重，明白以美國人的觀點去看待美國的物質世界，並不是什麼令人羞愧的事。

不過，由於亨萊對於美國後續發展出的本土畫派大力支持，讓他成為首位以各種方式傳播法國傑出畫家消息的美國藝術家。他讓人們知道十九世紀是在哪些法國畫家的推波助瀾下，成為繪畫史上的一個重要時期。現在，我們很難想像在世事萬物迅速變遷的紐約，法國藝術在短短一個世代前的改變，竟然沒有對紐約產生任何影響。要是紐約沒有成為地位如此重要的世界金融中心，法國畫作就不會被吹捧到能以天價賣出，法國畫作也不會像現在那樣數量多到驚人，對巴黎藝術的收藏也不會像十年前那樣蔚為風潮，至今仍在美國社會掀起一股狂熱。

令人好奇的是，雖然切斯（William Chase）和美國其他同期知名畫家與繪畫老師，早在亨萊形成主導勢力前，就從歐洲為弟子們帶回有關馬奈（Edouard Manet）、竇加（Edgar Degas）和其他法國知名畫家的消息。但最後卻是亨萊這位主張美國新畫派的偉大倡導者，成為帶領大批學子的首位先知，讓美國畫壇了解十九世紀後半時期法國繪畫的重要性，也讓大家再度燃起對於古代大師的興趣，例如，荷蘭畫家哈爾斯（Frans Hals）、西班牙畫家哥雅（Francisco Goya）和葛雷

柯（El Greco）。

可以確定的是，早在亨萊開始教書前，切斯就已跟學生談到葛雷柯，以及其他當代畫家對這方面的了解。但跟切斯相比，亨萊是一位更活躍的藝術指導者，他有獨特的個人魅力，加上有滿腔熱忱，想分享自身構想和願景新世界，讓那些對藝術充滿渴望的年輕世代有所了解，也讓以往太過專業而無法發揮效益的知識，能夠廣為一般人所知。追隨亨萊的學生們各個充滿抱負，又對大師動人的話語求知若渴。看過亨萊在這些學生面前諄諄教誨的人們，都會感受到他個人無窮的魅力，也感激他畢生對藝術的貢獻。他帶給後輩的啟發，是其他藝術指導者無法比擬的。我們必須認識那些學生才會明白，年輕畫家竟然對整個藝術界毫無所知，只憑著對繪畫的真誠渴望就一頭熱地創作。針對許多學生對外在世界的極度無知，亨萊努力為他們打開眼界，讓他們了解藝術的根本意義，藉此破除這種無知。但他並沒有要求學生把以往的藝術或法國當代藝術，作為仿效的榜樣。

現在，我們實在難以相信，當初跟隨亨萊學習的許多年輕男女，雖然對繪畫充滿熱情，卻是經由亨萊的教導，才頭一次聽到法國畫家杜米埃（Honoré Daumier）、馬奈、竇加、哥雅和其他畫家的名字。這件事讓人不禁納悶，這些年輕人竟然能在極力迴避藝術知識的情況下，最後還能成為畫家。亨萊並不是在

尋找可造之材，而是在尋找可能以各種原始偽裝呈現的天分。他讓沒有受過訓練的學生，保持原有的純真和一無所知，就算對美學充滿誤解也沒有關係。他不介意學生衣衫襤褸一副窮酸樣，他在意的是個人的發展潛力。只要發現有潛力的學生，他不在乎花多少時間和精力給予教導。而且，他要求學生從生活中，而非從藝術上，直接獲得親身感受。

當亨萊的課程叫好又叫座時，賓州藝術學院（Pennsylvania Academy of the Fine Arts）已經開始傳授印象派。約翰·特瓦克特曼（John Twachtman）在紐約藝術學生聯盟（The Art Students League），傳授學生印象派畫家的光線理論。但是，特瓦克特曼既不熱衷教學，口齒也不清晰，只能將本身寶貴又微妙的想法表達一二。相較之下，如同我先前所說，亨萊卻是一位特別擅長口語溝通又靈思泉湧的老師。

亨萊從未對印象派的技法層面展現絲毫興趣。陽光普照風景中的金髮美女，並沒有特別吸引他的目光。他從印象派畫家中學習到的，或許是這個團體做出的最寶貴貢獻，是這群人共同做出的唯一貢獻，那就是這個概念──以不帶偏見、非學院派的嶄新觀點，看待當代生活與當代景象。

即使物質生活相當困苦，學生也毫無怨言地追隨亨萊。他們並未因為現實

環境所逼，而在亨萊展現給他們的理想願景上有所讓步。我還記得當時坐在紐約聯合廣場的長椅上，聽著亨萊的一些學生們高談闊論，談起亨萊當晚在夜間部跟學生講的話。那次的討論相當慷慨激昂，聽到這番話沒人會相信，這些年輕人白天做苦力，晚上接著在亨萊的畫室作畫數小時，聊完天後就在公園長椅上倒頭大睡，因為他們連租下一間房間過夜的錢都沒有。

現在我們很難理解，當時年輕畫家要展出畫作有多麼困難。在那個時期，藝術並不像後來那樣是人人可知的新聞。畫商也不會競相追逐，發掘還未在畫壇嶄露頭角的奇才。大型官方展覽掌握在老是拿獎的那群人手中。在那種獨占優勢的情況下，這群既得利益者的發展最為成功，也對我們社會大眾和一些私人收藏影響甚鉅。只要這些照章行事的專業人士主導大局，美國年輕獨立藝術家們就沒有機會賣掉或展出自己的作品。官員們對亨萊恨之入骨，因為他們一開始就知道亨萊對他們的抨擊，不是為了一己私利。亨萊不是為了捍衛某個繪畫理論或謀求個人發展，他只是要求當權者做出回應，給予美國年輕獨立畫家一個公平自由的機會。

爾後，亨萊與友人和門生共同舉辦第一個美國獨立畫展（American Independent Exhibition，意即美國獨立藝術家協會（The Society of Independent

Artists）的始祖）。這個畫展集結真正實力派畫家的作品，其中一些作品目前為收藏家與博物館最得意的收藏。但是，當時這些作品除了在獨立藝術家協會的展覽上得以亮相外，卻無法在其他地方公開展出。

誰也無法估計，當今美國畫壇能如此自由開放，是因為亨萊當初做出多少貢獻。亨萊桃李滿天下，全美國各地都找得到他的門生。接受亨萊諄諄教誨要尊重表達自由的男男女女們，從未忘記也無法忘記亨萊給予他們如此寶貴的一課。

美國對亨萊這個人、這位良師，實在虧欠太多。他出現在官方還掌控藝文界、年輕藝術家和原創性受到扼殺的時期。他為自由奮戰，也讓學生們有勇氣對抗官僚主義。

《藝術精神》這本書具體展現亨萊的整個教學脈絡。為了讓這本書更加完備，他還重新檢查二十三年來的筆記與信函。他的這本著作確實很有個人特色又獨樹一格，那些認識他的人會從書中認出他說話時的特有語氣與方式。這本書，不只傳授亨萊的諄諄教誨，也呈現出他啟發人心的智慧珠璣。

福布斯・華森（Forbes Watson）

紐約藝評家、作家暨講師

作者序

喚醒內心的藝術家

這本書是在許多學生的催生下出版的，因此你手上拿的這本書，其實是收錄我個人的評論、語錄和信函。我沒有費心把它編成一般書籍的形式。事實上，收錄在本書裡的個人看法，比較像是掛在牆上的畫作那樣，觀看者可以依其所好，選擇自己認為是值得一看的作品。如果這些見解有什麼聯想價值，能激發觀看者獨立思考，那就達到展出的目的。但也因為這種編排方式，所以你會在這本書裡看到許多重複的主題。不過，我每次面對同樣的主題，是以不同的觀點，或以跟其他事物的關係去看待。另外，讀者未必要同意我在書中提及的任何論點，或遵照書中提出的任何建言。而且，我個人的見解也可能對不同領域的活動有冒犯之處。這本書的探討主題是「美」或快樂，而芸芸眾生追求美與快樂的方法，當然各異其趣。

真正理解藝術就會知道，藝術其實是每個人平常都會涉及的領域。

藝術，說穿了，就跟把任何事做得更好有關。藝術，並非外在多餘之物。

每個人心裡都住了一位藝術家，當那位藝術家被喚醒時，不管個人從事什麼行業，都會成為獨出心裁、大膽好奇並擅長自我表現的個體。這時，他擾亂並顛覆現有的思考模式，啟發並開創出更好的理解方式。當內在藝術家沉睡未醒的那些人選擇放棄時，他反而充滿好奇地告訴大家，一切還有更多的可能。

沒有這些內心藝術家的存在，世界會停滯不前；有了他們，世界會更加美好。因為他們對自己感興趣，也引起別人的好奇。他們不必是畫家或雕刻家，才能成為藝術家。他們可以運用各種媒介來工作，只要能從工作本身找到樂趣，一切無須外求。

博物館裡收藏的藝術作品，無法造就藝術之國。但是，有藝術精神存在之處，就會出現珍貴之作供博物館典藏。更棒的是，人們在藝術創作過程中，能夠獲得無比的快樂。藝術讓人邁向平衡與秩序，判斷相對價值，了解成長法則，檢視經濟生活，這一切都是值得人們探究的美好事物。

藝術學子的職責一點也不輕鬆。然而,有勇氣與膽識認清這一點的學子寥寥無幾。你必須下定決心在許多方面忍受孤獨。我們都渴望他人的理解,也喜歡有人作伴,因為這樣比孤獨一人來得輕鬆。但是,孤獨讓人認識自己並成長進步,不會盲目跟著群眾止步不前。只是,如果孤獨讓你在藝術方面有所成就,那你這輩子在享受成功之餘,當然也要付出一些代價。

好好愛護你自己的情感,千萬別小看它們的作用。

我們到人世間走一遭,不是要做那些人們已經做過的事情。

我沒有興趣教導你,我知道什麼;我想要激勵你告訴我,**你**知道什麼。我給你們的幫忙,只是想讓自己周遭的狀況有所改善。

學習古代大師在繪畫上做了什麼,了解他們如何構成畫面,但別執著於他們制定的慣用手法。那些慣用手法確實很棒,也適用在他們身上,讓他們因此創造出自己的繪畫語彙。但是,你要創造自己的語彙。善用古代大師的慣例,過往的一切都能助你一臂之力。

藝術學子必須從一開始就是一位大師；也就是說，他必須懂得善用現有技能。藉由在每個當下善用自我資質，日後才有希望延續這種好習慣。大師，就是懂得善用既有一切的人。

讓我們有所啟發的藝術作品，不是吹毛求疵或猶豫不決那種人創作出來的。感動人心的藝術作品具體表現出人們在極大享受時的一種正面特質，而作品就是在那個當下創作出來的。

在創作之前，先思考美好的事物，但是光這樣做還不夠。畫筆接觸畫面的那一刻，必定會將藝術家當下的確實狀態表現到作品中。這些筆觸留待看懂暗示的觀看者去觀察解讀，也讓藝術家把作品當成一種自我揭示，或許日後將帶著某種驚喜值得細細品味。

藝術家要引起我們的注意，就必須先對自己感興趣。他始終保有強烈感受，也總是懂得深思熟慮。

這樣深思熟慮過的人一定已經與內在自我連結，能超越主題外在表象，進入洞悉現實事物的狀態。大自然展現在他眼前，他觀看眼前景象，深受感動並提筆

畫下。而且，不管是有意或無意，他的每個筆觸都是作畫當下的真實記錄。

速寫愛好者像獵人那樣開心度日。他們在人群中悠遊，在都市裡出沒，上山下海無處不去。想停留多久就停留多久，不必趕著抵達目的地，能夠隨心所欲地移動。生活就是他的發現，他不會疏忽自己喜愛的事物，而會佇足了解。他用速寫方式將它們畫在速寫本上，或是隨身攜帶一盒油彩顏料，將喜歡的景物畫在口袋般大小的油畫板或繪圖本上。他有時滿載而歸，有時空手而回。他四處尋找並設法捕捉自己喜愛之物，而且每到之處都能發現獵物。沒有獵人本性的那些人，不會看到這些東西。獵人會不斷地學習觀看、了解並樂在其中。

我們對於這種在人群中出沒，觀看和思考的時光，有著美好的回憶。那麼，這些速寫作品都跑哪兒去了？有些速寫被堆在角落裡布滿塵埃，有些成為相當優秀的作品裱框掛起，有些則成為大幅畫作的創作靈感，這些畫作可能比原先的速寫更棒或更糟。無論如何，這些速寫，或者應該說是我們在繪畫當時的存在狀態與理解，都對我們整個工作與生活，做了仔細檢視並留下印記。

別擔心被退件。 每位優秀藝術家都有過這種經歷，如果你的作品並未「入選」，千萬不要灰心喪志。作品愈有個人風格，愈不可能入選。你只要記住，畫畫的目的不只是要讓作品得以展出。能讓自己的作品公開展出，當然是很棒的事，但你是為自己而畫，不是為評審而畫。作品被退件這種事，我自己就有多年經驗。

年輕人，努力創作一些很棒的作品吧！別只想畫出優美的風景畫。嘗試在畫布上畫出自然景色有多麼吸引你，畫出你置身其中有多麼愉悅。這樣，才有智慧。

有許多人能善用精緻靈巧的筆觸，畫出甜美的色彩、優雅的色調、細膩的風景形趣。法國寫實主義畫家庫爾貝（Gustave Courbet）就在自己的每張作品中，展現出他是一個怎樣的人，也告訴大家他在思考什麼，感受到什麼。

每位學生都應該用某種形式把自己的發現記錄下來。我們可以做到的是，把自己的片段發現，加到人類的整體發現當中。這是一個無止境的過程，個人可以

記錄自己的進步，不管他記錄什麼，從研究人類整體發現這件事來說，都已經貢獻良多。我們每個人留下許多讓別人得以運用的記錄，這些記錄成為輔助我們的踏腳石，或提醒我們該小心避開哪些絆腳石。

學生不是一股孤立勢力，而是屬於一個龐大的同行關係，這種關係就好像一個大家庭。學生接受並付出，也從兩者中蒙受其惠。

透過藝術，就能將人與人之間對於理解與知識的神祕連結建立起來。這些連結是一種同行情誼的龐大連結。在這種關係裡，每個人彼此認識，而且不會受到時間與空間的阻隔。

這種同行關係極具影響力，成員眾多遍及各地又跨越時空。而且，這些成員不會因為肉身的消滅而消失，一旦進入這個圈子，就成為永久成員。那部分的他，在這個同行關係裡的地位，永遠不會消失。

這種同行關係的運作跟外在事件無關。在這世上，機關團體可能崛起並掌控大權，彼此搞破壞。政治家會挖東牆補西牆，讓事情維持現況。但是，不管外在世界發生什麼事，這種同行關係依舊穩定持續下去。這就是人類的進化。讓外在

自行破壞，同行關係會重新開始。因為在所有情況下，不管外在機構變得多麼強大，不管制定什麼法令，做了什麼補救，真正的改變都要歸功於這種同行關係。

———

如果你內在那位藝術家被喚醒了，那麼跟許多人相比，你或許更能跟葛雷柯、柏拉圖、莎士比亞和古希臘哲人的心靈相通。

在某些書裡，你看到前幾行字就有如遇知音之感。

在茫茫人海中，有些人有緣相識相知，有些人只是生命過客。

當我在端詳達文西的速寫稿時，就看到他在工作，也看到他遇到一些難題。

我透過達文西的速寫稿，就能與他心神交會。

I
美，始於感動

1

作品是個人情感
的傳聲筒

一九一五年給藝術學生聯盟
課堂學生的一封信

對主題的興趣就是，針對那項主題，你非說不可的某些事，這就是肖像畫的首要條件。這個興趣啟動整個繪畫過程，也界定畫家要說什麼。有形的表述不代表作品的完成。在原本要說的特殊想法說清楚後，作品才算完成。藝術家是先有想法才開始創作，他安排各種素材，依此作畫並表達原先的想法。他用到的每個素材，都是個人情感的展現。事物擺脫本身死板的意義，成為一種協調關係中的靈活角色。在運用事物表達個人特殊想法時，有一種先入為主的看法存在已久，那就是：只使用對本身想法不可或缺的事物。你將自然景色盡收眼底，從中挑選

一個特殊線條，一個與眾不同的特定景象，讓整個畫面變得清楚明晰。仕女衣袖上的蕾絲不再是蕾絲，而是整個人的一部分，畫面就是仕女高尚與優雅的象徵。仕女臉頰上的色彩不再是一抹紅暈，而是從畫布各個部分去考量的一種秩序感，是為了表現其敏銳情感與健康狀態所做出的一種極致詮釋。

以最深刻的印象做出發點，從你對模特兒感受到最棒最有意思也最深切的感受開始著手。在創作過程中始終維持這種洞察力，不看別的，堅守初衷。從模特兒身上只挑選出能代表這種深刻印象的跡象，這樣就能創作出一張結構有序的作品。畫作中的每樣要素都有助於構成一個想法，表達某種情感。畫作中的各項要素也會具有美感，因為每項要素在畫面組織中各自發揮作用。所以，線條、形狀和色彩都活靈活現。透過這種調整，讓整張畫具備最強大的擴張力，也唯有透過這種事物之間存在適當關係的感受，作品才能讓人感到自由。

不同於想法和情感的表現，雖然繪畫創作沒有制式規定，但我可以針對如何採取某種方法進行創作，對學生做出一些建議。大家可能對於繪畫創作的程序有基本共識，也會建議怎麼做比較保險。對於在運用素材方面尚未發展出滿意方法的那些人來說，這些建議都可以作為剛開始著手創作的參考。

因此，我提供你們下列建議。以人像寫生為例，模特兒在同一週每天擺出

同樣的姿勢，你可以選擇不同的研究方式，自己決定怎樣做最有利，引導自己做更深入的探討。有些人花一整週的時間畫同一張畫，有些人認為每天重新畫畫一張比較好。盡可能保留之前畫的作品，拿來跟目前正在畫的作品做比較，評論後再決定接下來該怎麼做。有些人發現第一天先畫第一張，隔天畫第二張，當週後續幾天就輪流畫這二張，利用這種並行做法，自己互相比較、研究，會學到更多東西。我認為在畫同一位模特兒時，同時進行二張作品，今天畫這張，明天畫另一張，這樣交替著作畫很有幫助。這種方式不會讓人打盹，而會令人感到興奮，讓當週後續幾天在課堂上精神愈來愈差的窘境得以改善。當然，每種做法各有利弊，但是利用上述做法處理本身狀況的學生，就會在一週著手創作時學到許多經驗，也會相當清楚自己對主題的理解和可能的看法。在**開始**創作時反覆探討，這件事再重要不過。那些不懂得開始的人，就無法完成一張畫。

至於那些選擇繼續同一張畫的人，我的建議是，你們一整週為了同一張畫而努力，應該是為了讓作品有完美的開始。如果你正在思考並觀察自己的作品和創作方法，你一定要觀察創作過程中，最常見的失敗為何。事實上，結束跟完美的開始是無法分割的。

堅持從最大塊面的構成取得形狀與色彩之美，以四或五個大塊面構成畫面。

讓這些最重要的塊面有漂亮的形狀與和諧的色彩。讓這些塊面盡可能對你所選主題產生意義。你會訝異，透過這些塊面能讓作品達到多少完成度，透過塊面輪廓能得到多少動態和立體感，從對面積、色彩和明度的仔細衡量，能獲得多少的樂趣。其實，大多數學生和畫家在這個階段都太過草率，急著想做其他事，而且是更微不足道的瑣事。

在處理人物畫的四或五個塊面時，臉部這個塊面最重要。即便其他塊面本身更明亮或更顯眼，但臉部這個塊面應該優先處理。而且，臉部這個塊面應該被當成頭部任何特徵之首。切記，愈大塊面的美感愈重要，也愈不可或缺。

不停地畫，畫不好就刮掉，重新開始，努力找出並建立較大塊面中的色彩和設計之美。在刮除顏料時，要做得像優秀技工那樣。在亮面區薄塗，再依照想要取得的效果，選擇薄塗或厚塗。在較大塊面可能做的事情都完成後，才能不急不徐地處理較小的塊面。

下定決心盡可能完成這些較大塊面，把所有圖案、色彩、設計、特性、構成和效果都做到。記住，透過這些塊面就可能表達出極致的美。作品能否非凡出眾，就全靠這些大塊面。

之後當你開始畫臉部特徵時，仔細思索特徵部分跟你必須表達的想法有何關

係。當你考慮到如何畫出鼻子的**表情**，畫出鼻子就不成問題。所有特徵都跟顯示模特兒心境或狀態的一種表情有關。

你必須徹底了解特徵，也必須想清楚完成表現所用的手法，才能開始著手描繪特徵。若是你在描繪特徵的某些線條時，卻還要停下來問自己「接下來該畫什麼」，這樣只會讓整張畫變成一種片斷不連貫的記錄。

切記，你只能用這種相對關係來畫特徵，別無他法。在所有特徵中，具有一個主要動態，它們的關係中有順序存在。而特徵的引導線跟身體動態，也有順序存在。這種相關動態的念頭在描繪頭髮時極為重要。頭髮本身就很美，這一點不該被忘記，但是在人像構成中，頭髮卻是最後才考慮到的部分。頭髮必須畫出頭部（或對象）的優美與尊貴。頭髮上的光線必須用來強調結構，以突顯並持續整個動態，並讓整個動態栩栩如生。臉部周圍的頭髮輪廓必須作為描繪前額和鬢角等形狀的主要媒介，也必須同時帶到肩膀和整個肢體的大致動態。頭髮被視為一個絕佳的繪畫媒介，依據本身的特質描繪，但不必照著實物刻畫。請好好想想，這一點非常重要。

眉毛是最後要講到的毛髮。對一位優秀畫師來說，眉毛是前額肌肉動作的最有力證據，這些肌肉動作顯示出模特兒當下的狀態。臉部肌肉立即針對驚喜、害

怕、痛苦、高興、好奇等顯著感受做出反應，而且，眉毛線條最能表現肌肉反應突顯的特徵。不管多麼微妙的情緒都能透過眉毛的明確形狀，表現肌肉動作的反應。

在繪畫某些頭像時，即便是正常表情，眉毛還是保有一種明確的姿態。因此，有些畫家想表現出對象的悲傷、無聊、驚訝和尊貴，有些畫家則強調對象的說服力或視線方向。對於優秀畫師而言，眉毛可是有生命的東西。眉毛傳達出個人表達反應的習性，也透露出情緒變化的訊息。另外，眉毛勾勒出前額下方和鬢角的形狀，譬如這個部位的方形、曲線和體塊感。除了這些，還有從皮膚長出的細小毛髮。

在畫眉毛時，一定不能猶豫不決，必須考慮整體作畫。在下筆前，先想清楚要表達的想法、使用什麼筆、用多少顏料、怎樣的濃度才恰當。

在畫眼睫毛時，可以藉由**彈跳的筆觸**暗示眼部的迅速動作。通常，上眼皮和睫毛會在眼球上形成一個陰影，這個陰影很難觀察到，但是在畫眼部時卻能產生生動的效果。眼白的顏色通常跟膚色一樣，而不是像一般畫家以為的那樣。瞳孔在柔和光線下會張開，注視強光時會收縮變小。瞳孔的高光也是描繪的一部分，瞳孔的方向、形狀、邊緣和跟瞳孔色彩與明度的對比，但最好是一筆迅速完成。高光的方向、形狀、邊緣和跟瞳孔色彩與明度的對比，

表現出形狀、弧度、亮度或標示出特徵。要描繪瞳孔，就必須用對畫筆、用對顏料，並巧妙控制手部動作。對某些人來說，畫畫用的腕杖（maul stick）這時就能派上用場，腕杖對穩定手部大有幫助。（萬物的存在皆有其時有所，難就難在如何讓事物用對時機、用對地方。）

鼻頭的高光也是描繪的重點，只是這部分通常也要簡單快速一筆帶過。注意，高光的形狀界定出鼻頭的三個面向。

衣服的線條與形狀，應該用於描繪肢體與頭部之間的微妙關係。衣服的皺褶與形狀不是要你刻畫縫製的細節，而是讓你建立一路延伸到頭部的基準線。整張畫要有一種和諧感，畫中沒有任何物體是各自存在的。每個物體都盡可能彼此呼應發揮綜效，展現活力與意涵，努力創造出一種美妙的統合感。大師的作品就是這樣誕生的。

別告訴我，身為學生的你，要先學會怎麼畫，再去注意這一切。

唯有透過這些意圖，你才能學會怎麼畫。這種思考**就是**繪畫，畫者的手必須聽從自己的想法。利用這種意圖，你就能洞悉意涵，也能掌握意涵並將其運用自如。沒有這種意圖，你就會猶豫不決。

你要明白，模特兒有其存在的狀態，你要透過形體、色彩和姿態，具體展現

這種狀態。而你對於模特兒的鑑賞力，就取決於你對形體、色彩和姿態有多麼重要的感知，也取決於你對這些要素的選擇（每個人的觀察都不一樣）。因此，你的作品是你個人情感的傳聲筒，你要運用特殊的形體、色彩和姿態，為你自己發聲。說穿了就是，你要培養自己成為觀察者、鑑賞者和畫者。你要做的是，給自己心裡那位小畫家一個動機，不然他就無法成長。

我講的這一切，證明在畫人像時，姿態最為重要。姿態透過形體和色彩，表達出對象物當下的狀態。

記住，畫人像時速度要快。打起精神全神貫注，盡可能愈快畫完愈好。拖拖拉拉一點好處也沒有。先把較大塊面表現出來，然後再依據與塊面之間的一致性，盡量將特徵簡化。可以的話，在模特兒同一姿勢未休息前就畫完。要是能在一分鐘內完成更好，慢吞吞可沒好處。但是務必切記，**不管要花多久時間**，不管畫完一張畫可能從一天延長到許多天，都要先以形體說明較大塊面後，才能開始處理細部特徵。堅守這個原則：最偉大的作品、最偉大的表現、最偉大的實現，以及所包含的一切感受，關鍵就在於，畫家透過**較大的塊面**和較大的姿態能做到什麼。

當我們知道事物的相對重要性時，我們就能對事物做出各種表現。我們可以不破壞這種關係畫出好作品。在這種情況下，我們可以藉由讓物體彼此呼應，讓整張畫更加吸睛。

研究藝術，就是研究事物的相對重要性。畫家必須知道畫作各項構成因素的相對重要性，否則就無法有效地運用這些因素。畫面呈現不穩定的作品就跟不牢靠的政府一樣，原因都出在沒有察覺本身內部要素的重要性。

在觀看一張臉或一幕景色時，最重要的事物通常是瞬間捕捉到的感受。所以，作品應該是依據記憶完成的，也就是憑著那個關鍵動態留下的記憶。在那個瞬間，構成那幕情景的因素，存在一種相互關係。但是這種相互關係並未持續下去，因為氣氛改變了，多少就會出現新的配置取而代之。這種特殊順序必須保留在記憶裡，也就是記憶必須牢牢抓住那個特殊情景表現出的特定順序。因為之後要完成這個對象物的所有工作，不外乎是資料收集罷了。現在，對象物的氛圍改變了，也建立一連串的新關係。這一切可能讓你不知所措。所以，你必須保留原先那個特殊情景，而且現在「對象物」只是當做先前景象的參考模型，重要性也

大不如前。切記，畫作一定不能變成不同氛圍下，東拼西湊的大雜燴。畫家必須堅守最初捕捉到的那種氛圍。

畫家從眼前的模特兒身上，只會觀察對建立先前情景有幫助的部分。然而現在，畫家要做的事是很艱難的。模特兒就在他眼前，但他卻必須憑藉記憶作畫。他參考模特兒，但卻不依照不同氛圍形成的新關係作畫。他從眼前景象中，只選擇跟先前對象物有關的部分做參考，也就是當初讓他靈光乍現，想動筆畫下的那個情景。雖然那個情景稍縱即逝無法再現，但如果畫家有辦法記起先前對象物呈現的景象，就再幸運不過。

在對象物讓你留下印象後，要擺脫對象物，並照著記憶記錄原先的印象，這可是一件相當困難的事。而更困難的是，當「對象物」還在你眼前，只是氛圍不斷改變，這時還要憑著記憶畫下原先的印象，更是難上加難。不管模特兒還在不在現場，所有傑作都是畫家憑著記憶完成的。如果模特兒還在現場，一定會有一些變動讓畫家分心，對畫面布局造成干擾。畫家必須小心，別被眼前景象牽著鼻子走。儘管如此，模特兒在現場的好處是，可以看到構成先前景象的題材（或稱原始資料）。

要是學畫者養成習慣進行這種記憶練習，實際完成作品當然不需要模特兒

在場。但這部分或許是一種尚未開始流行的研究形式。事實上，沒有其他研究形式，比這種形式更讓人著迷。也就是說，我們經過起初採取的步驟而深感挫敗後，可能領悟到照著自己實際知道的去畫，也就是照著我們所看到的去畫，通常只是透露出，我們對於眼前的模特兒其實所知甚少。

依我看來，可以肯定的是，邊看模特兒邊作畫的畫家，跟觀察模特兒後憑藉最初印象得到的理解再作畫的畫家，兩者所做的觀察和思考是截然不同的。

通常，跟作畫時有參考對象的前者相比，憑藉印象作畫的後者會進行更多心智活動。因為這類畫家必須清楚明白，在模特兒從視線消失前，自己必須趕緊知道什麼。他們會仔細觀察，找出不可或缺的資訊。

一張好畫是精心安排的非凡技藝。畫作每個部分本身都讓人嘖嘖稱奇，全都恰如其分地呈現整體的統合感，讓各個部分巧妙地合為一體。

觀賞一張好畫時，你得依據畫作完成的方式去觀賞，別無他法。不管你會不會這樣做，觀看好畫就必須依照這種順序去欣賞。

有些畫作展現出非凡的技巧，但卻只是把表現自然景物的許多不同因素結合在一起。我看過很多學院作品就屬於這類，其中有些還是得獎作品。但是這類作品充其量只是把許多概念東拼西湊，把不相關的因素巧妙組合。其實作品本身根

本無法觸動人心，也無法呈現精心布局所能營造的統合感。

如果你想要自己的作品有編排設計感，那麼促使你靈思泉湧的動機概念就必須相當明確，而且你在編排畫面各個部分時，也必須堅守這個大原則：讓一切跟你的動機想法相呼應。

如果你對於想表達的主題猶豫不決或不確定，就不可能畫出統合感。

我夢寐以求的藝術學校要有二間畫室，一間有模特兒擺好姿勢，一間讓學生作畫使用。學生在二間畫室都有自己的位子，一間是供觀察使用，一間是供作畫使用。學生可以不時回到有模特兒那間畫室，取得自己所要的資訊。在收集資訊時，學生可以從**自己的位子觀察**，或是在整間畫室走走看看，取得一個整體概念。想要的話，也可以做一些速寫，以便從中獲取資訊，但是這些速寫不能帶到作畫那間畫室。進到作畫那間畫室，學生能帶的東西只有**自己知道、記在腦袋裡的資訊**。

如果真的能做到這樣，那必定是一間再棒不過的藝術學校。學生不但能在創作時樂在其中、受惠更多，也能培養出水準更高的學生。因為這種作品水準需要更多的心智活動和專注力，時下許多學校畫室那種不動腦的畫家和老師們，根本對此避之唯恐不及。

或許有人會問，為什麼沒有人嘗試開辦這種學校。原因聽起來很可悲。因為一般說來，優秀的藝術學校都是自給自足，而且營運根本入不敷出。嘗試創新做法，會有賠錢之虞。況且以這個例子來說，還必須說服學生這樣做確實可行。但是如同我先前所說，利用這種研究形式來作畫，一開始會很讓人沮喪。

利用記憶作畫，這方面已有一些初步嘗試。一直以來，最有效的做法就是採取五分鐘、十分鐘或三十分鐘一個動作來進行速寫。利用這種做法，就能激發心智活動，提高專注力並迅速掌握重點。經過證實，三十分鐘的高度心智活動和專注力，比一整週拖拖拉拉地創作更有效益。而且，在五分鐘、十分鐘或三十分鐘這麼短時間一邊觀看，一邊完成的作品，在觀看時就必須更加篤定、有選擇性，記性也要很好。這種迅速動作的做法一直都很有幫助。

以往的做法是，學生在週一開始畫一張新作品，在當週週六完成那張作品。但是，不知道如何「開始」畫一張作品的學生，卻開始花一週的時間去**完成**自己不知如何起頭的東西。離譜的是，沒有開始的東西，是無法完成的。

但是，要引進速寫（Quick Sketch）這種做法，就要經歷一場苦戰。引進概念與傳達這種研究方式並不容易。藝術史上只有少數幾個人採用這種做法，不顧學院派的慣例。這些人的作品都是我們熟知的。

值得一提的是，利用這種**記憶**形式去研究作畫，不是建議該少用模特兒，而是建議該**多用**模特兒。這一點其實很容易理解。事實上，在觀察許多學生或畫家的作品時，我們從畫家的每個筆觸就會發現，其實是模特兒在利用畫家，而不是畫家在利用模特兒。尤其是，當畫家隨著模特兒心境轉變來作畫時更是如此。有時，我們認為畫家並非心甘情願成為奴隸。因為我們會聽到畫家抱怨，「模特兒動了，位置不一樣了」，這就透露出畫家潛意識裡，想畫的是最初讓他想畫的那種姿態。

靠記憶作畫、選擇關鍵因素、掌握對結構有重要性的事物，並利用這一切來創作一張獨特畫作。好好培養這種能力，你對自然景物的獨特觀點，你瞬間觀察臉部動態或天空結構所捕捉到的事物，讓你不僅能表現臉部和風景，也能呈現它們在你內心最美的一面。

我這樣講的意思是，在作畫時要懂得編排設計，不是複製眼前所見，而是依循顏料和畫面的自然法則進行編排設計，這種自然法則跟自然景物，也就是你在觀看臉部、風景時讓你感動的那種規律類似。

對我們來說，臉部和風景並不是永遠那麼美。但似乎有某些時刻，我們獲得啟示，看出個別部分之間存在一種整體的統合感。這當中有一種理解感和一種極

大的快樂。我們進入一種偉大的秩序裡，也被帶進更浩瀚的知識殿堂。有時是擦肩而過的一張面孔，稍縱即逝的一幕景色，或是成長茁壯的某樣東西。我們可以稱它為進入另一個維度空間的通道，這個維度空間跟我們尋常所處的維度空間不同。要是有人能夠藉由某種符號記錄下這些時刻的景象，那該有多好！藝術就是在人們的這種期望下發明的。藝術是通往無限可能的路標，也是邁向更偉大知識的路標。

有些人已經發現這種符號，透過他們的作品，我們可以跟著進入另一個維度空間。如同我們有時聆聽音樂或透過涉獵其他藝術大師的傑作，就能進入那種氛圍裡。

以某種程度來說，每個人都會經歷這些更清楚理解的時刻。對我們所有人而言，能確實掌握並牢牢記住這些時刻都一樣重要。

個人是否具備並如他人般高超的洞察力，這一點其實並不重要。問題在於，個人是否懂得活在當下，好好對待那些快樂時光。

洞察並牢記關鍵要點，加以記錄再充分檢視個人觀察與記憶是否屬實，這種能力的養成，就是通往快樂之路。

究竟有什麼符號存在於風景、空氣、動作和同伴關係中，讓我們的想像力猶如萬馬奔騰，也讓我們沉浸在無比快樂中？

要是我們知道那些符號是什麼，我們就能把那種美好境界畫出來，把我們對這種美好境界的理解畫出來。

我們在回想起那些時刻時，有多麼快樂啊！那種回憶是什麼呢？

其實，我們並不記得那個當下，也不是把那個當下視為任何單一事物、單一地點或時間點來看待。

不知道是什麼緣故，時間、地點、事物全都重疊交錯在一起。記憶讓這一切彼此交融。

我們在靜謐夜晚中，坐著眺望台地，突然聽到一群土狼的嚎叫聲，心中升起一股莫名的恐懼不安。不是因為害怕狼群，我們知道牠們是無害的。那麼，這股不安與什麼有關？或許可以追溯到跟人種有關的某個事物吧？由於人類具有奇怪的觀看方式，要是我們知道是怎麼回事，那麼我們就有辦法說清楚。如果我們知道自己看到什麼，我們就能把所見景象畫出來。

2

想像力是美的泉源

通常，藝術學子們在不斷尋求模仿技法的過程中，就會忽略掉對於藝術真正精髓的研究。

一八八八年，也就是十三年前，我在巴黎朱利安學院（Academie Julian）唸書。我今年（一九〇一年）再度造訪朱利安學院時，十三年前認識的一些學生還在那裡修讀，重複同樣的練習，他們的習作幾乎跟十三年前畫得差不多。

這十三年來，他們已經具備足夠技法能力畫出傑作。跟某些最厲害的藝術大師相比，他們當中許多人的人物寫生能力更強，出錯狀況更少，素描和比例也更

加熱練精準。

這些學生已經是交易素描作品的高手，如同有些人練就講話華而不實的本領那般。所以，他們跟言詞善巧者一樣，表達不出什麼值得了解的意念，只是以畫筆賣弄技巧罷了。

藝術學子真正要學習的是，如何培養孩提時代那種與生俱來的敏銳感受的本性，以及懂得欣賞一切的想像力。遺憾的是，幾乎所有情況下，早在進入所謂現實生活前，孩童跟大人的接觸就已經讓這些本性和想像力萎縮枯竭。

我們所見的人事物，其實反映出我們的想像力，我們認為那些人事物是什麼，那他（它）們就是什麼。

我們對於實際的人事物沒有什麼興趣，我們對於人事物的評價，全都是依據他（它）們的出現與存在，激起我們心裡做何感受。

而且，我們研究自己有興趣的主題時，就是選擇並掌握讓我們起心動念的明顯特性。

因此，兩個人注視同樣的物體，可能都會驚呼：「太美了！」兩人都說對了，但感受卻不同。個人依據本身感受的主觀偏好，特別注意物體的不同特性。

美，不是物質事物。

美，無法複製。

美，是觀看者心中的愉悅感。

沒有什麼事物是美，但所有事物都等待著，激發觀看者內心升起愉悅的感受。這就是美。

藝術學子們應該終其一生投身所好，努力培養個人感受，珍視自己的情感，絕不輕忽情感的重要，享受跟他人大聲說出本身感受的樂趣，並熱切尋求最清楚明瞭的表達。可惜的是，這種人少之又少。這種人絕不會因為日後當藝術家時，素描會派上用場而學習素描。他沒有時間那樣做，因為他從一開始就是藝術家，忙著發現線條和形狀來表現滿心的歡喜與情感。

最需要知識的時候，最容易發現知識。

長久以來，老師們總是礙事，他們老是說：「慢慢來，你要先學會怎麼畫，才能當藝術家！」

天啊，那麼多年漫長枯燥的學習素描！學生在做那麼多苦工後，如何拋開測量比例的習慣，注視著人或古老雕像而激發其他感受。

個人最早對於人事物的想像力，絕不能被遺忘。個人對於人事物的欣賞，不能被客觀計算和仔細分析玷汙過多。個人的想像力不能被擱置一旁，而且創作過

程中必須持續產生想像力，並持續感受想像力帶來的興奮。動筆畫古老雕像時，如果沒有說明個人對於雕刻者想表達的美所產生的印象，那麼再怎麼畫也是做白功。站在雕像或模特兒前，卻沒有因此受到啟發而聯想到任何一個主題。腦子裡沒有主題卻坐在那裡畫上幾個小時，就是開始讓自己對於眼前所見毫無感覺，也喪失樂在其中的創作動力。你必須在素描中表現的，不是「你有什麼模特兒」，而是「你有什麼感受」，以及你從眼前模特兒身上挑選出，最能表現你個人感受的特徵。

在畫石膏像時，要完成作品或許容易些。真人模特兒的表情和姿勢絕不可能一樣，只是在某個當下維持某種心態，下一刻就出現變化。但是完成一張畫需要好幾個小時、甚至好幾個月，所以畫家不能被模特兒牽著鼻子走，而必須挑選模特兒在某個時刻的表情與姿態來畫，以那個當下的感受為依據。大多數學生的經驗是，對象物的表情與姿態在一週內不斷變化，學生自己對對象物的觀點也在一週內不斷改變，所以總費盡心思辛苦作畫。真正理解繪畫的學生還是依照一開始的想法去畫，只是利用模特兒作為客觀的人體模型。要是決定放棄原先的想法，採用另一個想法，那就銷毀表現先前想法的作品，重新畫一張。

學生只要避免自己偏離主題就行。

偏離主題，興致無法持續，需要明確意圖——這種習慣幾乎是畫家常見的通病。人很容易胡思亂想，放任自己胡思亂想，這種習慣會讓情況更加惡化。專注力強的人相當罕見，我們必須刻意培養自己的專注力。在一個主題上花更多時間，並不表示專注力高，可能只是花更多時間偏離主題，因為漫無目的而徒勞無功。

模特兒只是代表自己的客觀人體模型。模特兒的存在只是讓你想起，當初從她身上得到什麼靈感。如果你注意模特兒多變的情緒和姿態，那你只會受到誤導。你需要很多時間作畫，但模特兒在剎那間的一個眼神、一個動作就能給你靈感。但她可能再也不會出現那樣的眼神和動作，而且她的神情和姿態會持續變化。她在擺姿勢時，可能因為疲憊而痛苦。想想，誰能忍受那麼多個小時，固定不動而不覺無聊呢？就算模特兒的姿勢沒有變化，但她早就心不在焉，可能時而高興、時而悲傷、時而為瑣事煩心，因此形體和姿態上出現微妙變化傳達她的想法。漫不經心、沒有堅持最初構想的畫作，就會透過畫筆和顏料把這些細微變化全畫出來。

只表現一個構想的畫作少之又少。通常，我們看到的畫作，都是畫出模特兒在不同心情下各種姿態的大雜繪，也表現出畫家本身想法的游移不定。這種畫作雖然把主題呈現出來，但細部看起來卻是不同表情。畫家能找的唯一辯解就是，

自己實在太會刻畫了。

我們為什麼喜歡海？是因為海有某種強大的力量，讓我們想起自己喜歡去想的事物。

偉大藝術的「靜物」是**活生生的事物**。畫家依照物體帶來的聯想畫出物體，如果畫作無法將畫家的聯想傳達給觀看者，就沒有理由要畫。如果畫家做不到這一點，只是如實刻畫眼前所見，那麼畫家跟觀看者之間就無法交流，觀看者從畫裡看到的，跟自己在大自然中看到的景物並無二致。欣賞靜物畫大師夏丹（Jean-Baptiste-Siméon Chardin）的作品，就知道聯想力的作用。

學生站在模特兒面前要問的第一個問題應該是：「我從這個模特兒身上，能得到的最大樂趣是什麼？」接著再問：「為什麼？」所有大師都問過這些問題，他們或許不由自主地這樣問了。而且這樣做，讓他們充分發揮想像力，找出最大的樂趣，也讓他們剔除次要特質，好好欣賞主題最重要的元素。畫家利用本身對於更重要意涵的主觀成見，讓眼睛只注意那些能表現更重要意涵的線條與形狀。

這就是選擇，結果就是去蕪存菁。

偉大的藝術家不是重現自然，而是藉由去蕪存菁，表現自然帶給他的最重要感受。

老師應該是鼓勵者。

藝術家必須有想像力。

沒有運用本身想像力的藝術家，只是藝匠。

物質事物皆不美。

一切事物之所以美，是因為我們的主觀認定。

俗話說：「愛情是盲目的。」或許只有年輕人才能那樣盲目去愛。

許多藝術家把自己最棒的作品扔在地上任意踐踏，只因為作品是一時心血來潮，受到某個想法啟發，匆忙之下完成。其實，那些作品已充分表現出個人想法，只是其他方面並不完整。所以，他們說這些作品「未完成」，畫完後就擱置一旁。他們反而將那些耍小聰明、用一些不完整構想拼湊、但看似完成的作品，裱框妥善存放。這類作品耗時費工又絞盡心思，看起來有模有樣展現廣博學識。他們一直都這樣做，絲毫不畏縮。他們說這就是認真，難怪這類作品看起來正經八百。

而前者，那些「未完成」作品只是想像力的產物。然而，想像力是美的泉源，這些未完成作品反倒展現出真正的美。

這種論調應該不會讓藝術學子一有構想就會促作畫，而令藝術淪為胡亂塗

鴉，因為我們從多數大師之作就能得到佐證。荷蘭畫派將想像力發揮到極致，美國畫家惠斯勒（James McNeill Whistler）這類大師則是能不畫細節就不畫。這些大師之作都具有完整性，每件作品本身都很美。

藝術學子應該透過閱讀和交談，多向博學之士請益。跟同學的交流應該偏重生活，而非繪畫。

藝術學子的首要準則就是，擁有並捍衛自己的感想。所以，小心朋友交往的影響，加入大型社團的風險很大，因為人數眾多的團體常為了尋求共識、建立信條並堅守信條，而打壓個人的意見。而且，成員總會受到不必要的煎熬，或是連那些違背個人原則的事還要假裝同意。我記得柯洛（Jean-Baptiste Camille Corot）說過：「藝術是透過個人性情所見的純真狀態。」

不過，尚有極少數社團是由看法一致的同好組成的小派系，他們相信並維持成員的獨立自主，也尊重個人表達的種種意見。譬如，馬奈、竇加、莫內（Oscar-Claude Monet）、惠斯勒和其他特別優異者的小團體即為一例。羅塞蒂（Dante Gabriel Rossetti）、伯恩—瓊斯（Edward Burne-Jones）和前拉斐爾派則是另一個小團體。許多都是各國到巴黎求學的學生，因為理念相同而結合的聚會。不重視本身感受，長大後不再發揮想像力，忘記拿破崙當馬騎的喜悅，這

種人才會從事再現事物這種無聊行業。

美國詩人華特・惠特曼（Walt Whitman）畢生保有赤子之心，發揮童稚的純真與想像力。窗台上的幾朵花就能讓他欣喜若狂，寫出先知哲理。我認為藝術學子應該以惠特曼為榜樣，他的作品不是描寫本身福禍的經歷，而是個人最深入精闢的思維，意即其人生寫照的自傳。

想像力是上天賜予我們的最大財富。跟惠特曼這種生活表現相比，法國思想家盧梭（Jean-Jacques Rousseau）或俄羅斯藝術家瑪莉・巴希克塞夫（Marie Bashkirtseff）的懺悔錄就顯得空洞薄弱。惠特曼的作品純真美好，讓我們從閱讀中找到自己。

惠特曼在幾年前辭世，但他的作品（意即他的人生）萬世流傳，有更多人知曉並更受讚嘆。如同大文豪莎士比亞在世五十多年知遇無幾，時至今日卻成為家喻戶曉的人物。想想有些出色作家在世時也不過名噪一時，作品根本無法成為傳世經典。

容許我引述惠特曼作品中的這幾句話：

「《草葉集》（Leaves of Grass）（我講過很多次）主要是我個人情感及其他自我本性的顯露，我從提筆到完成，始終嘗試將我這個人（生活在十九世紀後期美

國的我），做一個徹底坦率的真實記錄。現有文學作品中，我找不到任何類似的個人記錄能讓我滿意。並不是說《草葉集》在文學上獨樹一格或堪為典範，而是我想要思索或提出主張。堅持把《草葉集》當成文學作品，或主要旨在尋求藝術或唯美主義的人，就無法理解我的詩。」

惠特曼又引述他人論及某位不知名畫家作品的一段話：「有位學生請魯本斯（Peter Paul Rubens）說明這張畫屬於什麼派別，魯本斯回答：『我不認為給後世留下這張作品、現在或許不在人世的這位不知名畫家，曾經屬於任何派別或畫出什麼名作。但這張畫是個人之物，是畫家個人生活的片段。』」

他也引用法國史學家暨文藝評論家伊波利特・丹納（Hippolyte Taine）的名言：

「所有原創藝術都是自我調整，沒有原創藝術可從外部調整。原創藝術保持本身的平衡，這種平衡從他處無法得之，而要仰賴自我餵養。」

藝術學子面臨的最大難題之一就是，如何在這兩者之間做抉擇：自身感想，以及自認為什麼才應該是自己的感想。當大多數的學子和大多數所謂的藝術家走進大自然，說自己打算尋找想畫的「主題」時，他們通常沒有意識到，自己打算找的畫面布局，其實跟在畫廊看過並喜歡的某幅畫最為相像。他們或許在自己喜

歡又有感覺的主題前面走過幾百次，卻因為沒有清楚判斷自己的感受又缺乏信心，最後只是呼應他人制定的品味去畫。而且，他們覺得如果自己不欣賞那些畫面布局就該感到羞愧，因為那是已受肯定的品味。他們認為不管自己是否真心喜歡都該欣賞，因此設法說服自己接受他人的品味。

難道看到自己的進展，不好嗎？去發現自己的品味吧。挑選出自己最喜歡的主題，全神貫注在這個主題上。不斷努力以所選擇的媒材，找出最清楚的表現。用心表現出一開始的構想，按部就班去做，主題本身適用及專屬的技法就會應運而生。如此持續練習多年，經年累月就會出現新的要素，每個步驟不同了，但其實都一樣，就是生活裡令人欣喜的一項簡單主題。

藝術研究應該廣為傳播。

每個人都該好好探討自己的個性，以了解自己的品味。培養發現個人品味的樂趣，找出向他人表達這些樂趣的最直接方式，藉此再從中獲得樂趣。

藝術終究是語言的一種延伸，表現文字無法傳達的微妙感受。

而且，我們會從藝術中，獲得認識自己的神奇力量。

所有形式的藝術都是一種共同語言，畫家不再因為本身繪畫技法而突顯特色，只能透過巧妙運用眾所皆知的藝術語言，表現價值與美以示功力。

3

通往美與自然法則的道路

——一九一七年給藝術學生聯盟學生的一封信

每位學生，其實是每位美術愛好者，都該去大都會美術館（Metropolitan Museum of Art）好好欣賞美國畫家埃金斯（Thomas Eakins）的作品展。

埃金斯是一位偉人。他有鋼鐵般的意志，他的意志就是繪畫，並且終其一生貫徹這項意志。他真的做到了。這樣做讓他付出相當大的代價，但從他的作品中，我們看到他獨立自主、寬容大度與宏觀思維的寶貴特質。

埃金斯從生活中認真學習也抱持大愛，他坦率地探討人性，不害怕這樣探討會揭露什麼。

關於表現的方法和工具（技法），埃金斯跟傑出大師一樣極有意志力深入鑽研。他的眼界不為潮流所動，也不在乎生活或藝術中的矯飾或取巧，努力理解自然中的構成力量，把從中發現的原理應用在自己的作品上。真誠就是他的特質，用「正直」來形容他似乎再恰當不過。

我個人認為，埃金斯是美國最偉大的肖像畫家。但是，身為一位傑出肖像畫家，他並沒有接到太多委託畫的案件，通常他都是以朋友為主題作畫。仔細欣賞這些肖像畫，暫時拋開你所屬畫派，忘記目前主流畫風，不帶成見地欣賞。你可能會發現自己透過這些作品，跟這位學識淵博、優秀真誠的畫家心神交馳。最重要的是，埃金斯對於自然之美這項事實了然於心，他熱愛表現於人事物上的偉大神奇本質，無須矯情地製造浪漫或深情描述來創造美。可以的話，欣賞一下埃金斯的畫作《臨床教學》（The Gross Clinic），就會看到現實生活中的驚人浪漫。從他的肖像畫作《萊斯利・米勒》（Leslie W. Miller），就能看到畫家與被畫者之間的情誼。我認為美的肖像畫就是如此，不是刻意美化或虛張聲勢，而是一種真誠、尊敬、坦率欣賞的肖像畫。

但是，我在此不打算詳加說明，我只是請大家去欣賞。我相信如果你能拋開成見去欣賞，埃金斯的畫作自會向你說明，我也希望他的畫會帶給你勇氣與希望。

許多年前，埃金斯在賓州藝術學院教書，當時聽學生們一提起他，那情景真是令人興奮。他們深信埃金斯是一位大師，也津津樂道關於埃金斯的許多故事，譬如：埃金斯的影響力、追求研究的意志力、對於本身理念的堅定不渝、慷慨付出並樂意協助，以及當他看到學生作品的原創性和價值總是為之欣慰。而且學生們說的沒錯，你在埃金斯的作品裡都會發現這些特質。埃金斯的畫作和雕塑就是這位藝術家以堅強意志去愛、去生活與研究，所留下的真實記錄。

許多畫匠開心地描繪表象，也相當擅長這樣做。

但總有一些人，他們理解並感受到表象之下的意涵，他們只是**利用**表象並加以篩選，作為表現意涵，也就是表現現實生活的工具。

如果我無法感受到表象之下的意涵，那就表示我只觀察到一連串的事物。這些事物乍看之下或許既吸睛又新奇，但很快就會令我生厭。

無論到哪裡，所有表象之下都潛藏著一種意涵，那就是現實生活。我不是說，任何大師隨時都能徹底理解這個意涵，但是大師之作的價值就在於，他感受到這個意涵，而作品就是他傳達個人體驗的工具。

正是這股對事物背後持續存在生命力所產生的感受，讓畫家以創造傑作的方式去觀察與作畫。技法，是因為需求而被創造出來的。

畫家必須持續勇敢地畫，絕對不能辯解。事實上，要不停地畫，好讓美妙時刻真正到來時，自己能夠手握畫筆，立即作畫。

我說的這一切，你們很可能都知道，也知道這些事情千真萬確。我只是讓你們回想起來，並喚醒這些覺知。就像我希望你們也能提醒我，因為偶而我們會喪失自制力。

──

你從出生到前一刻所做過的一切，都是你留給後世的東西，你有權利擁有它們。古代大師之作、隔壁同學的作品、剛才脫口而出的評論，這一切都是體驗，人類的體驗。

不要隸屬於任何畫派，也別拘泥於任何技法。

外在的成功具有重要性時，都是用心過活、徹底發揮所長並樂在其中，而產生這種內在成功的必然結果。

智者才懂得真誠。誠實，就是公正，意即明白事物的相對價值。為了理解這

種相對價值，就必須徹底善用本身的才能。

真正的偉人都擁有一項特質就是：悲天憫人，外加上非比尋常的思考力。

現在，人類發展的表象與深入意涵之間，存在一種強大的區別。

看似比實際狀況具有更深遠影響的事件和動盪，正在表象發生。

但是，有另一個更深入的變化正在進行。那是不受表象狀況影響，一種長久持續的成長。

當今的藝術家應該注意這個古往今來所有成長仰賴的更深層演變。

表面上，我們看到制度之戰，事件的表述，種族之間的爭吵。另一方面，我們也看到各種宣傳，以及為各種意見所做的努力。

更深入的意涵不帶宣傳，表面上發生的動盪衝擊並不會讓真實意涵偏離常軌。

表面下的演變就是，追尋最根本的法則這種世事萬物的基本原理。當我們對這個原理多少有所領會，也就找到通往美與規律，以及自然法則的道路。

表面上，災難迭起，事物推移。但所有進步皆起因於對真實意涵的探究，讓根本法則浮現。

表面法則是失敗的，如同若是依據英國法學家威廉·布萊克史東（William Blackstone）對法律的解釋，萊特兄弟（Wright）的飛機就無法飛行的原因一樣，因為那樣不是依據基本原理，而是依據至今仍飽受質疑的某些個人權利。

只講究表象的藝術家，只看到有形的事實，只描繪表面和**敘述**事件。

這類藝術家的某個部分確實觸及事物的意涵，這是他個人最珍貴的部分，卻被自己和公眾表象給低估了。或許他意識到這部分卻引以為恥，或是因為這部分有損本身表面利益而加以抑制。

有些畫家自稱是為了獲得心靈滿足而作畫，動機卻完全是為了求名圖利。

再看西班牙畫家哥雅描繪事件，其中有些主題是歷史事件，但我發現他畫中的主題都像蒙上一層薄紗。揭開薄紗，我們看到他想傳達的事實是無法估量的。

一直以來，我們看到膚淺的畫家成名，受到大眾一陣認可後，就此曇花一現。

就連最近風格迥異的雷諾瓦（Pierre-Auguste Renoir）和塞尚（Paul Cézanne）也讓我質疑。

如果這二位畫家的真正個性沒有被理想化，他們可能不會像現在這樣大紅大紫。

或許，為了讓他們跟現在一樣受歡迎，就有必要否定自己最驚人的特質，而

那些特質正是他們完成優秀作品所需要的。

他們的人格特質被剝奪了。聽聞他們對筆下所畫人物的個性不感興趣，在眾說紛紜的情況下，我們對這二位畫家的個性只有一知半解。

我曾經站在雷諾瓦或塞尚的畫作前被告知，這些畫家對於畫中的「人物」毫無興趣，其實是他們高傲地避開觀察「動機」中的這類基本要素。

不過，在我們眼前的畫作上，畫家當然對人物性格做出神奇的描述。畫家以一種罕見的方式，將題材、顏料和模特兒巧妙運用，讓我們明白畫作主題呈現的真實生活。

所有藝術大師向來都是徹底展現自己的真性情，而非讓外界對他們一知半解。他們通常對於人性的各方各面有過人的見解，本身性格強烈也對人性很感興趣。然而，如果你覺得他們都很挑剔，那是因為他們可以選擇之物實在太多。

我們認為缺乏人性或許正是人性的展現，癥結在於我們對「人性」這個字眼或這種情感的理解，太不一樣也太唯物論。

雷諾瓦和塞尚截然不同，但是從他們追求更真實體現這方面來說，兩人卻存在一項重要的共同點──雷諾瓦的鑑賞能力相當東方，而塞尚則具備東西方兼融

的特質，是未來趨勢。塞尚深刻體認到物質以外的意涵，以及有建設性地善用物質能發揮多麼強大的力量。

人們說：「這只是一張速寫。」但是，擁有真正藝術家天賦才能畫出一張很棒的速寫，以如此簡單速記的方式，表現生活中最重要的事物，譬如，描繪出空氣感與光線的白皙臉龐。有機智才能畫速寫，耗費幾個月才完成的畫作，或許還不如一張速寫來得完整。

4

以藝術作為盡情生活的工具

給一位老師

如果我是你，我寧可選擇在藝術教學事業生涯上放膽一試，即便時間短暫也比為求安穩生活，老是畏縮卸責要好得多。如果為你真心相信的事而堅持奮鬥，告訴大家你的信念有何理論根據，不怯懦讓步，最後卻失敗了，那有什麼關係。這種失敗就是成功。無論如何，你保有自己的喜好，而且你可以仰賴這種行為，到處都有人會肯定你的睿智膽識與真知灼見。就算最後沒了工作又受到懲罰，贏得這些人的賞識，一切就值得了。許多人會譴責我這樣說太感情用事或荒誕不羈，但是你可別被他們騙了。這些講得頭頭是道的卸責者一直在我們身邊。你我

已經看過太多這種人日漸壯大，不斷為自己計謀著各種把戲。他們當中有些人有錢又有名聲，但是我們知道這樣要付出太寶貴的代價。人有二種，一種深信為了「成功」，改變想法也無所謂；另一種堅信自己的想法，而且一定要徹底實現自己的想法，不管成功與否都在所不惜。大多數人是第一種人，他們都是奴隸。第二種人是世上唯獨享有自由的人，他們當中有些人受貧困折磨，有些人被判入獄，卻仍然保有思想上的自由。但是，第二種人未必總是貧困交迫或監禁入獄。人們不會老是那麼愚昧無知。有人只想「被告知」，想要知道，所以，必須有人有勇氣告訴他們。這些是你面前這位年長老師講的話，就像我以前當你的老師時經常說的那樣，你大可以生我的氣。但是，就是這種理念，你才能發現真理與價值，也讓你來這裡聽我講話。正因為有許多人不愚昧無知，只想「被告知」，所以不管制度慣例為何，即使失敗總是在所難免，但總有地方願意接納我，給我一席之地。

你走進一座雄偉的大教堂，留下深刻的印象。你一定要解釋自己感受到什麼嗎？如果你做得到，你就是一位詩人，一位藝術家。有些大教堂內含有許多重要意涵和象徵意義。

貝多芬交響曲中呈現的**原理**，就是那些規律成長的原理。

政府可以依據貝多芬交響曲的原理被建造出來。

對於準備要進入藝術學院求學的學生來說，成長原理相當重要。學生都應該進行這類研究，好好了解這項知識。

學生應該會對不受約束地探討社會學感興趣，因為修讀藝術，就該極度人性。

在數學方面，則要盡其所能地學習，因為比例就是個人可以用於表現的工具。

模仿線條、形狀和色調的能力，無足輕重。

能將線條、形狀和色調統合產生關聯的能力，是藝術家亟需又罕見的特質。

所有優秀的藝術都講究構圖。

不講究構圖的肖像畫就不是肖像畫。

畫家處理面積，應該**認識**面積。

線條若是看起來像線條，就不夠好。

好的線條，要跟其他線條互相作用產生力量。

每個線條、面積、色調、明暗、質感，其實不管用什麼方法產生的每個效

果，包括下筆的力道，都應該被視為構圖或結構的要素。

搞懂基礎結構。

在「完成」階段，對基礎結構原理的任何偏差都是弱點，也是導致藝術作品失敗的原因。

對於想要以神奇比例表現本身構想的藝術家而言，具備完整的幾何學知識有多麼重要，這一點就無須多言。

藝術家愈早接受數學訓練愈好，這樣他日後就能「憑直覺」善用數學知識。

他在研讀數學時應該知道，研讀數學的重要價值是讓他日後創作時能夠如魚得水。

我不是主張以科學殘害藝術家，而是希望藝術家不要因為無知而受到殘害，時刻清楚明白自己運用的工具。

對於修讀工業藝術的學生來說，我認為前述原理同樣適用，因為藝術就是藝術，不管是表現在畫布（紙）上、石頭上，作為書籍封面、廣告或傢俱，都是藝術。

在課堂研讀中，現有教學方式大多著重講光抄，很少要求學生動腦思考和感受，這種做法應該作廢。每座大城市有幾千名藝術學子，全國成千上百所藝術學校，真正培養出的藝術家卻寥寥無幾。而且，表現最優異的藝術家大多脫離學校

體制。可見學校的做法一直都不是最好的做法。

學生應該打從一開始就把線條和形狀當成構圖因素，當成衡量基準。

模特兒的外在表象不是他（她）的全部。

任何男孩或女孩都能察覺到外在表象以外的意涵，因為人類天性如此。

當今藝術學校的做法讓學生們只從表象的觀點切入，而非從現實的觀點去觀察模特兒，因此學生的素描和所產生的藝術，可能只是無關緊要的技法和花招，所以只能風行一時隨即消聲匿跡。

線條和形體並不是固定的東西，而是會因為不同感受對同樣的觀看者產生不同的組合，也會改變本身的起始與終點。雖然模特兒沒有移動，但因為個人所見總是不同，再加上人們有時展現出大我，有時卻執著於小我，因此在態度上也截然不同。

學生從一開始就要喚醒本身的大我，明白自己的作品跟結構有關（跟傳統藝術學校認定的結構不同）。

好好研究**光**與藝術家所用**顏料**之間的差異，別被兩者搞迷糊了。

學生應該注意色彩和音樂中存在的相似之處。

觀察色彩在光譜上的間距。

藉由補色混色讓色彩趨近中性的間距。

以白色混色的間距，以及寒暖色對比產生結構的力量。

我對於把藝術當成謀生工具沒興趣，但對於以藝術作為盡情生活的工具很感興趣。這是所有學問中最重要的一門，其他學問都是輔助。

我希望教育機構負責人摒棄這種想法：他們的藝術教學應該培養學生賺大錢的能力。藝術當然不是想賺錢的人該從事的職業；想賺錢，還有許多更好的方法可用。

以往，人類進步的每一步向來是由藝術與科學主導。兩者密不可分，缺一不可。從古至今，人們努力從大自然中理解我們必須遵循的原理，讓我們得以擺脫不確定和誤解的自身處境。

正因為如此，學習藝術不該被導向商業目的。教育機構應該協助學生和大眾更加了解「藝術」一詞的意義，以及學習藝術與個人發展的必要性。

II

技法，始於觀看

5

觀看是藝術之本

觀看

觀看比表現更難。

藝術的所有價值在於，藝術家深入觀察眼前所見的能力。同一位模特兒在不同人眼中，以不同方式觀看都一樣美好。每種觀點都是一個原創觀點，而模特兒本身也等著一一回應每個觀點。如果有林布蘭（Rembrandt Harmenszoon van Rijn）這類大師注視著她，她會有所反應，而大師就會畫下所見之美。林布蘭有絕佳的理解力，他擁有深入觀察事物重要性的罕見能力。

不管是為林布蘭的畫作或是幫雜誌封面擔任模特兒，模特兒的功用都一樣。

天才是懂得觀看的人，其他人通常只是「描繪」得好。不過，那種描繪不是太難。他們可以改變所見，可以讓所見與所畫相呼應。但是，由於他們的觀察沒有什麼特別之處，所以怎麼改也無關緊要。隨著觀看者的不同，觀察就不同。天才會找出最精準的表達。他不但設法讓技法隨心所欲，也發明新技法符合所需。他不迎合潮流，而是為實現自我理念的開路先鋒。先努力掌握技法的那些人，以為有了技法就會有看法，其實他們得到的是一種相當現成的技法。

研究技法意謂的是創造技法、發明技法。每次重新利用原始素材，轉換成形狀，以符合特定的意圖。而且，同樣的技法絕不能再次使用。每次創作必須創造新的技法。制式做法沒有用，研究技法是腦力開發。

藝術家的腦子裡累積各式各樣的經驗，並非充斥現成可用的表現方式，而是存放一堆原始素材。他們會將慣用的表現方式拆解成新的形式。有意願創造的人不會想用傳統表現方式，因為努力發明自己需要的東西，可以從中獲得極大的樂趣。因此，他們會把傳統表現方式加以拆解，再重新開始。能夠觀看是一件很棒的事，觀看是沒有設限的。當個人擁有真正的觀看方式就再棒不過，接著則是發明方法來表現觀看的結果。切記，你要成為技法的**主人**，而不是光擁有一堆技法。只會**收集**技法的那些人，充其量只是舊貨攤的老闆。傑出藝術家懂得善用自法。

己的發明能力，說出心中所想。平庸的藝術家的表現手法通常華而不實，如果他們的技法善巧，你會訝異他們竟然可以讓技法呼應想法，或是可以為了表現手法而犧牲想法。但是，這類藝術家不會開心。沒有皮的蛇或許能爬進另一條蛇蛻下的表皮裡，但我認為沒有蛇會笨到去做那種麻煩事。

我一直設法把這件事情說清楚，也就是事物的所有趣味在於觀看與發明。同時，我也努力駁斥「教育跟收集、儲存有關」這種普遍想法。這樣做並不容易，但這件事情相當值得人們深思。

有人欣賞女性服飾，卻不懂女性服飾的材質為何。就像人們欣賞一顆樹，而不知道那是栗子樹。畫家欣賞船隻、畫出船隻，但可能不像水手那樣有興趣了解船隻。畫家把所見物象入畫，他發現美而想要畫出的是美。女性的衣著或許華麗罕見，但對畫家而言，衣著只是女人的一部分。

如果你在素描時習慣忽視比例，你就會習慣變形的景象，並失去批判能力。

就像住在髒亂的環境裡，久而久之就習以為常。

以為自己在思考，但真正去深思自己究竟有沒有思考的人寥寥無幾。

有些畫作彰顯教育，有些畫作彰顯愛。

在知識分子當中與沒有受過教育的人當中，無知者其實一樣多。

受教育會阻礙對個別體驗的認識，但缺乏教育也同樣限制對個別體驗的認識。

如果你想了解人，就觀察他們的動作。嘴巴雖會騙人，但身體相對誠實。

握手的方式有很多種，有些是傳達溫暖，讓人感受關切。

肢體動作暗藏玄機，仔細觀察就能洞悉對手。

藝術家要處理表情動作，因此成為察言觀色的高手。

模特兒坐上一小時不發一語，肢體語言卻從未停止。

藝術作品本身就是一種姿態，這種姿態可能讓人感受到溫暖或冷酷、引人入勝或令人生厭。

6 ── 技法因想法而生

盡可能取得關於個人使用畫材的所有資訊，這一點很重要。工欲善其事，必先利其器。你必須了解你所用的工具，擁有最棒的工具，也讓所有工具做最理想的配置。畫畫需要絕佳的判斷力和技能。在努力掌握個人感受並以顏料記錄時，不能因為畫材而受到阻礙。就連擁有高超技法的頂尖大師，也只是偶有傑作。一般畫家在作畫時，當然更要盡可能排除一切阻礙。

有能力偶有傑作的大師，他們的特徵是，深入探討本身表現的工具和方法。

他們堅持使用好的工具，並為創作準備階段發展出一套非比尋常的規律，這種規

律持續貫徹到他們的創作上。

不在意，不屑所用畫材那種世俗之物，或是夢想有某種天分，這是大家對藝術家狀態的常見誤解。相反地，藝術家的自我表現能獲致成功，完全要仰賴規律或平衡。其實，規律與平衡不只是達成目的之手段，作品本身也具體展現規律與平衡。這樣的作品讓我們看到自由，因為自由唯有透過規律、透過事物相對重要的某種合理感受，才能獲得。

繪畫技法從最簡單的技巧問題開始，進而擴大到繪畫技法的極致。

你應該從最簡單的問題著手，先看看你的調色盤是不是一項好工具，大小是不是適合你創作所需。看看調色盤上的顏料是否乾淨、井然有序，讓你作畫時方便取用。注意自己的需求，享受本身技巧的穩定進步。留意你的媒材，水杯大小跟畫筆的大小、品質和狀態，這些用具可是要用來處理一項艱鉅的工作。注意你的畫筆，水杯大小跟畫筆是否搭配得當？畫筆和水杯的放置是否最便於取用？你在作畫時，是否有抹布和其他工具可以清洗畫筆？令人訝異的是，上述這些和更多相當簡單卻同等重要的問題，卻很少受到應有的重視並獲得適切的回答。

理髮師往往有一套驚人的設備，全部擺放得井然有序。他的用意是讓客人在理髮及刮鬍子時的不適降到最低。藝術家打算創作藝術作品的過程，雖然作品需

要相當高的技能，通常卻不像理髮師那般把最常用的必備用品擺放妥當。為什麼要這樣？為什麼畫室要搞得像閨房擺放帶有東方異國風情的茶品，像舊貨店那樣髒亂不堪？根本不是創作一張好畫所需、方便藝術家好好思考的工作場所。

為什麼調色盤上要積滿灰塵，在乾掉的顏料上面擠上少得可憐的新鮮顏料，讓自己備感困惑？為什麼不每天清理畫材，利用巧思保存顏料以供隔天創作使用？會發生這些事情的原因是，大家有樣學樣。如果你來往的畫家不比你大膽突破或勇於創新，你就不會跳脫舒適圈，除非有新畫家出現推你一把。但這種事情對許多人來說是不可能發生的，因為他們被套上技法的枷鎖而思想僵化，就算不自在，還是不肯改變。

每個人要做的事情是自我覺醒，發現自己是有個人需求，是活生生的人。四周環顧，向所有來源學習；自省檢視，看看是否能為自己發明一項自我表現的工具。利用以往的知識與經驗，掌握已知並勇於探索更多的未知。讓自己四處遊歷，探究自己需要什麼。

要有想法，必須先有想像力。

要表現想法，必須先有專業技法。

這一切只是要激勵你去探討、閱讀和思考。你會了解**技法**一詞與什麼有關。

你會悟出這個道理：「自我教育是唯一有價值的教育」。學校有設施供你使用，有師長得以請益，你還可以博覽群書並善用個人優缺點。這一切都是很好的利器，只要你懂得有效運用。

———

當我研究藝術家和他們的作品時，通常對創作自述不感興趣，而是很想知道藝術家本身的個性。如果我想知道某件作品，我會去欣賞原作或找複製畫來看。

我發現作品告訴我的，通常跟藝術家自己說的不太一樣。作品會為自己解說，是自己的敘述者。

有時候，藝術家努力描述自己的畫，也透露出自己的想法。如果他的哲理夠有趣，那就值得一聽。只不過即使他堅持說明作品，其實作品本身早已為自己解說，無須多言。

孩子跟著大人到博物館參觀時，往往無法隨心所欲地欣賞。

有一次，我的朋友帶著二個兒子去看馬戲團表演，那是他們第一次一起欣賞馬戲團表演，期間，朋友不斷地提醒孩子，「你們看、你們看！」但結果卻是朋友他指著東邊，孩子望著西邊，老是看著不同方向。發現孩子不進入狀況，朋友他難過極了，當晚吃過飯後他就回房去了，留下老婆與孩子在餐廳。結果他從隔壁房間聽到兒子講起在馬戲團看到的種種場景，發現他們的描述確實抓到重點。果然虎父無犬子！他的兒子不但將所有重點盡收眼底，而且還比他注意到更多細節。

7

簡化塊面的調色盤

一九一六年給藝術學生聯盟課堂學生的一封信

我跟各位建議這個繪畫習作的流程，但我自己不見得會使用它。這是作畫的一種方式，但是作畫有很多方式可用，這個方式只是其中之一。而且對你們來說，這種方式或許是一個很好的實驗。這個流程的一個優點是節省顏料，另一個優點是你會先完成草圖和設計，再一邊研究色彩一邊完成作品，因此是把兩項難題分別處理。

一開始時，先在畫布上畫下相當簡單的草圖，並特別留意所有較大塊面的確切位置、大小和形狀。臉部的亮面、臉部的暗面、頭髮、衣領和襯衫、領帶、外

套、背景，以上，我所提到的七個區域，這七個區域合起來就涵蓋整張畫布。你不必探究細節，但是你要用心利用這七個形狀，盡可能做出最美的設計。

到目前為止，調色盤還很乾淨。現在，判斷一下這七個區域的明度和色彩，為每個區域調出一個色調，允許各區域添加的顏料用量，比估計用量稍微多一些。

接著開始下點功夫，在調色盤上調出這七個色調，直到這些色調接近下面七個區域的色彩和明度：（一）臉部亮面、（二）臉部暗面、（三）頭髮、（四）衣領和襯衫、（五）領帶、（六）外套、（七）背景。當然，這些區域（或說畫面的各部分）的光影和色彩各有不同的變化，但在這個工作階段，你先別不管這些。

你們的調色盤上只有七個色調，每個色調直接呈現相關區域的色彩與明度。

在調出這些色調時，你們會發現藉由色調組合來試驗是有好處的。或許你們必須在調色盤上弄個縮圖，試過幾次後才能確定以這種做法可能達成的最獨特組合。七個色調有效表現出彼此之間的美感，色調組合也能清楚區分出皮膚、衣領和襯衫，賦予頭髮、領帶、外套、背景等較暗的色調更多豐富性，同時發揮對比的力量。

假設男模特兒有一頭黑髮、膚色健康，穿著材質柔軟的襯衫，衣領接近白色但略帶藍綠色。繫著深紫色領帶搭配灰色外套，背景是暗紅色的地毯，還有暗黃

色和暗色調的藍綠色，而且整個背景一片朦朧。

現在，這個主題所有區域的色彩、明度和分量，在調色盤上都有各自的對應物，其他多餘的顏料都不能出現在調色盤上。調色盤呈現的色調，就是要用於畫作上的色調。

這時，調色盤上的色調看起來已經跟主題很相近。學生原先已在畫布上畫了一些重要線條，做好主題的布局、比例和必要動線。接著，只要把這些色彩畫在對應區域上，就可以有時間多留意形狀、繪畫技巧、筆上顏料的多寡和飽和度，不必為調色多費心思。

我在看過你們的作品後，了解你們的目標，發現你們在設法做到自己想做的事情時，可能需要一個更簡單的流程。因此我的建議是，你們或許可以利用這種調色盤組合模式作畫。

但請切記，這種作畫流程只是幾百種作畫流程中的一種罷了。繪畫方式多到不勝枚舉，而且作品種類更是包羅萬象且各有自己的特殊步驟。

我客觀地建議這個流程，因為我認為這個做法符合你們的需要。你們會發現利用這種做法，就能運用色彩的協調與對比，找出讓主題栩栩如生、讓畫面更豐富充實的色調。不管是要表現色彩明度或黑白明度，這樣做都能幫助你以井然有

序的簡單方式表現明度關係。

我想你們會發現，依據色彩和明度在調色盤上先調出這些色調組合，畫出主題縮圖，就可以把描繪主題這個難題先擺一邊。因而能夠好好衡量一下色彩和明度的影響力，也能建立畫面的協調與對比。等到你們開始作畫時，一切就變得更簡單也更肯定，不必擔心調色問題，可以全神貫注處理形體、繪畫和表現主題特徵的設計。

而且，這樣一來，你們也會減少困惑，比較不會因為所畫面積的顏料不夠而生氣傷神，因為你們已經在調色盤上事先調好顏料用量，考慮過各區域本身的色彩和明度跟其他區域色彩和明度的關係。

我這樣講並不是說，套用上我剛才介紹繪畫這個人物所用的幾個簡單色調，就能畫出像莫內那種印象派畫作。但我要講的重點是，任何人若想畫出一張畫，或畫出一張色彩繽紛的作品，最好先想盡辦法培養畫面編排設計的能力和習慣，也就是對於組成主題特徵的較大形狀先產生一個印象。

從另一方面來看，我認為依據這個原理，在調色盤上小心調出色調，等於先打好根基，讓畫作色彩明亮又有說服力，為畫作的色彩振動、塊面、塊面編排、特徵、特徵重要性等做好鋪陳。而且，調色盤經過如此擺放後，為了繪製並完成

生動的作品，一樣可以依照以往的顏料排列方式，只是額外增加對色彩和明度的這組區分。

不過現在身為學生的你們，應該專心鑽研簡化表現的力量，做好一切所能做的，並且學習以這種更簡單、更基本的觀點，表達出你們想要表達的感受。

你們應該明白這種調色盤組合的原理，是要為每一個主題重新擺放調色盤上的顏料。我們當然有可能讓調色盤上的顏料排放合乎科學原理，適用於繪畫多種主題。但我建議的這個做法是著眼於節省顏料，以及集中特定色調組合所產生的效力。

另外要注意的是，在調色盤上排好顏料後，要把需用到的管狀顏料放置一旁備用。如果你們練習調出的色調不對，就可以再調一個新的色調代替。這時，當然要把調色盤上不對的色調清除乾淨。記住，隨時把不在主題色調組合的任何色彩或混色去除掉，這一點很重要。

你平常要備妥的顏料應該盡可能以色彩光譜的平衡為主，這樣一來，你的顏料就能調出中間色。所以，調色盤上的顏料應該包括：

紅色　橘紅色　橘色　橘黃色　黃色　黃綠色
綠色　藍綠色　藍色　藍紫色　紫色　紫紅色

起初你們會發現，研究自己的色彩計畫和調色盤上的色彩組合會很費時。不過，隨著經驗累積，調出想要顏色的時間將逐漸縮短。但是無論如何，都不能認為自己這樣做是浪費時間，因為你們不是在畫布上用顏料亂畫。你們在做的事情是無論怎樣都得做的，不管是在一開始做或在作畫期間進行，色彩計畫這件事都是很花時間的。而且，我敢打包票，要是你一開始就先做好色彩計畫，作畫所需時間就更少，作品效果也更好。

在這封信的結尾，我想再次強調，我建議的這種調色盤組合做法，只是眾多做法之一。我不希望限制你們只能這樣做。我提出這項建議，只是讓想這樣做的人知道如何入門。另外，我也不想干涉已經很滿意現有做法的那些學生。我希望你們自行判斷該怎麼做。

8 背景呼應一切存在 —— 背景的處理

背景會因為模特兒的出現而有所改變。

在模特兒就定位前，牆面本身是一個主體，而且是前景。

在模特兒就定位後，牆面退後成為背景，只是為了襯托人物而存在。

要知道背景的顏色或形狀，千萬別只盯著背景看，而要注視模特兒。你注視模特兒時看到的背景，才是畫作中該呈現於模特兒身後的背景。

背景能存在的所有美感，都取決於背景跟人物的關係。藉由注視人物，你才能觀察出這個關係。

當你的眼睛盯著模特兒看時，你看到背景的明度、色調和形狀，這一切都只是人物的陪襯。

而你從同樣背景觀察到的形狀、色調和明度，會因為你在背景前放置的新主題而有所改變。

背景前擺放的每個新主題都有各自的特徵，而這些特徵會依本身的陪襯物做出不同的界定。

我們本來就會對不相關的事物視若無睹，這是人類的本能。我們不是相機，我們有選擇，而且我們平時不作畫時始終這麼做。當你跟一位年輕女孩坐著聊天，心裡想著那女孩有多漂亮時，你突然停下來問自己，女孩身後的背景是什麼。你原先看到的背景，當然不是現在突然湧入眼簾的那些不相干事物。而且，當你坐在那裡想著那女孩有多美時，你當然會不由自主從一片雜亂中，為那女孩營造一個合適的背景做陪襯。

平常時，我們會對背景視若無睹。事實上，背景本來就是背景。但是，一旦我們開始作畫，卻很容易盯著模特兒背後的一堆東西，忽略整體關係而破壞背景。

在模特兒背後有很多東西會因為我們的注視而產生改變。那些東西是構成背

景的原始素材。而背景是由我們意識創造出來的產物。

另一種說法認為，空間中的頭部會創造出自己的背景。背景成為頭部的延伸，所以畫頭像時，除了頭部真正占據的部分以外，其實整個畫面等於全被頭部涵蓋。

我們剛才提到那位年輕美女的背景，就是她本人的延伸。如果她的美有一種尊貴感，那麼背景就必須與這種尊貴感協調，優雅地襯托出那位年輕美女臉部的這種高貴。

如果那位美女只是很**時髦**，我們就要讓背景呼應她的**時髦**並加以襯托。就算每次背景的素材都一樣，但是主題不一樣時，背景就要跟著呼應主題。

所有一切都會隨著我們所處的狀態而改變。我在巴黎唸書時，住過一個氣氛極為浪漫的閣樓小房間。那房間是馬薩式屋頂，屋頂十分陡峭，其中有一個正方形小窗，可以眺望其他屋頂和粉色煙囪頂管。我可以望見法蘭西學院、萬神殿和聖賈克塔。房間裡的紅色磁磚地板有些已經形態破舊不知去向，室內還有小火爐、洗手台、水壺，以及我的一大堆習作散落各處。這些習作有些掛在牆上，有些堆到布滿塵埃。我則睡在帆布床上。那間房間真的很棒，我每日自己準備早餐

和午餐，晚餐就在外面打發。我習慣把卡門貝爾乳酪放在窗外馬薩式屋頂上，煮一杯香醇咖啡，弄一盤滑蛋通心粉。在這個小房間裡，我研讀思考，設計畫作構圖，時而寫家書，滿心期待自己有一天能成為藝術家。

那段日子實在很美好。但是後來，成為藝術家的希望似乎日漸渺茫，原先被我當成藝術學子天堂的小房間，變成破屋殘瓦，髒亂不堪，火爐灰燼四散，一副絕望到窮途末路的景象。我吃膩了卡門貝爾乳酪和滑蛋通心粉，窗外一支支的煙囪從美麗景色變得無足輕重，就連萬神殿、法蘭西學院和聖賈克塔也讓我視若無睹。

實體物是背景或環境中最不重要的部分。值得一提的是，背景也是一種環境，因此你在畫背景時，你畫的是突顯主題的那個空間。而且，這項事實你絕對不能輕忽。

背景比其他任何東西更有空氣感，模特兒就在這個空間裡呼吸和移動。

背景的面積大小相當重要。頭部兩側和上方的空間，配置得當就能為頭像和人物畫加分許多，配置不當作品效果當然大減。令人訝異的是，畫家通常很少注意到這些部分。背景面積配置不當，人物可能變成侏儒；如果人物後方或上方缺

乏距離感，一定會讓空間平面化。

以我的觀點來看，背景愈簡單愈能突顯前景人物；我也要補充，人物畫得愈好，觀察者就愈不需要背景來助興。

我相信許多人物畫中的金椅，就是畫家為了讓模特兒增加一些區別和豐富性而做的配置。但是我們要記住，不是帶了三角帽就能成為將軍。

有些畫作的背景處理得相當好，讓你根本察覺不出它們的存在。

背景愈簡單，其中必須有愈高的掌控度。最令人滿意的結果，一定是由極度節制的方法完成。

有時，看似簡單的色調，裡面卻隱藏著整個色彩變化。這種色光轉變讓物體栩栩如生又如夢似幻，創造出一種深奧的神祕感。

從另一方面來看，色調的微妙變化也能做到這種效果。在這種情況下，色調就是跟人物的主要色彩在關係上做出最巧妙的選擇。

背景是不能忽略的，它是畫面結構的一項因素。背景對於人物頭部的重要性，如同碼頭之於橋樑的重要性。換句話說，背景給予頭部支撐的力量。

許多畫家每天忙著畫好臉部，在畫作上東修西改，卻老是搞不定，因為問題就出在被畫家一直忽視的背景。

背景必須隨著畫面的每個進展而移動，並呈現出流暢的狀態。因此，作畫時應養成注意整體的正確觀看，因為畫作是由整體各部分共同構成的一種組織。

請注意，畫面各處都呼應著你正在畫的特徵。臉部的某個潤飾可能呼應腳部的某個特點。或者，考量整體布局後可能會點醒你，臉部這個潤飾並不必要。

隨時保持敏銳的觀察，必須看出不同物體之間的相互影響，讓所有物體形成關聯。

一開始就處理背景也許效果很好，但是先前已繪下的部分或許需要重新更改。一切要等到畫完，等到達成整體統合那一剎那才算定案。

背景要費心處理，這樣的強調再重要不過，因為忽略背景是畫家最常見的通病。

如果背景中有物體，不能因為物體本身有趣就把它們畫出來。記住，這些物體存在的唯一理由是陪襯頭部或人物，以產生一種和諧的美感。換言之，你在畫背景或背景中的景物時，你還是在畫頭部。你的目光還是注視頭部，只是你以一種關聯方式觀察背景中的景物。

如果你的作畫方式並非如此，就是把每個物體都當成了主題來畫，等於把許多畫作畫到同一張畫裡。

當我們被大自然中的某個景物吸引時，就會篩選周遭環境的景物。

在自然景物中發現美，是一種構圖行為。同為落日美景或可愛女性讚嘆不已的兩個人，雖然都發現了美，卻做出各自的選擇。

二位畫家在面對落日或美女時，依據自己所見的景物配置作畫。因此，他們是用各自的方式傳達本身的意念。

以素描來說，荷蘭畫家林布蘭單用投影或一、二條線條，就能完全表現出空間感，也就是詮釋背景（環境）。他能做到這樣，是因為他有敏銳的觀察力和與生俱來的挑選本領。只要看看林布蘭最簡潔的素描作品就會發現，他在這方面確實是最頂尖的大師。

背景很弱會是畫作的一大致命傷。

每個頭部都需要有自己的背景。

有些背景看起來應該猶如空氣，純粹鋪陳出一種氣氛。要畫出這般帶有空氣感的背景，畫家需要費一些心思，不僅要斟酌用色和明度，也要探究所用的畫法及顏料的厚薄。

許多背景被畫壞了，原因不外乎是：背景使用的顏料不夠、背景畫得不夠完整、使用過多筆觸，以及畫家並未認真思考背景該怎麼畫，也沒搞懂背景該發揮

的功用。

最常見的錯誤是，畫家只盯著背景瞧就決定背景的用色、明度和內容，絲毫不明白背景具有改變畫作的神奇力量，也不知道一切完全跟關係有關。

美國畫家瑪莉・羅傑斯（Mary Rogers）處理自然景物的手法，純粹是一種心靈感受。在任何情況下，她的作畫技法全受本身所欲表現之物的意念召喚而出。

在我們尋常生活中，在短短一天當中，總有一些時刻，我們似乎有過人的洞察力，觀察到一些超乎尋常的景象。就在那些時刻，我們感到全然的喜悅，也獲得徹底的頓悟。

大家都有這類體驗，但是在我們所處時代和目前生活條件下，能夠持續這種體驗並設法表達的人實在寥寥無幾。

在這些時刻，我們身邊會響起一首曲子，讓我們豎耳傾聽。這首歌曲能讓我們充滿驚喜並深感好奇，想要繼續聽下去。但是，能讓自己保持在傾聽專屬心曲這種狀態的人少之又少。理智會介入，而我們的心曲是全然感性。當冷漠務實的理智出現時，這首心曲就會消聲匿跡。因為這首內心之歌有尊貴之姿，不與凡俗共

存。於是，在理智現身後，我們又墜入現實世界，與平日無異。但是，當我們可能讓理智放鬆戒備，我們就能沉浸在那些美妙心曲的回憶裡。那是我們的巔峰體驗，是我們表現這些親密感受的渴望，這首發自內心的心曲激勵了所有藝術大師。

羅傑斯就是具有傾聽心曲並能在心曲傳唱狀態下創作的奇才之一。她深知這種靈光乍現般的啟發有多麼重要，她的感性已能控制理性，這是她始終能在作品中善用天賦的祕訣所在，而這項技法正是由心曲召喚而出。她在這方面的掌握相當拿手，她的作品就是她一生美好時刻的記錄，清楚呈現出她創作當下的喜悅。

（本篇評論刊登於一九二二年五月號《國際畫室》雜誌〔*International Studio*〕。）

我想看到結實牢固的房子

。我希望房子看起來像房子，我不在意你的素描功夫和明暗表現，那是你自己必須關心的事。如果你讓我感受到你畫的是房子，那非常好；如果你沒辦法讓房子栩栩如生，即便你描繪得再「好」也徒勞無功。

我要求的不是房子的輪廓和窗框，我不可能只看那些眼前景象，因為外觀只是象徵。一面牆或一扇窗的樣貌，應該是讓人進入某個時間與空間的樣貌。牆面

本身經過歲月的洗禮，我們看到的不只是單一時刻，而是歲月累積的痕跡。窗戶是符號，象徵著進出通道。畫房子時不是一看到房子的線條和明度就照著畫，而是將這些要素加以善用。

日正當中的景色

跟夜空微光時，一樣美好神祕且值得注意。

感受力強，能捕捉這種美的人，即使看到正午的清晰景象，也鮮少讓無關緊要的事物映入眼簾。就像夜晚的朦朧景色，乍看之下似乎遮住了某些景物，但感受力強能捕捉美的人，還是有辦法從中看出重點。

朦朧或許有助於挑選景物，有時則是強迫畫者不得不進行挑選。

或許，我們得以因為度過美好的一天，而在夜晚時分滿心愉悅。

我們很少看到畫家以相當暗的圖畫呈現夜晚的景象。夜色之美跟你看不到的景物無關，而是關乎你看見什麼景物。在經歷白天紅、黃、藍等明亮光線照射後，欣賞暮色與夜景的密切和諧真是美事一椿。不需要用到黑色，只要利用色調驚人的豐富性，就能把夜色畫得既美又真實。

這世上沒有任何東西，比人體更美或更能彰顯宇宙法則的重要。事實上，不只是藝術家，所有人都該培養對人體的欣賞與敬重。當我們尊敬人體，我們就不再對人體感到任何羞恥。

頭髮的畫法。 我對頭髮的定義是指頭形和頭髮下方的頭部，因為就藝術而言，唯有在發揮表現功用時，頭髮才有其重要性。頭髮的作用是讓頭部呈現應有的形狀。對我們來說，頭形美，頭髮畫不好，那倒沒關係，但頭形不好，頭髮畫得很美，可就本末倒置。頭髮是用來描繪頭部。因此，頭髮的重要性很簡單，就是有助於彰顯頭形之美。頭髮也是展現生命力的一種絕佳方式。換言之，巧妙運用頭髮，就可能讓臉部表情或整個體態的精神大幅提升。臉部五官要符合解剖結構，必須各有定位，而頭髮就不必依此要求。頭髮本身就有許多功用，可以好好善用。對於繪畫技巧高超或色彩運用靈活的畫家而言，頭髮可是一大利器。或許你想起愛爾蘭小說家喬治‧摩爾（George Moore）的故事，故事主角愛爾蘭編輯

吉爾的鬍子被法國理髮師一時興起修剪成亨利四世時期流行的樣式，吉爾的新造型隨之引發本身潛在個性浮現，故事也就如此發展下去。

有時，想讓形狀出現變化，是否最好不要藉由改變色彩明度，而要透過改變黑白明度達成目的，是嗎？不過，我不是完全否定黑白明度而支持色彩明度那種人。所有可能的方法都供我們使用。在某些情況下，改變黑白明度就能產生改變色彩的感覺。**不停地**精心安排新色彩是學院派的做法，那樣做也等於照章行事。但我們應該有時照著筆記，有時做些改變。有些畫家太醉心於這種習慣，每隔一段時間就更改自己的筆記。但這一切皆與衡量景物的寂靜、嘈雜和色彩有關。有時我們要包羅萬象，有時要簡單明瞭；線條的走勢有輕重緩急、頓挫刮擦，各種線條皆有其用意。你能善用的工具就是結構，你善用各種方法來符合主題所需的種種衡量。畫作的價值就取決於本身結構之美。畫作詮釋的故事，不管是描述人物、風景或透露某個事件，這些都只是創作的附屬品。創作的真正動機和真正達成的事情是，揭示你從事實感知到什麼。

模特兒**整個脖子**細微卻強烈的轉動，自然而然地吸引我們的目光。我們僅僅感受到肌肉和骨骼在形體上的微妙變化。然而有時候，胸鎖乳突肌成為主要趣味

所在。頭部的猛烈動作讓這塊肌肉抓住我們所有目光，因為這是這個姿勢中展現意圖的一大象徵。在這類情況下，頸部的圓柱狀、整個實體必須存在，但只是當成次要考量。

聰明的畫家會在自己的畫作中提出最有效的做法，他會詮釋自己獨特的趣味（獨到的眼光），而不是**照著**大自然的景象刻畫。

在畫袖子時，要注意手臂形狀、肩關節、手肘、腕關節，整體的動作要一致，手部姿勢要跟頭部形成完美和諧。軀幹是立體的，跟手臂一樣，只是體積更大。畫衣紋時，要極盡所能地讓人知道這些形狀的尊貴與美感。衣領必須**圍著**頸部，並說明本身環繞優美形體的路徑。衣領依附在結實的肩膀和豐滿的胸部上，作用是界定出這些部位的優雅與力度。衣紋必須先完成這些更重要的作用，才能當成衣領看待，表現本身的細節。即使我們從不需要畫到衣領細節，但衣領最好能界定出人體的形狀。在畫手臂時，即便手臂上的衣紋看起來很平面，但絕不能把手臂畫得平面。而要突顯手臂的體塊感。衣紋必須先說明手臂的形狀、方向和漂亮的體塊。如同頭髮的存在，畫家要**靈活運用**衣紋，不要複製衣紋紋路。衣服綯褶產生的韻律、呼應和連續性，不是如實照著實景去畫，而是以結構重要性作

為唯一考量，將其篩選運用。

當一位優雅的舞者以一種相當吸睛的姿勢出現在你面前，你只會看到展現出她動作意圖的那些衣褶。她已經引起你的興趣，進入你眼簾的只是這些已存在趣味的順序。當賭徒光靠運氣下注而連連賭贏時，他們似乎知道接下來會翻出什麼牌，這種情況就被稱為順其自然。他們不知道究竟怎麼回事，在交織混合的未知數字中，有接二連三的順序。自然界的種種運作都有秩序可言，世事萬物互為因果，形成一股積極成長的力量。我們開心時覺得自己跟天地萬物合而為一，我們痛苦時覺得一切都是自己刻意違反自然而落得如此下場。在處於極大喜悅的當下，我們似乎與宇宙同在。在事事不如意時，我們覺得自己孤獨無助，跟世界脫節。原來這世界沒有我們，也繼續運轉如常。

感受舞蹈大師優美舞姿，傾聽動人樂章，欣賞創意大師的傑出作品，就有一種擴大與世界連結的功效。

時下的藝術學子正是先驅，他們活在一個極其無趣又注重物質的時代。人類家庭還未完全脫離森林，我們以前是野蠻人，現在仍舊是。以往，我們以某些方式探究未知，突破現狀，我們運用機智開發人類的潛能。但是，我們人類還未到達講究生活藝術那種境界。當今藝術學子必須超越實事求是，勇於開拓創新。

模仿事物的戲法毫無意義可言。觀察意涵並理解能作為畫作素材的特殊形體與色彩，才是真正有趣又有意義的事。一張好畫必定有良好的結構，你眼前的模特兒所呈現的素材，可以讓你創造各種可能的結構。這些結構讓你畫出模特兒，但是除了畫得相像以外，還要把某樣事物具體表現得更真實，跟畫面所有景物更相關，讓畫作更顯獨特。別忘了，要把簡化發揮到淋漓盡致。表現手法的直接意圖和最艱難的選擇，就是為了做到簡化。我相信日後的傑出藝術家會用更少的繪畫語言、模仿更少的事物，表現手法會更精簡，但作品寓意卻更深遠。日後，藝術家將會摒除含糊不清的表現，努力讓每樣東西都簡單明白，讓大家都看得懂。藉由這種做法，我們就能進入真正神祕的境界。我們所言所做之事會更少，但每樣事物會更到位，也獲得更全面的考量。現在，我們做太多卻白費力氣，有太多「藝術」，太多「裝飾」，太多人工，太多趣味，都徒勞無功。我們欠缺的是，徹底全面的考量。

我們必須只畫對我們有重要性之物，不必回應外界的要求。他們不知道自己要什麼，或不清楚我們必須給什麼。

我想我已經講得很明白，模特兒站在你面前，無論他看起來多麼靜止不動，整體並非靜態。

在擺姿勢的這段期間，模特兒的情緒上已出現許多變化。

雖然模特兒的身體占據同樣的位置，但內在還是有一種持續的變動。這股流動經過模特兒的身體，讓形體重新組合，出現新的特徵。

模特兒的每種情緒都會經由身體表現出來，比方說：門打開了，有人進到房裡，模特兒的眼神閃了一下。眼神跟身體各部分都有關聯。接著，模特兒又做起白日夢，不論外在或內在，身體每個姿勢都記錄了所有情緒。

我要再次以林布蘭的素描作品做說明。林布蘭在素描作品中，彷彿畫出對象物的存在狀態。他以貫穿形體的動態來表現，來回應對象物的存在狀態。因此，他的作品總讓人有栩栩如生之感。

9

立體感創造

第四維度

當我隨便拿個東西擺在你眼前，你就會清楚看出這個東西的立體感。或許你能準確目測物體體積的大小，也可以大概估算物體的重量，知道物體離你有多遠，跟背景和周遭其他物體有多少距離。

如果出現在你眼前的是人的頭部，你會敏銳觀察出頭部形體的前進與後退。由於對頭部如此熟悉，你會馬上注意到對象物跟正常頭部形狀的差別。如果你看到的頭部厚度只有正常頭部的一半，你一定會很驚訝。如果頭部扁平沒有體塊感，那你肯定會嚇壞了。我們相當清楚立體感是怎麼一回事。不過，大多數畫作

和素描看起來卻單調平面。背景通常擠到前頭，跟頭部位於同一平面，耳朵也沒有畫在頭部側面後方的位置，反而畫到前方，跟鼻子爭搶最突出的平面。畫面上物體的水平距離大多無誤，但是深入內部的距離，也就是視線延伸的空間感卻很少存在。這是有待解決的一個問題。自古以來，藝術家不必用腦思考，這種感性想法至今還大行其道，阻撓藝術家深入研究。只有少數藝術家有勇氣大膽嘗試，讓大腦這個既危險又世俗的機制開始運作。

我經常聽到這種說法：藝術家不需要聰明才智，藝術講究的是心靈感受。說得冠冕堂皇，但是這類藝術家畫出的頭像通常極為平面，他們根本喪失了一項重要的表現媒介。他們以扁平表面來觀察及測量，忽略掉深度這項令人驚嘆的要素。若想要在平面畫布上找出優美的構圖，就必須探究其中更神祕更具意涵的其他測量。這些測量與平面畫布測量相輔相成，讓平面測量更添美感。

擁有藝術家靈魂的人需要精通各種表現手法，才能將其運用自如，傳達本身心領神會的滿腔感動。如果他拒絕動腦思考，設法利用色彩在平面畫布上表現大自然空間感的意涵，那他應該也拒絕使用手、畫筆、色彩和畫布來表達感受。不過，畫布、顏料、手與腦，這一切都只是受到個人心靈主宰的工具。從一些人的實例證明，人腦可以是一個神奇的工具，也能成為一位心甘情願的奴僕。但是，

如果我們沒有養成用腦思考的習慣，大腦當然會不聽使喚。汽車可以成為樂趣的泉源，但你第一次開車上路時極有可能不太順手，甚至衝撞路樹。

從事藝術創作或做任何事需要用腦思考，這種事也要爭辯似乎太荒謬可笑。

話說回來，可笑歸可笑，但目前似乎還沒有絕佳立論根據停止這項爭論。我每天都會遇到有人認為某些事件對人類藝術造成危害，譬如，傑・漢比治（Jay Hambidge）以數學表現美的觀念，登曼・羅斯（Denman Ross）講究設計理論，馬拉塔（H.G. Maratta）率先提出色彩理論，或結構自然法則支持者的出現。即便現在，用腦思考還是危及當代藝術，因為這些提倡用腦思考者的建議是，藝術家除了有強大的心靈感受，還應該具備一些常識。事實是，藝術與科學根本就是近親，可以並為一談，兩者彼此需要，從事科學或藝術的樂趣應該都能讓人感到滿足。在此，我所指的當然不是商業科學或商業藝術。

假設我們用腦思考，我們就會看到物體的體積。對身處自然界的我們而言，體積很重要。某些測量深深影響我們對體積的看法，形體的裡裡外外都有韻律可言。音樂這種最自由但對許多人來說卻最壓抑的藝術，就要處理可能往各種方向發展的節拍。這些拍子一下子結合，一下子轉向，發展出輕重緩急的韻律。音樂對我們產生的影響是大或小，取決於節拍的挑是高度數學度量的一種結構。音樂對我們

選和相對變化。

　心智是一項工具，它可能阻撓、限制或荒廢我們的心靈，也可能讓我們明心見性。藝術家不該害怕使用自己的工具，也不該害怕知道自己有什麼工具可用。

　如果畫作看起來平面單調，要是橫向測量發揮作用，但空間**深度**並未表現出來，那麼畫家就該花時間調查，動腦思考，大膽實驗，想辦法利用顏料在平面畫布上創造第三維度的立體感。這樣，觀看者才能從畫作中看到神祕的第四維度。

　我可以肯定，除了我們熟知的三個維度外，我們的確以一種不經意的方式處理第四維度。現在對我而言，是第四維度或稱為第幾維度其實不重要，但我知道我們心裡總是清楚除了明顯的三維空間外，還有其他比例存在，而且就是這個超級比例的神奇力量，讓我們與事物的內在意涵產生連結。

　一件雕塑、一幅畫或一個手勢，可能都有明確的尺寸，但是藝術家可以巧妙運用這些度量，讓我們有其他的理解。獅身人面像就是這方面的實例。偉大的希臘藝術和中國藝術，其實世界各地各個時期的藝術，或多或少都能證明這一點。我們從各種藝術和各種表現中，都能找到佐證。美國舞蹈家伊莎朵拉‧鄧肯（Isadora Duncan）或許是世上最傑出的姿態大師之一，她的舞姿帶領我們進入一個與她身體單一移動結合的宇宙。她將一隻手揚起，便產生一個重要無比的形

式。但事實上，她的姿勢只是手臂的伸展或正常人體的跨步。

在一眨眼間，我們理解到什麼比例基準？

如果我們的畫作看起來平面單調，缺少表現重要維度的手法，那麼研究一下問題是否出在做法上，這樣不好嗎？首先，你必須有意願這樣做。達到立體感以前，你必須感受到自己一定有必要表現出立體感。

畫家透過思考、研究，以及與科學家交流，已經懂得色彩明度對形式和立體感能發揮什麼力量。他們也將這股力量加到黑白明度上。欣賞宋朝畫作就會發現，中國大師已經懂得運用線條，營造出一種驚人的立體感。

如果你想知道怎麼做某件事，你必須先有充分的欲望想做那件事。然後，你去找志同道合者，也就是以往想做那件事的人。並深入研究他們的方式和做法，以他們的成敗為借鏡，增加己身的實力。由此，你會從他人的做法獲得技法的經驗。而且有了這些技法知識，你可以大步前進，巧妙運用形式來表現你個人專屬的心靈頌歌。

公式，是給奴才用的。藝術創作要動腦思考，做創意的主人。

我喜愛機械工具，我總會在五金行櫥窗前佇足觀看。其實我已經買了不少機械工具，要是我能找到藉口假裝自己可能用上它們，再買更多機械工具，那該有多好！這些工具真的好美，簡單明瞭直接表達用途。工具本身沒有「藝術」可言，也不講究**製作**精美，因為工具**本身**就很美。

有人把藝術作品定義為「製作完美之物」。但我認為，如果我們能去掉其他字眼，保留「製作」一詞，由此單獨表現最完整的意涵，反而比較好。事物不是被做得美，美是事物製作過程中不可或缺的部分。

———

我看到一位小男孩正忙錄。我不知道他的身體為何要那樣傾斜，但看他這般模樣讓我覺得很愉快。因為我知道他興高采烈地忙於眼前的事。

樹木突破地面往上生長，從古至今這景象同樣神奇迷人。萬物之美，無須標新立異。

10

色彩是營造光感的關鍵

色彩

色彩擁有神奇的可能性，研究色彩是一件有趣迷人也永無止境的事。聰明的學生知道，調色盤保持乾淨並妥善保存很重要。你可以在大小適中的玻璃檯面鋪上暖白色的紙張，以此白底玻璃檯作為調色盤。持續進行色彩研究，記錄無數的色彩心得和色彩組合，並將調色盤上精挑細選的各種色彩，以所有可能的濃度並置混色。許多藝術家只是埋頭苦畫，一再重複同樣的色彩運用，對眼前的畫材資源一無所知。在許多情況下，他們只是讓自己漸漸喪失天生對色彩的感覺，沒有努力培養本身對色彩的感受。

暗色背景相當難畫。也就是說，要讓暗色背景呈現出通透流動的空氣感並非易事。隨便處理暗色背景當然很省事，暗色背景本身不能不處理，但處理不當卻可能變得沉重黯淡。

明亮效果的產生，主要是從寒暖色的對比，以及從灰色調跟亮色調的對比營造出來。如果所有色彩都是亮色，就無法讓畫面出現明亮效果。

不管你可能用到多少「破碎色」，在構圖上都要以幾個簡單大塊面為主，這些較大塊面、形體或動態的美感與設計，也以明度的配置為關鍵。別讓細部之美破壞掉主體之美或削弱主體的力量。

不管你的感受或想法為何，就某種程度而言，你所畫的每個筆觸都透露出你用畫筆接觸畫布（畫紙）當下的實際狀態。如果你的想法和感受有趣或有合理順序，如果你循序漸進地上色，那麼這一切都會透過筆觸毫不保留地顯現出來，就算你想隱藏也沒辦法。

畫面裡應該有一個主色，籠罩所有色彩。而且，主色就是整體的色彩，重要

性也最高。

畫筆和調色盤不清洗乾淨，是讓許多畫作色調和明暗調子出問題的主因。畫家自己放棄主導權，讓調色盤反客為主。

善用主色，就能讓小空間延伸擴大。在作畫時，不要因為光影效果或色彩的緣故，才對光線或色彩感興趣，而是把光影或色彩當成一種表現媒介。

主色將所有色彩結合在一起，因此比個別色彩更為重要。日落時，夕陽餘暉籠罩在夕陽餘暉之中。草地、人物和屋舍的色彩可能較亮、較暗或各有不同，但整體景物就色彩紛呈。

在周遭氛圍的色彩所籠罩的人體，則以本身的色彩發出光亮與溫度。

背景的色彩不是本身原有的色彩，而是當畫家全神貫注背景前方模特兒時，背景所呈現的色彩。換言之，背景不是肉眼直接所見的色彩。

如果你忽略模特兒，直接盯著背景瞧，背景就會變成焦點，而跑到前景，就不再是背景了。

為自己找一張高度適當的椅子，坐在畫桌前，挑選真正的紅、黃、藍三個顏

色。然後，將相鄰色彩兩兩相混就得到三個新顏色：橙色、綠色、紫色。把這六個顏色排成一列，再將相鄰色彩兩兩相混就得到另外六個顏色：紅橙、黃橙、黃綠、藍綠、藍紫、紅紫。現在，你眼前就有一個色彩近似光譜的調色盤，這些色彩包括：紅紫、紅、紅橙、橙、黃橙、黃、黃綠、綠、藍綠、藍、藍紫、紫。

這是認識顏料色彩可能性的首要步驟。

你可以在玻璃檯調色盤上進行幾百個實驗，這些調色經驗將留在你的腦海裡，在你實際作畫時視況需要派上用場。

馬拉塔的色彩研究已說明調色盤的色彩組成，也在色彩學上具有重要的教學價值。我們當中有許多人都因為他的研究受惠良多。許多年前他告訴過我，當初他研究色彩是為了寫一本書，但幾經考量後決定利用色彩實際示範，而不是用色彩名稱說明，可能效果更好。所以，他製作顏料販售，許多畫家買了他的顏料後，以為馬上可以畫出神奇傑作。有些畫家則心知肚明，清楚買了顏料還需要好好研究才有所獲。沒錯，色彩確實值得花時間好好研究。

這些費心研究色彩的畫家，他們的作品習畫者有目共睹。聰明的學生求知若渴，渴望了解這世界正在發生什麼事。

這些作品確實是上天給予人類的恩賜，因為這些作品的完成，展現出畫家下

了多少功夫研究色彩，而且畫家如此煞費苦心當然不是基於商業考量。

如果你還沒研讀過美國設計理論家登曼‧羅斯的研究，我在此力勸你一定要找來看看。想盡辦法找齊他的所有研究，因為你一定會想從中汲取智慧和實用建議。

你要知道，沒有哪一個研究能決定一切，或讓你找到自己適用的做法。生活的樂趣就在於，我們終究必須為自己找到出路。

有一群傑出學生簇擁，生活當然多彩多姿。盡可能親自跟他們互動，即使無法親自互動，也要透過他們的作品跟他們互動並接受他們。聰明的學生會提出正反兩極的意見，進而鼓動風潮。

人們對於世上發生的許多事情並未深入思考。有人說：「我們這群人不會往那個方向前進。」我則認為，不要隨群眾起舞。

我還建議大家多看些其他好書，談論色彩理論的書籍琳瑯滿目。你可以查一下，好好搞懂色彩，書裡一定有你想知道的事。

親自進行色彩實驗當然會獲得啟發，一旦你動手去做，肯定會樂在其中。

記住，顏料是一回事，光影是另一回事。調色盤上的顏料依據光譜規則擺

放，但是光影組合和顏料組合會產生不同的結果。

法國畫家席涅克（Paul Signac）的著作《新印象主義》（Néo-Impressionnisme），應該會讓每位習畫者都感興趣。可惜這本書尚無英文譯本，但是如果你懂法文，就能從中有所斬獲。這本書主張繪畫上運用色彩的全面分割，但那不重要。重要的是，席涅克在做出這項主張時，以簡單明瞭的方式提出許多寶貴建議。

我認為真正的黃色比一般認為「真正的黃色」要偏綠一些。我指的是顏料，考量的是顏料發揮的效力。

黑色通常被當成色彩的中和劑，我們最好記住，白色也是色彩的中和劑。不過對於深藍、藍紫、紫或紅紫，這些深到無法辨識的色彩來說，白色無法發揮中和作用。在這些情況下，只加一點點白色就會造成反效果，會更突顯色彩。但在其他情況下，白色則是讓色彩變成中性色的媒介。

在畫光線和形體時，盡可能保持色彩的深度。色彩是營造光感的關鍵，巧妙運用寒暖色搭配，而不是只講究將色彩加黑加白。

調色時習慣添加更多白色，這種傾向已經到了該好好限制白色用量的地步。

調色盤上的白色顏料愈少愈好，預估你將用到多少白色顏料，就只能放那些用

量。更好的做法是，調色盤上放的白色顏料，比你認為會用到的用量還少。

跟你眼前的主題相比，調色盤上的白色顏料根本不夠用。如果你指望將大自然景物**重現**，那麼任何顏料的用量都不夠。但是，你的畫作不是、也不會是自然景物的重現。大自然有自己的一套法則，你用的顏料和平面畫布（紙）有另一套規則。你必須依照所用畫材的規則作畫。

或許你調色盤上的顏料看起來不夠用，但是添加更多白色顏料，你更不可能畫出想要的景象。產生光感和形體的畫面，其實是利用色彩變化產生深度感。添加白色後，畫面白色顏料過多，看起來比較白，反而呈現不出光感。

形體可用黑色和白色來創造立體感，但是透過色彩的寒暖來塑造立體感，卻能產生無限可能的效果。

表現立體感的方法有三種。首先是以黑白創造立體感。以往的大師大多這麼做，他們藉由單色建構畫面，再以透明色彩罩染，讓自己擺脫雙重困境。形體幾乎完全仰賴單色的次要結構。

第二種方法是將黑白色調排除在外的色彩造形。許多畫家精通這種方法，但是真正這樣做的畫家卻寥寥無幾。

第三種方法是前二者的結合。為了讓二種做法相輔相成，就必須善用比例並謹慎選擇，才能集結二種做法的優點。

以古代大師的動機來說，他們對技法的選擇確實構思巧妙，這從他們的作品就可以獲得佐證。

但對我們這個時代而言，或許需要其他選擇，因為我們跟前人不同。我們可能有不同的做法，不管我們做得是好或壞，那就是我們的自然展現，而且我們的做法必須符合本身的需求。

以畫手部為例，古代大師會把手畫得高貴動人、氣勢凌人，藉此作為一種象徵。但是這種明確題材，表現方式如同照相寫實。

現代畫家畫手部就不會畫成像黑白照片再現那般，而是基於以一種新的方式來表達，並且選擇不同媒介作畫。

現代人在生活中發現的趣味，可能不同於以往世代的看法，而採用新的做法並以另一種方式處理，因為所要呈現的象徵意義也不一樣。

傳統做法的確很棒，卻需要程序步驟，我相信現在很少人這樣做了。這表示先以黑白結構做法完成畫面設計，經過幾週等待油畫顏料乾透後，再畫主題並上色。這是一種冷靜分析、沉著盤算的程序。

我認為現代畫家雖然尊敬古代大師，但卻更有興趣掌握其他更稍縱即逝的特質。現代畫家同樣必須冷靜盤算，只是作品必須迅速完成。

現代畫家必須落實應用本身的學問和發明能力，才能以雙眼察覺並捕捉到如幻似真的動態。這種情況就像在尋找某種超乎現實，自己知道卻尚未徹底明白之物，這種景物美到讓人欣喜若狂，卻短暫到稍縱即逝。

無論如何，當代最傑出畫作的絕倫出眾，既不是傳統做法所能掌握，也不是透過前人擅長的媒介而完成。

我這樣講並不表示，我所說的「現代人」是「現代畫派」（modernist school）或任何畫派，而是泛指沒有個體區分、世界各地的現代人。我這樣講也並未局限特定繪畫風格。我所講的是我們有時偶然驚鴻一瞥的一種模糊之美。

基於同樣的理由，我指出自己偏好將兩種做法結合，也就是善用色彩明度和黑白明度，而且我喜歡將灰色調跟純色並用。

有些畫家幾近宗教狂熱地宣稱，自己只使用「純色」（pure color）。但是一般說來，我看到他們的畫作後發現，他們在實際作畫時，或多或少降低了這些色彩（純色）的重要性。

我認為使用大多數純色就能完成傑出畫作，我也認為利用純色就能在視覺上創造出純色本身不存在的豐富層次。但是透過色彩並置的技巧（在視覺上產生混色現象），以及巧妙運用面積大小的精心配置，就能產生驚人的層次感。

即便如此，結合純色和灰色調，能發揮更神奇實用的效力，展現本身獨特的可能性。

巧妙運用純色與灰色調完成的畫作，就能創造一種驚人的效果。灰色調在調色盤上看起來一點也不鮮明，但在畫面上卻能變成生動的色彩，因為亮色發揮襯托的作用。亮色仍保留亮色顏料的實際特性，亮色本身相當靜態，而灰色調受到色彩並置的影響而產生轉變，這就是我以「生動」一詞形容灰色調的原因。畫面上的灰色調似乎產生一種流動感，在強度上有所起伏並持續流動，至少視覺效果上是如此。灰色調並非固定在原處，而是難以界定又神祕十足。

在實驗色彩配置時，我看過一種明色與相當渾濁的中性色顏料搭配，呈現出一種明亮透明的現象，中性色一度呈現眩目光輝，強度甚至遠超過「純色」本身的光彩。在畫作上，由於許多互相矛盾的關聯，似乎不可能發生這種極端情況，但事實上這種情況是存在的，而且只要我們細心觀察就會留下印象。

如果新色彩比現有的「純色」更為明亮，那麼現有色彩就會變成中性色，跟比

較靜態的純色並置時，本身可能產生同樣的變化。

在觀看者眼中，就由灰色調負責發生這種變化。因為灰色調會讓敏銳的視覺產生影響，激發觀看者的想像力產生幻覺。

事實上，畫作不管在色彩、形體或本身整體效果都發出種種動力，刺激觀看者在意識層面進行創作。

這就是欣賞藝術作品，令人覺得愉悅有趣的原因所在。

這也是藝術作品會讓有些人厭惡，並激怒某些人的緣故。

一般說來，在產生美好色彩與形體的畫作中，我們會發現一個（通常少於二個）由純色構成的區域。這些色調可能是最明顯也最吸睛的色調，但是不管它們本身多麼美麗，卻只是神祕灰色調的陪襯，其作用只是突顯灰色調。持續變化的神祕灰色調，才是讓畫面有趣的主要原因。

你是否有過這種經驗，許多作品乍看之下讓你嘖嘖稱奇，接著卻令你大感錯愕，之後再也無法讓你激起任何共鳴？

三百年來，畫家們一次又一次地研究林布蘭的素描作品。事實上，繼林布蘭之後，有成千上萬的傑出素描問世。但時至今日，林布蘭的素描依舊讓我們目不

轉睛，因為那些作品裡有生命，使觀看者的內心激發出共鳴。

如果畫作中可能有「神祕色彩」存在，就也可能有「神祕」線條和形體存在。乍看之下讓你驚豔、隔天卻令你興趣缺缺的畫作，就是那些看起來老是一樣的作品。那種作品只有短暫的生命力，讓觀看者在當下驚豔後，再也提不起興趣。

———

藝術的所有體現只是人類對於有深切感受但並未擁有之物起心動念，在過程中留下的種種標記。

誠實正直、博學好問、卓有遠見之士，就具備欣賞美好藝術的條件。這種人不需要別人傳授藝術教育，他自己本身已經資格俱足。他只需要善用本身主動積極的思維去欣賞畫作，從中找出屬於自己的東西，很快就會發現自己是一流的藝術鑑賞家和愛好者。

別期待畫作道出你預料之事，一些最傑出的畫作將會帶給你驚喜，甚至起初還可能嚇到你。對我們已經知曉的事物來說，還有許多驚奇即將出現，就像德國天才作曲家華格納（Wilhelm Richard Wagner）為音樂開闢新的道路，讓那些深信

其他道路不可能存在的人，為此心神不寧而焦躁不安。

新的繪畫構想將會出現，而且每種新構想都有新技法相佐。

藝術是成長不可避免的結果，也是藝術原創原理的體現。藝術作品是產物，是發展過程的產出，並有記錄之責且標示出發展的程度。藝術本身不是一種目的，但是藝術作品指出發展的方向和已完成的進展。藝術作品不是一種決定論，而是具備更多的可能性，並能藉此做出推測。藝術作品是本身才能全力展現者留下的印記。藝術家終其一生接觸過的事物都留下他個人的印記，此後這些事物就帶有個人經手的痕跡。這些作品證明個人的成長特質，這類印記有時是以物質形式呈現，譬如雕刻或繪畫，有時則以更微妙分散的方式傳達，卻仍然永久存在並透露出成長的原理。

藝術以許多種形式呈現。就某種程度來說，每個人都是藝術家，只是依據本身成長特質而異。藝術不必是刻意而為，如同樹木生根茁壯，開枝散葉，開花結果，此乃成長的必然之道。這一切過程並沒有在回顧過去或展望未來而忘卻當下，而是完全專注於實現本身的存在狀態。樹枝並未因本身是龐大樹幹分支而誇

大，也沒有因為這種榮耀或即將開花結果而要求注意。因為它努力全力展現本身的存在，努力讓自己充分的成長，開花結果自是理所當然。

11

筆觸帶來原創性

筆觸

筆觸，只跟上色有關，卻能發揮神奇的力量。

有些筆觸大膽拙劣，有些筆觸遲疑畏縮。

一開始大膽下筆卻不知道後續走向的筆觸，就會時而遇到其他形塊造成破壞，不然就是游移不定或不知所云而逐漸消失。

背景裡有些筆觸遇到頭部後，開始喧賓奪主。

看起來像筆觸的筆觸會帶我們回歸繪畫正軌。

還有一些筆觸能激起一種活力、方向、速度和豐富的感受，以及畫家希望表

現的所有不同感覺。

筆觸本身必須表達想法。不管你是否刻意，筆觸都會在畫面上發揮作用，只是筆觸可能有意義或空洞無益。筆觸留在畫面上，訴說著自己的故事。而筆觸呈現出的遲疑膚淺、生硬彆腳，或是豐富大器、生氣蓬勃並知其所云，再再透露出畫家下筆當時的狀態。

筆觸在畫布（畫紙）上顯而易見時，就有大小並涵蓋特定區域，也有自己的質感。筆觸細小卻具表現性的凸線，會以自己的方式捕捉光線，也有自己的速度與方向。筆觸有其獨特性也說明本身故事是與創作動機彼此呼應或背道而馳。

由於顏料的反光特性，作畫必須順著畫筆一般行進方向去畫，避免筆觸在畫作懸掛於適當光線時出現反光。

偶而會發生的情況是，素描要求在某個方向繼續延伸，但是為了避免筆觸「反光」，就必須反方向畫。這時，個人才智與技巧就派上用場。就像倒著走也要走得順，這是個人必須達成的技藝。

我們常聽到：「要是有人發明不會反光的油畫顏料，那該有多好！」很少人

因此想要放棄**油畫顏料**作畫，但大家在避免筆觸反光破壞畫面這個技法上，全都有過慘痛挫折的時刻。

有時，筆觸或許可以依照**素描**要求的方向，利用乾淨的畫筆以小心熟練的暈染筆觸消除反光，將會讓筆觸反光的突起點去掉。

有時，這種暈染筆觸或將筆觸平面化的做法可以馬上完成；有時則是等到顏料更加固著後再進行比較好。

以後者的狀況來說，反光不是馬上去除掉，因此反光讓畫家被不正確的色調干擾而更加苦惱。因為畫家必須考慮筆觸平面化時呈現的效果，而不是反光時的效果，也必須依照這個前提來去除反光。

外行人根本無法想像，畫家在上色時必須解決什麼難題。

以一種差勁的動態和感受來下筆，這種筆觸會讓畫作整體效果大打折扣。

有些背景應該產生一種上升感，卻因為看似往下垂墜的薄塗顏料和筆觸，而讓背景顯得下沉。

細弱無力的筆觸，看似為了覆蓋畫面而將顏料延展的筆觸，那是小家子氣的筆觸。

豐富流暢變化萬千的筆觸，出自沾滿顏料之筆，那是彷彿可以盡情揮灑、傳達無限意念的筆觸。

充滿表現性讓人情緒高昂的筆觸，欣賞西班牙畫家葛雷柯的畫作即能知曉。

予人寧靜祥和的筆觸，欣賞日本浮世繪畫家歌川廣重的夜景，眺望遠方地平線即有此感。

表現驚訝而揚起眉毛的筆觸。

耳朵連結其他五官活動的筆觸。

讓髮絲給人慵懶、性感、撫觸、豐盈、幻覺、生命力、精神、靜止和飄揚之感的筆觸。

倉促結束的筆觸。

在精神奕奕的年輕臉龐上出現無趣又雜亂的筆觸。

強調眼部的筆觸。重點在於視線是維持水平、注視上方或下方，瞳孔位置是高或低。

因為選錯畫筆或顏料狀況，以致於無法順利表達的拙劣筆觸。

在創作時畫到嚴格要求手部穩定度的景物時，就要使用腕杖（又稱支撐杖）輔助。

不管你願不願意，筆觸本身都會傳達訊息，透露出畫家當下的狀態。想法是篤定或遲疑，精神是偉大或渺小，都在筆觸中表露無遺。

研究中國宋朝大師的筆觸。

理解形狀的筆觸。

對形狀疑惑的筆觸。

標示火箭升空的筆觸或許長度只有幾英吋，但是畫家在下筆瞬間，思緒卻已翱翔在萬呎高空上。

有一清晰邊緣又與模糊邊緣融合的筆觸。

增加或減少畫面速度感的筆觸。

傳達確切速度感給觀看者的筆觸。

有些筆觸讓人笑不出來，表情凍結進而扭曲。

有些筆觸引人發笑，

許多畫作根本只是過多拙劣、毫無意義的潤飾。

人們藉由意志和強烈的欲望，竟能如此操控手部的穩定度，實在太神奇了。

必要時，使用腕杖或任何東西輔助。

切記，除非必要，否則腕杖或任何輔具都別用。

可能的話，透過不受約束的身體和手來傳達意念。

不管你在下筆瞬間有什麼感受、處於怎樣的狀態，都會透過筆觸表露無遺。許多畫作正因為這個緣故，無法達成原先的創作目的。

許多畫作展現出畫家對顏料成本的精打細算。許多畫作正因為這個緣故，無法達成原先的創作目的。

考慮顏料成本的畫家未必很窮，許多畫家窮到餓肚子，用起顏料卻錙銖必較。反之亦然，許多畫家富有到揮金如土，用起顏料卻絲毫不小氣。

顏料太多或顏料過少的筆觸。

筆觸本身就其質感，意即本身的質感，而非所欲描繪的質感來說，是畫作上的一樣東西。筆觸本身即是一種想法，必須跟畫作要表達的種種構想相呼應。

筆觸可能產生或破壞形體的完整性。

肌膚有一種微妙的本質，是「任何一種」筆觸都無法描繪出來的。

畫筆可以沾上一種以上的顏色，運用單一筆觸以相當奇妙的色彩變化與混合，描繪一個完整的形體。不過，這種做法絕非易事，而且還常被濫用。

畫筆有各種不同的形狀、大小、長度和細部變化，絕對有道理可言。有些畫家依據特殊用途使用特殊畫筆，有時他們還會修整畫筆。聰明的畫家都懂得好好照料自己的畫筆。

凡尼斯[1]多少會減弱筆觸的反光，因為它會填滿空隙並讓表面平滑。但是凡尼斯也有缺點，應該限制用量。記住別噴太多，只要能讓顏料固定在畫面上就好。

每位學生都應該藉由閱讀和比較以繪畫材料化學為主題的書籍，來熟悉凡尼斯的特性與用途。

畫筆運筆技巧要熟練，讓頭部後面的背景看起來就像在後面（而不是跑到前面），並能讓人看出背景周遭的氛圍。

由於本身簡單明確的意圖，讓人感受到眼皮眨動或鼻息流動的筆觸就顯得十分神奇。

有些筆觸銳利潦草，有些筆觸散漫薄弱、笨拙無感。

顏料量不足的筆觸是最拙劣的筆觸之一。

畫家應該讓全身融入筆觸中。

畫畫應該是站得好好地畫，不是坐在舒適的椅子上作畫。

靈活運用雙手，一隻手持畫筆作畫，另一隻手拿備用畫筆和抹布。

抹布跟其他東西一樣必要。慎選抹布，並多準備幾條裁剪到適當大小備用。

1 Vanish，保護畫面的媒介劑。

為了充分運用雙手，不要手拿調色盤。使用玻璃板下方壓著白紙或牛皮紙的玻璃檯面當調色盤。準備一個洗筆筒，我建議最好自己做，店裡賣的東西都是玩具，不實用。

養成作畫時經常洗筆的習慣。用抹布把筆上多餘的顏料抹掉，這樣畫筆就能保留筆觸所需的顏料用量。

筆觸的絕佳效果就由運筆的力道輕重或手部的靈巧度來達成。

挑選畫筆是個人依據經驗決定的事。

太多畫筆或畫筆種類過多，反而讓人困惑。所以，擁有各式各樣的畫筆很好，但是不要一次把所有畫筆通通用上。

一支筆能發揮多少功用，實在相當驚人。

筆不在多，夠用就好。

有些畫家用手指作畫，但是當心中毒。有些顏料有危險性，譬如：鉛白。

絲的質感滑順，筆觸要流動有速度感，有時甚至要輕快俐落。

布的質感厚實，筆觸速度慢些，力道也重些。

絲絨質感奢華溫潤，厚度帶有朦朧的神祕感，筆觸要若隱若現，而非清晰可見。畫頭髮陰影也是如此。

在整個畫面上協調一致有韻律感並持續移動的筆觸，會互相作用，或多或少產生相輔相成的效果。欣賞法國畫家雷諾瓦的畫作就知道。

筆觸的大小或色調可以強化或減弱透視效果。

有些畫家以運筆方式吹噓自己有多麼了不起，卻沒說明運筆方式如何詮釋本身描繪的主題。譬如，他們直截了當地說：「看看我多麼有活力，砰！」、「我不優雅嗎？」、「瞧我多麼認真！」、「我是肆無忌憚的潑灑畫家，你們看！」

西班牙畫家維拉斯奎茲（Diego Velázquez）和荷蘭畫家哈爾斯用十幾個筆觸，就能表現出大多數畫家以一千個筆觸才能做到的效果。

比較安格爾（Jean Auguste Dominique Ingres）和馬奈的畫作，注意這兩位風格迥異的法國畫家在筆觸表現的差異。筆觸如其人，兩者中我比較欣賞馬奈，但這是個人觀點。安格爾和馬奈都是非常傑出的藝術家。

可能的話，比較這二位畫家的原作，不然就比較複製畫。記得也把安格爾的素描跟林布蘭的素描做比較。

馬奈的筆觸豐富多變，有一種優雅持續的流暢感，從不急速轉向或耍小聰明。他的畫作《奧林匹亞》（Olympia）就流露出無比的優雅。

缺乏熱情、冷淡僵硬、雜亂笨拙、膽怯克制、薄弱消極、流俗散漫、平凡謹

慎、靈巧熟練、華而不實……筆觸分類多到不勝枚舉，這些只是其中一部分。筆觸可以分成許多種類，而且每個種類都有許多成員。所以，筆觸運用是一門大哉問。運筆時還要考慮到，筆觸必須能與畫面各部位呼應並營造和諧感，也要把筆觸當成是畫面構成的壓力與張力。或許只要適得其所，就沒有不美的筆觸。畫家的職責就是依據位置找出所需筆觸。當筆觸適得其所時，不管筆觸原本被我歸類成多麼討厭的類別，都能脫胎換骨變得優雅或有力量，也必須重新命名歸類。

看似不費吹灰之力完成的畫作，可能在創作過程中歷經一場奮力拼搏。

出類拔萃，就是美。

水果攤販把橘子和蘋果堆得多美啊。我相信他如此煞費苦心，一定在擺放水果時得到極大的樂趣，所以我們才會看到水果最美的樣貌。

百萬富翁有錢買下出色的畫作，卻把畫作掛在光線不足之處，根本無法徹底欣賞畫作之美。有些人甚至得意地說：「不會啊，他就把柯洛的畫掛在廚房，杜比尼（Charles-François Daubigny）的畫放在地下室！」

如果盡全力畫出傑作是畫家的職責，那麼讓畫作呈現最佳樣貌就是收藏家的

職責。

美好的事物會更為美好。每次你欣賞它們時，總有新的驚喜。

有明確意念要表達並設法迫使媒材將此意念表達出來的人，就能學會怎麼畫。

———

原創性：別擔心自己有沒有原創性。就算你想逃避，也擺脫不了。不管你或別人能做什麼，原創性都會如影隨行並向你示現。

12

速寫就是感受

速寫

就只是一些人在戶外坐著。大樹下、嬰兒車、繁花似錦、女性衣著、綠蔭扶疏，這一切給人一種怡然自在的感覺。男子把腳伸得長長的，讓自己更舒服些。他不會一直保持那樣的姿勢，只是望著陽光下的小狗入神。速寫就是感受一下這些事物，這景象實在太美了。速寫不是那種在構思或實作上會承受痛苦的藝術，而是基於對人事物的機智幽默與熱愛所產生的一種藝術，就像不由自主出現的一首戀曲。一切彷彿如此輕鬆，如此愉悅地存在。

除此之外，那些勞心勞力、考驗耐性的苦差事；那些只是因為做起來極度痛

苦又吃力乏味就覺得了不起的事情；那些既愚蠢又缺乏熱情，不是為了本身感受

而創作，而是為了拿獎所畫的作品，即便掛在牆上也不會讓人感到自在。

我不想知道你的技巧有多熟練，我對你的技巧不感興趣。我想知道的是你從

大自然裡了解什麼？你為什麼畫這個主題？你對人生有何看法？你發現什麼理由

和原理？你有什麼推論？做出什麼預測？你從中獲得什麼激勵與樂趣？你的技巧

是我最不感興趣的事。

畫家不要只畫高明度或低明度，兩種明度都為你所用。要視狀況，選用適合

的明度。

形體包覆形體，就過度造型了。

那名男子出現時，我可以感受到他濕答答的腳印。他好像剛走在沉悶的細雨

中。

速寫畫出城市與河流的生命。

所以，你在模仿日本藝術？別那麼膚淺。你應該搞懂日本藝術的原理，而不

是執著於日本藝術的風格主義。

誰都不該被要求撰寫任何跟藝術家或藝術運動有關的文章，除非他很喜歡那位畫家的作品或那項藝術運動的影響，而且他不會因為個人喜好把偶像捧上天，把其他一切貶得一文不值。近來，這種事情實在太多了。我們也不該太認真，把「榮譽榜」當成什麼重要指標。

我敢說，日後埃金斯會被認定是美國藝術極為重要的人士之一，但他辭世時根本默默無聞，只獲得一項或二項「殊榮」。

我好奇在美國藝術百科全書中，印地安文化的裝飾藝術和重要作品會被放在哪個部分。當我發現美國本土幾百年來有相當卓越的藝術表現，這實在是一件有趣的事。印地安藝術是原創藝術，沒有模仿其他藝術，但不知何故卻跟太平洋彼端的遠古藝術相關。

我在許多論述和談話中提到一個傾向：跟出國過的畫家相比，沒出國過的畫家，他們的畫作就被認為是比較美國本土。這件事也可以比喻為，美國發明家班傑明·富蘭克林（Benjamin Franklin）去歐洲時，就把美國精神留在費城了。

一輩子住在加州的畫家，畫作風格卻是巴比松畫派，而一生大多數時間在楓

丹白露森林度過的畫家，自始至終都展現出自己加州出生的背景，這些都是很有可能發生的情況。

畢竟，一切就錯在這個被誤解的想法，大家誤以為畫作的主題就是被畫的對象。

有些人很鄉土，不管他們人在哪裡，**言行舉止**還是跟出身地的習性一樣。另外一種人則是依據本身民族感受來回應外在世界。但是，那些讓國家自豪的偉人們，有更宏觀的格局，他們是以種族為前提。

讓美國引以為傲的最傑出人士，當然不是「一般」美國人，而是世界知識文化的傳承者，並非只拘泥於一國一洲，而且這類優秀人士願意為了找到自己渴望的資訊遠走他鄉或飄洋過海。

—

我認為畫出一張好畫，比畫出一張爛畫還要容易。因為難就難在，你有沒有意願。畢竟，一張好畫可是你美好生活的成果。

畫家耗費時間受盡痛苦，畫出糟糕透頂的作品。這類作品複雜難懂，是消磨耐性及探討各種題材的結果。這類作品傳達的訊息，嚇壞感受敏銳的學子們，因

為作品表達出畫家作畫時是多麼痛苦無聊。

別把我當成權威人士。我只是在表達相當個人的看法，不是我說了就算。這些事情，你自己必須好好決定。

房舍和屋頂就跟人類一樣，都有美妙的個性。屋頂也有自己的生命，要經歷四季更迭的磨損。鄉間景色是美麗的，萬物的蓬勃生長，樹木的雄偉壯麗，公寓住宅的後面就是一份時時更新的活文件。

善用你個人的觀點去嘗試錯誤。

人要腳踏實地。

繪畫樹木時要注意到貫穿樹木生長的主要線條。有時，你畫的樹要專業到讓樹木專家都沒話說。有時，你畫的樹就算看不出來是樹也沒關係。

你的畫似乎是由自然所見事物，加上你所喜愛畫作在腦海中的記憶，兩者組合而成。然而，後者的比例通常太高。

畫山丘就要表現出山丘特有的體積。

畫馬車就要表現出馬車的承載力。

我不會因為色彩的緣故而考慮色彩，因為光線的緣故而關心光線。我對色彩和光線感興趣，是因為我把它們當成表現工具。

視線不應該被引導到沒有東西可看之處。

令人滿意的頭像幾乎可說是構圖完美的傑作。

———

我認為巴黎沙龍和大型年展，是對藝術有害的機構。藝術不該只是每年某六週舉辦的活動。藝術應該是持續不斷，展覽應該小規模即可。大家都喜歡第五大道，因為第五大道畫商的畫廊裡有一系列的小型展覽。我們喜歡這些畫展，因為看這些畫展不會讓我們太累，而且畫廊分門別類，每間畫廊展出一個團體的作品。因此，我們可以看到更多作品並獲得更多樂趣，而不是像一次大雜燴，搞得觀看者眼光撩亂。而且，第五大道上的畫廊持續展出藝術作品，我們在一年四季

中總能在那裡找到一些展覽。

　大型展覽不值得推廣。在世界各地，藝術被沙龍搞成像有三個場地同時表演的馬戲團。熟悉現代藝術史的人都知道，「沙龍畫作」是一種特別又過度增長的雜種藝術。

13

自我成長

摘錄自某封信

你的筆跡中有一種美，一種流暢的美。這種個人習以為常、看似不重要的表現偏好，卻是讓畫作生色或減分的關鍵。

就像林布蘭似乎因為興致使然，讓他的蝕刻畫中有一種特殊的墨韻，其餘許多特色好像純為才華所致。

雷諾瓦的作品引人入勝的原因之一是，有時他用的顏料似乎有一股流動感，一種色彩進入並穿透另一種色彩，以及線條背後的巧思。我們似乎都知道義大利畫家喬托（Giotto di Bondone）的畫洋溢人性，馬奈的畫表現形狀，以及維拉斯奎

茲的畫總呈現一種高尚之美。

藝術家可以分為二種：一種懂得自我成長，透過需求的力量精通技法。一種受到技法操控，反被風格局限。

———

我想不出有什麼事情，比奇蹟發生時你能認清並知道那是奇蹟更讓人快樂。

我想不出有什麼生活，比體驗、喜歡並表達出我們所屬時代事物這種冒險生活更貼近真實。

III

藝術，始於生活

14

察覺規律

在各行各業的生活中培養藝術精神，這個問題讓我很感興趣。我的意思是，培養個人的判斷與品味，讓個人因為藝術作品的出色，以及個人對簡化與規律的某種傾向而熱愛作品。如果我們能做一些事情，讓大眾更加意識到藝術與生活之間的關係，藉由練習及培養個人品味與判斷，覺察到個人扮演的角色，而不是仰賴外界「權威」的獨斷意見，那就再好不過。另外，如果能讓買畫者相信，即便他們喜歡的是古代大師，但他們跟時下的藝術家一樣，都必須在當代藝術發展與進步上各司其職。這些買家透過購買畫作，全力支持為藝術奮鬥和努力追尋的藝

術家，並在購買畫作時承擔可能犯下許多錯誤的風險。如同藝術家在創作時也要承擔可能犯下諸多錯誤的風險。但是，這一切都讓大眾受惠，讓當代藝術可以蓬勃發展。

為了讓美國藝術不是模仿以往的藝術前行，我們必須依據以往的藝術，建立自己的預測，不管我們會預測出什麼。若想積極努力執行，藝術家、富人和尋常百姓就該攜手合作。同時，美國藝術若能如此發展，就能更深入地表現生活及呈現人性，也能展露出所有事物間彼此關聯的微妙感受。

可惜，能提出有建設性見解的藝評家少之又少，我這樣講一點也不吹毛求疵。我希望看到努力開闢新方向者獲得鼓勵，每位努力工作者都受到協助，盡其所能投入自己深信的事。富人在這場為藝術奮鬥的過程中應該善用機會，我們總難免會在判斷上犯錯，但是我們都是為本身所屬時代的發展而奮鬥。

最重要的是，美好的事物會流傳下來並為後世所知，拙劣或微不足道的事物終將消失。所以，我們每個人都該秉持這種認知生活。

去看看畫展吧。我知道你會喜歡的，喬裝打扮一下，這樣別人就不會認出你

是誰。我正想著要怎樣喬裝，這樣我就可以去畫廊好好看畫，好好思考眼前的作品。

我認為應該設立一條關於藝術的法令，禁止朋友在畫廊裡相認。要是展出空間不是那麼昂貴，我會建議每家畫廊旁邊應該有一間交誼廳，這樣我們看完畫後就能跟朋友到那裡聊聊近況，彼此問問今年夏天去了哪裡。

———

別把你的畫，畫得像一張畫，要讓你的畫看起來像自然景象。用這個前提去畫，結果你依然會畫出一張畫，但將是一張**有新意**的畫。

別讓畫的背景看起來像是滲出雨滴或冒出雜草，背景主要呈現由遠處布幔包圍的一種空氣感，視線不會直接注意到那裡。你的目光還是注視著眼前的模特兒。

———

有創意興致的人就會察覺到規律。發自內心嘗試表現自己的人，就能做到這樣。因此，這種人可以自然而然地依循創作的基本規則。

我認為對規律的這種追尋是藝術家的工作，這項工作不只讓藝術家的心智有

條理，也讓身體產生一種規律感。以我自己的經驗來說，有時我覺得筋疲力盡、心神不寧又不舒服，但因為跟模特兒約好時間，必須開始一小時，我還沒什麼感覺，畫了三到五小時後，我雖然很累，但是整個身體和精神狀況卻比剛開始畫時更好。

我在教課時也有同樣的體驗。通常，我開始教課時，因為先前忙於其他工作而感到疲憊，或因為其他煩惱而分心，所以一開始會覺得無話可說或什麼也不想說。但是，因為教課不得不講一些東西，我努力組織腦子裡的想法和相關構想，這時疲勞漸漸消退，規律接連出現，我的心智和身體存在一種健全狀態。最後我雖然累了，狀態卻比開始教課時更好。休息和消除疲勞的方法不只一種，但有趣的是，我這樣講實在很弔詭——休息通常讓我覺得疲憊不堪。

從另一方面來說，我們在藝術家和藝術學子之中，當然發現有許多人不太思考和追求規律，而是在創作中揮灑自己對藝術的狂熱。他們不講究理性不尋找方法，一心只想著目標。他們尖叫跺腳想要達成目標，卻對達成目標的過程不感興趣。這種雜亂無章的創作方式，耗損個人精力也逐漸自我毀滅。

研究藝術就是研究規律和相對明度，以及理解基本結構原理。這是針對大自然內部的重要探討，而非只看外在表象。這種追尋能喚醒個人的正義、簡樸與健

康。

法國印象派畫家莫里索（Berthe Morisot）跟馬奈學到許多，但她的作品表現出自己的女性觀點。

藝術不是只存在於畫作中，而是存在於萬事萬物中，而且沒有多寡之分。如何看待藝術，端看社群整體如何決定。各行各業與政府本身都該善盡其責。

唯有明白這一點，美國才可能成為藝術之國，而當人們真正明白這個構想時，應該是接近千禧年（二〇〇〇年）之際。

我深信徹底研究所用畫材的重要性，譬如，耐用度等畫材品質。藝術家或許不必像化學家那樣精通化學屬性，但是可以從專家著作中確定畫材特性。

我相信研究技法是必要的，畫家應該盡可能知道所用媒材的所有**可能性**。

我對於靠技法耍炫和賣弄都沒興趣，我感興趣的是簡單的表現。至於只畫事物表象這種事，我也興趣缺缺。

畫作一定要達成的效果是：就算畫得辛苦，也要看似一派輕鬆。

動機需要技法來輔助。

沒有動機，繪畫只是某種困難的把戲。

動機愈強烈，藝術家就能從所注視的事物中發現愈多重要性，在選擇表現手法時，就必須更加精確。

15

徹底的自我實現

藝術裡的個體性與自由

對我而言，個人設法向世界表達任何事情以前，必須先認清自己是一個個體，是跟別人截然不同、有自我特質的個人。詩人惠特曼就做到這一點，這也是我為何經常想到他的原因。惠特曼提出的一大呼籲就是：人要尋找自己、明白自我解放時，自己其實多麼美好。大多數人可能因為天性使然，或被訓練成一開始就定義自己「不好」、「二流」或「跟任何人一樣」。然而，每個人本身都有其神祕之處。世上每個人都有理由展現自己的個體性，只要個人取得充分的能力，把這個理由說清楚。

特瓦克特曼是能夠認清生活之偉大的美國人之一。他一生大多在康乃迪克州度過，也在那裡發現生活的偉大。但是，如果他造訪西班牙、法國或俄羅斯，他一樣會發現生活的偉大，就算他去那些國家畫畫，他所繪出的藝術依然是美國藝術。對我而言，特瓦克特曼是美國的偉人之一，也為自己培養無與倫比的技法。因此，藝術史當然如此成長壯大。要造就這種美國藝術家，沒有祕訣可言，這種人不但要有天分、有追求極致發展的機會，還要能充分表現自己的天分。

舉例來說，比較特瓦克特曼跟荷馬（Winslow Homer）的作品。兩人畫同樣的景色，可能因注視地點不同，而表現截然不同的個性。特瓦克特曼看到迷霧中的海、因霧氣而顯得柔和的岩石。荷馬則將目光穿透霧氣，看到岩石的堅硬，他在這種陰鬱沉重中，找到一個最強有力的構想。對這兩個人來說，他們要表現的不是海或岩石，而是表現個人對自然力量之美的看法。每個人必須利用隨手可得的素材，從中發現生活的重要真理、存在世事萬物中的根本力量、然後將讓自己獲得樂趣的理由，表現在個人藝術創作中。這跟個人所處的實際場所或當前環境

1 發表於一九〇九年《藝匠》期刊〈The Craftsman〉。

無關，而跟個人優秀才能與自由有關，並要求自己最後做出適當的藝術表現。個人必須控制自己和自我言論，才能徹底自我實現成為一位藝術家。

需求為發明之母，這道理在藝術與科學上都相通。

把自己必須說的事情說出來，就是問題所在。人不該在意自己想要表達的事情是不是藝術，是不是一張畫，而該只在意自己想表達的事情，是否值得放進畫裡作為永久存在的表現。

以我對於色彩的理解，絕對沒有為了色彩的緣故而使用色彩這種事。色彩之所以美，是因為有重要性；線條之所以美，也是因為有重要性。其實，它們向我們表明，美就在那裡。色彩是一種表現工具。生活中某種色彩之所以美，譬如年輕女孩粉嫩的臉頰很美，是因為那色彩顯現出年輕與健康，從另一方面來說，則是流露出年輕女孩的感性。

生活中，處處需要發明家。能在寫作、繪畫、雕刻、製造和財務方面出人頭地者，都是發明家。

畫柵欄的每個木條時要動腦思考，把每個木條當成是跟這個柵欄有關的新事

實。每個木條應該各有不同也不可重複。新柵欄比較硬挺，但不久後就會出現鬆動，這就是歲月磨損留下的痕跡。木條成為歲月的記錄，展現出木條彼此間的差異，平凡無奇的柵欄也能美得令人讚嘆不已。

———

藝術家有時會被問到：「你為什麼畫醜陋的事物，而不是美麗的事物？」提問者很武斷地認定什麼是美及什麼是醜，等於已經心有成見，認為美是既定事實。他的想法也是美存在於對象物，而不存在於表現。因此，這種人會相當肯定林布蘭的紳士肖像，而十分厭惡林布蘭的乞丐畫像。幸運的是，林布蘭夠有智慧能避開這種狀況，而紳士和乞丐這二張畫則在美好場所的牆面上比鄰而掛。但是，人們一直沒有學會這個課題。這種想法至今仍舊存在，人們依然認為，美存在於對象物。

畫家想畫嬰兒穿著平常衣服的模樣，但嬰兒的母親卻希望嬰兒穿新衣戴新帽入畫。那樣的話，整張畫面裡嬰兒只有四吋大的圓臉蛋，其他部分都被新衣新帽給占滿了。

一天當中，許多事情會出現變化。

起不了作用的善舉，就是某種弊病。

為了鼓勵值得獎助的年輕藝術家而組成社群，這樣做當然很好，人們以一種行善心態著手做這些事，也以一種驚人的信念認定自己這樣做絕對沒錯。他們似乎認為行善就是全能，卻不明白自己在做的事，其實攸關善心也攸關智慧。

獎勵計畫通常是挑選出值得獎勵者，並獎助最值得獎勵者。

我問：「我們這些老傢伙怎麼知道什麼時候年輕人值得獎勵？」此話一出，大家盯著我看像是在說：「如果我們這些了不起的老傢伙不知道，還有誰會知道？」而且他們還會說：「我們有委員會，有評審小組！」

綜觀整個藝術史，無論委員會和評審小組的成員為何，都無法挑出獲勝者。沒錯，少數例子例外，但是這些例子相當罕見，只能當成例外，無法證明這種規則是有效的。舉一個有名的例子做說明。以法國藝術史來說，目前法國藝術界中當紅藝術家，都被委員會和評審小組拒絕和否定。所以，年輕藝術家若想受到矚目，而且如果他們值得獎勵，那麼我們這些老傢伙就應該交棒，把鼓勵獎助的評審權交給年輕人。

年輕藝術家如何看待此事？

如果這些年輕藝術家真的值得獎勵，那是因為他們已經有屬於自己和自己那個世代的想法與意見。他們很可能不希望我們提出評判。

我們是不是太急著想多管他們的閒事，就像我們喜歡多管自己的閒事？

我們難道不能明白，不該由前輩評斷晚輩，而應由晚輩來評斷前輩？

頒發獎項是試圖控制他人的創作方向。這是企圖讓對方做你所認可的事。這樣做不但影響得獎者，影響想盡辦法要得獎的那些人，也等於阻撓發展，把事情拉回你能評斷的程度。這是在遏止人類從生活中進行重大冒險，是對年輕人應勇往直前這種想法大潑冷水。我們應該明白，是下一個世代評斷我們，而不是由我們評斷他們。不管你願不願意，這種情況都必須發生。

如果你希望有貢獻，也想要鼓勵值得獎勵的年輕藝術家，就試著別用這種挑選或評斷的方式，而要對他的**努力**感興趣，並有強烈意願接受年輕藝術家創作出的驚喜成果。

公開提倡不受評審控制的展覽，讓大家有更多機會自我教育，這樣努力意謂著，不只要行善，還要運用智慧。要做到這樣，就不能當一個安於過往又想干預未來的老傢伙。而要打造更重大的機會，不管誰參與都會覺得自己依然活

力十足，並且保有赤子之心也能藉此受惠。因為在其協助開拓的領域裡，將會發展出美好的新事物。參與者可以依照個人權利，為自己而非為他人，從中選擇與評斷。或許，參與者可以依據個人鑑賞力來給予獎項，或是藉由購買作品提供資助，但這就是個人事務。

我再重複一次，如果以**我們**頒發的獎項想要協助年輕藝術家，那麼我們只是在要求他們取悅**我們**，而不在乎他們是否取悅自己。我們應該做的是，讓他們完成的作品，因為展現原本樣貌、不為取悅他人而獲得殊榮。

通常，給獎都會出問題。獎項會產生一種無來由的歧視。

我們必須明白，**藝術家不是彼此競爭**。

協助年輕藝術家，為他們做出有利的評斷，表示讓他們的財務狀況更寬裕，讓他們得以發展並獲得最好的成果，但是可別要求他們這樣做來**取悅我們**。

如果我們發現自己欣賞某位年輕藝術家的作品，我們要盡可能地買下作品也激勵他人依據個人選擇來購買年輕藝術家的作品。這樣做，個人必須發揮足夠的判斷力。事實上，如果我們以這種方式成為這場新冒險的參與者，我們可能因此擴展本身的判斷力。我無法想像自己是個只買前輩畫家作品，拒絕接受當今藝術

冒險的那種收藏家。

最後，我要說的是，別把獎項比賽強加在「值得獎勵的年輕藝術家」身上，這種事就留給我們這一代，也跟著我們這一代被埋葬吧。

欣賞生活的美好

並不容易。人們會說，自己必須養家糊口，但是為什麼？人為什麼要活著？許多人確實掙口飯吃或不愁吃穿，卻沒有從生活中獲得太多。大家沒由來地比較開快車，以累積金錢為滿足，漫無目的追求「玩樂」，只講求外在事物，不探究個人心性。我認識一些人，他們在波西米亞咖啡館裡虛度多年光陰，卻從未好好體驗那裡令人流連忘返的風氣。這些人，身在波西米亞咖啡館，心卻不在那裡。雖然他們自己不知道，但他們真的無聊至極，整天吃喝玩樂自甘墮落。從各方面來說，他們跟他們的同類對自己無法獲得的某樣東西窮追不捨。

但是，想要快樂，要有智慧，也要有興趣和精力。追求快樂，是一項重要活動。

個人必須心胸開闊並充滿活力，才能追求快樂。這是個人必須完成的最偉大功績，要興致高昂地執行也必須大膽無畏地前進。通往快樂的道路，沒有簡單慣例可循。個人在能夠快樂前，必須對自己感興趣，必須能夠真正地表達自己。我不

是說這些人缺乏快樂的機會，但是他們對真正的自己一直不夠感興趣，以致於當他們走在通往快樂之道時卻茫然不解。所以，不管是刻意為之或不由自主，他們必定會耽溺於極致享樂。我相信就是這些時刻，讓他們不會結束生命。而另外一種人真正認清自己的重要時刻，並為尋求重要時刻全力以赴。

美國詩人惠特曼似乎就從生活中的小事情，發現出大道理。

能說出自己相信的事情，把它們變成某種形式傳達給任何想要接受它們的人，這件事遠比財富能給予我們的一切及世事萬物還來得珍貴。

我們還是有希望得到快樂，那是一種發展的希望。總有一天，我們或許能擺脫我們加諸在自己身上的教條，建立某種能讓世界和諧，讓我們善用天賦的重要做法。

如果有說真話並行為端正這種天賦的人突然出現在這世上，當然會跟我們無常善變的世界格格不入，也一定令人相當不安。最可能的狀況是，我們會把這種人送進牢房。

我們還沒抵達人類演化的終點。以為我們已經抵達那種境界，這樣想只是愚蠢至極。世界仍繼續發展，演化也尚未完成。

16

藝術精神

我筆下的人物 1

我喜歡畫的人是「我筆下的人物」，他們可能是任何人，出現在任何地方。

他們展現生命的尊嚴，也就是說，他們在某方面自然而然地流露本性。我筆下的人物有老有少，有富有貧，有些人跟我可以言語交談，有些人只是透過手勢溝通。但是不管我在哪裡發現他們，例如，以白人方式工作的印地安人，遷回山丘自由區的西班牙吉普賽人，在陌生人面前安靜不發一語的小男孩，都會讓我興致

1 發表於一九一五年《藝匠》期刊。

高昂，有股衝動想要馬上透過我的語言（素描和色彩繪畫），訴說他們的故事。

我發現，當我四處遊歷找尋「我筆下的人物」時，我一點也沒有愛國主義那種殘酷可怕的排外想法，也不會盲從任何因為本身組成而僵化的制度。我對人類的愛是個人而非國族，而且我總是在個人身上找到其所顯現的族群特質。因此，我只對我所欣賞的事物忠誠，只熱愛個人身上流露的人性，不管我在歐洲、美國或在墨西哥繪畫人物，皆是如此。我在西班牙畫鬥牛士時也興奮不已，雖然鬥牛這項活動很殘忍，但我發現鬥牛士所展露的藝術要素相當優美。在愛爾蘭農夫面前，我也相當激動，他的愛、詩意、簡樸和幽默，豐富了我的生活。這些人各個就像是我的同胞和家人。無論身處何處，我不時會發現這種生命尊嚴的美好表現，令我感動到想要保留這種人性之美，讓我的朋友也能好好欣賞。

我所說的個人**尊嚴**（dignity），是宇宙既有規律的必然結果。凡是美的事物，皆有規律可尋，而事物唯有在彼此關係恰如其分時，才有規律可言。在遍及世界這種恰如其分的關係中，美就應運而生。音階是聲音的規律，譬如：華格納的歌劇《尼貝龍根的指環》（Der Ring des Nibelungen）中的神劍主題；希臘雕像中也會看到這種規律，以比例來表現龐大、肯定與無限的美。在繪畫方面，畫家們知道以彩虹作為色彩的規律；在詩詞方面，惠特曼、易卜生（Henrik Ibsen）、

英國詩人雪萊（Percy Bysshe Shelley）皆將言辭表達的規律發揮到淋漓盡致。藝術將存在於世界各地的規律註記下來，而規律激起人們的想像力，也啟發個人盡全力將宇宙中存在的這種美好關係重現。這樣講一點也不誇大。無論在什麼地方，當我發現大自然中的這種規律被理解並自由地展現出來時，結果都是高尚而美好，從愛爾蘭農夫的話語和臉部表情，北美印地安人的姿態和神情，以及幾乎所有孩童的純真衝動中，都再再流露出這種高尚之美。這種規律性必須存在，否則世界無法凝聚，而就是對這種規律性的洞察力，讓各種藝術家們透過本身的想像力，捕捉並呈現出激勵生活的任何奧妙。

人類思緒紛亂產生某種混亂，導致我們今日飽受戰火摧殘。由於我們無法認清生命不同階段的根本關係，因此引發軍國主義、奴隸制度、國家渴望征服其他國家，以及為了自私不人道的意圖而願意大肆破壞等種種惡端。但是，如果我們得以對人與人和人與宇宙之間的關係有適當的理解，就能讓戰爭無法發生。

脫離舊制度及僵化組織的改革黨派，其領導者總是那些能洞察規律、明白生活必須尋求某種平衡、了解怎樣做對大家都好、也願意考驗個人心靈支柱並激勵本身喜悅的遠見之士。但是，戰爭機器是由為少數人圖利的少數人所發明與掌控。將這個世界的好處只歸少數人所有，根本沒有規律可言，為這種事而戰就表

示發起者的心態徹底混亂。沒有制度主義，戰爭就不可能發生，制度主義是對和平或美最具毀滅性的起因。當詩人、畫家、科學家、發明家、勞動者和哲學家，有必要為了種族福利同心協力時，就會出現一種美好的秩序，也就不會像現在這樣戰事頻傳。

雖然大自然的所有基本原理都有規律可循，但是人類需要一定程度的自由，才能表現這些原理。當我們能夠自由表現這些原理時，就能從中找到慈悲、智慧與喜悅。我們只要求當我們與自然合而為一時，每個人能有與自然和諧一致的自由。我們在果園裡栽種水果時，希望不同水果依照本身的方式生長，我們提供土壤與肥料，給予特定的濕度和照料，但我們不會把照料梨子樹或桃子樹的方法，用於照料蘋果樹，因為前者是在山坡栽種的果樹。我們讓每種樹順其自然地生長，就能得到完美的結果，想要有如此收穫別無他法。當個人獲得這種自由，必定也能出現這種結果。一旦每個人得以照著自己的方式去做，就能依據自然的用意發展，身體只是表現意圖、興趣、情感與勞動的管道。不管在什麼地方，自由必須是理性的象徵。

我們生活在一個奇怪的文明裡。我們的心智與靈魂因為恐懼和人為事物所累，甚至讓我們時常無法認出美。正因為這種恐懼和無法直接認清真理，讓世界

蒙受所有災難。但我們卻沒有給予人們機會，擺脫恐懼、簡單自然地生活。當有人真的做到這樣時，我們會先感到害怕，接著我們譴責他們。除非他們夠強大，經得起我們的譴責，這樣我們才會接納他們。

我們經常想以國家主義約束偉人，而每位偉大的藝術家都是讓自己不受家庭、國家和種族束縛的那種人。向世人展現通往美與真正文化之道的那些人，一直都是不帶愛國主義、沒有家國意識，到哪裡都能找到同類，認同「世界一家」理念的叛逆分子。不管透過音樂、繪畫、文字或形式發表意見，他們都會受到全世界的肯定與接受。

天才與凡人的不同在於，天才為自己的偉大找到自由，這種偉大處處可見，在每個人、每個孩童身上都能發現。可惜，我們的文明卻忙著扼止這些偉大。這簡直是一種奇怪的反常現象，我們破壞我們所愛，卻敬重我們所破壞的。偉大到足以破除我們加諸的種種約束，這種天才就會贏得我們的掌聲。但是，如果我們占上風，天才就會受到我們的約束。我們依據天才提出的重要構想建立制度，然後開始建立我們的規則和法律，直到我們能司空見慣做出所有表達。我們依據世上最自由人士的生活建立宗教，然後卻限制宗教直到宗教組織的力量讓信徒盲從並受到約束。我們總是限制音樂家與畫家的表現，並控制雕塑藝術，同時盡可能

讓詩文採取一種固定形式。慶幸的是，人們對於美的那股強大重要又美好的衝動，總能自己找到出路突破層層枷鎖。華格納突破以往既定的各種音樂限制，羅丹（Auguste Rodin）形塑自己對宇宙的看法，惠特曼有辦法以自由詩體強烈表達真相，讓十四行詩、四迴體詩或敘事詩都為之失色。米勒（Jean-Francois Millet）在田野中遇見他想畫的農人，擺脫學院派的束縛，並為這次偶遇留下傳世名作。

我總是為清教徒感到惋惜，他們過著禁欲的生活根本違反自然。他們尋求自認為舒適的生活，因為他們相信否定物質世界才能獲得心靈的平靜。但是，他們從未帶給世界一絲喜悅，或為自然的美好規律留下任何印記。他們在束縛中尋求平靜，也讓自己的心靈遭到禁錮。

對我而言，技法只是一種繪畫語言，當我年歲增長更看清生活是怎麼一回事時，我只有一個意圖：讓我的繪畫語言簡單清楚又真誠，盡可能讓人們可以理解。我相信我們應該一直想方設法，更清楚地表達自己對生活的構想。色彩語言一定要多樣化。世上有許多美妙的事物值得去畫，夜晚、白晝、光彩奪目的時刻、日出、享受自由之喜悅的人；悲傷時刻也能入畫，用中間色來表現人性，所以在個人繪畫語言中能產生無窮盡的變化。但是，**繪畫語言本身並沒有價值**，唯有用於表達人類的眾多情緒與成長時，繪畫語言才有價值可言。藝術家必須先回

應自己的主題，必須對主題滿懷感情，然後他必須讓自己的技法清楚易懂並誠意十足，讓人忘了技法的存在，使主題透過技法而綻放光芒。對我而言，花俏古怪的技法只是掩蓋所要呈現的事情，因此這種技法不但不合適，也錯得離譜又危險。

我這一生拒絕支持或反對黨派、國家和種族。我從未試圖標新立異或離經叛道，當我四處遊歷時亦不會拿不同的文明互相比較。不管我到哪裡，我只尋找偉大事物的象徵，如同我先前所說，在孩童眼中、在鬥牛士的移動中、在吉普賽人的心裡、在愛爾蘭的微光中，或在沙漠明月升起時，都能發現這種偉大象徵。為了保留這種偉大的精神，我必須時時牢記這個世界為何被創造出來。人體之所以美，就是透過這種精神而發光發亮，藝術之所以偉大，就是因為藝術表達並體現這種精神。

我從美國西南部回來，在那裡看到各種人體的許多偉大美好之處，例如：華裔美籍小女孩在自由新國度裡賣弄風情、奴工這種破壞墨西哥文明的象徵，以及像奴隸般工作，夢想自己是在平靜處所裡的自由人。我一直飽受譴責，沒有對這些人的生活背景多做探討。這件事讓我很驚訝，因為他們的生活其實早已從他們的言行眼神和動作中流露，不然就是不值得以藝術表達。我沒興趣把這些人悲情化，為我們破壞印地安文明、讓害羞的中國女孩變成輕浮女子，只顧本身發展

而讓墨西哥人淪為奴工等事實而哀痛。這不是我要尋找的事情樣貌。我渴望從每個人身上找到的是，對生活的尊嚴、幽默、人性與仁慈，以及拯救人們擺脫種族與國家的某種規律。這是我想探討的事，其他方面我一概不管。這些人周遭的景色、房舍、工場都不必要。我不想要說明這些人，我不想透過他們來說教，我只想要發現美國西南部的**偉大精神**。如果我能在畫作上保留這種精神，我就心滿意足。畢竟，每個族群和族群中的每個人都必須依照本身自然的意圖去發展，否則族群就會滅亡。這些事情由歲月的力量掌控。我只是試圖掌握我從一些人身上發現到的美。世界上的每個民族，不管本身如何，偶而都會出現有足夠自由獲得適性成長、並在某方面表達出這種美的個人。讓人們適性成長，這種要素就是生活的本質。它讓人們得以跳脫制度，對原本的制度進行改革，不在乎所有設限，使每個世代成為新的開始，有新的偉大事物誕生。這正是讓所有才華得以善用，讓人類真正有所進步，並創造一切重要美好事物的解決之道。

對我而言，這項事實似乎說明了宗教的沒落。制度化的宗教質疑人性，而真相本身卻存在於對人性的信任。當我們要人們閉嘴的剎那，我們就在證明自己不信任他們。如果我們相信他們，就會給他們自由。而透過自由，人們才得以自我實現。世界上沒有別的事比這件事更重要。我們在馬兒身上套上韁繩，破壞馬兒

熱愛奔馳的天性。然而，當我們希望心靈悸動時，我們觀看老鷹自由飛翔。自由發展天性，才是互古不變的真理。我們最好讓每個想法自由無懼地表達出來，而不是讓人們因為害怕遭遇不幸，而拒絕將任何重要想法說出口。唯有透過完全獨立，所有良善才得以被道出，所有純真才能夠被發現。就連厚顏無恥也是由約束而產生，不是因自由所導致。因為控制生活道德層面的精神，除了透過練習取得平衡外，別無他法。當我們能夠誠實地思考，就絕不會要求個人捆手綁腳。至於個人天性的道德層面，如果我們希望人們有永久的良善，就不能用規範讓人難以招架又壓抑不已，因為約束會讓人掩蓋惡行。但是，只要憑藉自由的力量，就能助長道德良善。

我好奇我們這個國家何時才能認清自由與墮落、約束與破壞之間的差異，目前為止我們還沒做到。當人們有勇氣誠實地思考，就能誠實地生活，唯有透過生活的坦率真誠，新文明才得以誕生。真誠思考與生活的人們，能教養出洞察真理的子女，並讓子女無拘無束地精彩生活。如果我們打算克服時下所見那種分崩離析的文明，我們不只要身體健康也要心智健全，而且最好是世界各地的人們都能達到這種境界。現代人都生病了，從殺人放火、駭人聽聞的殘暴行為就可得知。

當我們的生活愈健全，需要的法律就愈少，因為健康產生快樂，而法律卻破

壞健全與快樂。如果我們能跟孩童一樣，發現生活可以很簡單坦率，那麼生活的所有美好規律就會呈現在我們眼前。如果我們懂得華格納的韻律和莎士比亞名劇《泰爾親王佩里克爾斯》（Pericles, Prince of Tyre）的概述，如果色彩全都美妙地互為關聯，我們應該能獲得這種健全，並有遠見將生活轉變為任何時代或任何世代的最完美藝術。

有時我不禁會納悶，要是我小時候聽過音樂大師彈奏華格納的音樂，那麼我的作品會是何種模樣。我相信華格納音樂的韻律會對我的作品持續產生影響。如果除了這種偉大的宇宙韻律之外，我還能欣賞米開朗基羅在西斯廷禮拜堂（Sistine Chapel）的濕壁畫，這種不為宗教或異教而畫，而是為第三等級[2]而畫的藝術。（易卜生認為「平民百姓比我們所知道的更偉大」。）如果我成長於有這些事物圍繞的環境，我想我會在理解力和同情心等方面有更多的自由。其實，自由應該是所有孩童臉部表情的一大特徵。

我還想談談對於身為畫家的我而言，尚有一些事情同等重要。除了自由的感受，確信唯有宇宙本質值得捕捉和保留的信念外，或許畫家應該探討的最寶貴主題之一就是節制。節制是生活各階段所必須，也幾乎可說是個人能擁有的最寶貴資產。但是，尤其在繪畫上，個人應該學會不只從個人體驗，而是**從所有體驗中**

挑選，從各個時代淬鍊的美做挑選。個人應該學習透過智慧去蕪存菁，為自己的創作收集題材，並以最由衷的喜悅與情感來表現。流傳後世的藝術，就是如此精挑細選出來的。貝多芬一定相當清楚什麼必須保留並表達給世人知道，才能創作出《第九號交響曲》（ _The Ninth Symphony_ ）這等傑作。貝多芬不是草率或隨便注意人世間的所有旋律，而是帶有強烈渴望、篤定明智又節制約束地去收集美，將美淬鍊成永遠讓世人迷醉的壯麗和諧。因此，所有偉大的音樂、散文、一切美麗的事物必須仰賴這種篤定又自由的方式來取得，並表達成各種藝術語言讓世人知曉。因為每一種美好的事物本身皆有價值，也有自己所屬的一席之地，值得我們這個世界好好研究了解並藉此蓬勃發展。

透過各種方式，世界上自由的人們將會發現並表達為其所存在的美。音樂家通常隱世而居；雕刻家接近大自然，感受大自然中的形狀並從中尋求靈感；詩人從異鄉純樸人民身上找到啟發。對我而言，畫家主要是從各種人和各種狀況，從人性的形成與生活之中尋找美。每個人必須為自己找出保有那種本質之美的人們，每個人最後必須像我一樣能跟自己說：「這些人是我的人，我擁有的一切，

<hr>

2 The Third Estate，意指平民百姓。

163　輯三｜藝術，始於生活

都要感激他們。」

―――

新運動一直都存在，從古自今持續推陳出新，未來亦然。奇怪的是，這種猶如時鐘般規律的事，竟然總是讓人們驚訝。

在新運動中，鐘擺會大幅擺動，不懂裝懂的人突然湧現，天真的模仿者隨後跟進。大師們跟所有先驅一樣，會成功也會犯錯。關鍵在於，直搗核心查明運動的重要性，不被運動煽情的表象所迷惑。

―――

模特兒的臉在燈光下，白色衣領、棕色外套、黑色領帶、黑色頭髮、灰色背景。

為了創作一張傑作，我已經講出夠多的項目。

從這些項目中，取得最具表現的設計，把每個項目當成一個簡單塊面。

看看從皮膚、衣領、外套、領帶、頭髮，與背景的關聯中，能從形狀找出多少美。

這些美必須全都可以置入畫面範圍。

這些美也必須像音符一樣發揮作用並互相呼應。

這六個項目可能透過形狀、色彩和質感的對比，產生強而有力的情感。

這種做法就是把自己當成設計師。

所有素描或繪畫的傑作，都講究構圖。

利用這些簡單部分，暫時不管所有細節。

一直把東西加到畫面上，根本徒勞無功。

有些畫家在人物臉上畫了幾千個大大小小的特徵，畫上更多更多的色彩。

一整天下來，他們只是在畫面上，不停地增加更多更多的東西。

他們就像海裡的鯨魚，張開大口吞下海水中的所有東西。

以少做多，小資源就能發揮大效益。

我經常在課堂學生習作中，發現等同大師水準的事物。例如，有些習作閃現出真實和簡單巧妙到再好不過的技法。

這種創作火花出現在穩定燃燒的創作火燄之前，而且火花出現只是稍縱即逝。

我對你們的作品很感興趣，所以我總是滿心期待地來上課。

要是我們可以在觸及真相時，有更深入的了解，那該有多好。

我們因為內在的本我和外在的自我兩相存在而心生煩惱。外在的自我相當遲鈍，以致於讓重要事物擦身而過。

17

從生活發現真理

從新墨西哥州寫的信

在新墨西哥州，普魏布勒（pueblo）印地安人一如往常，製作美麗的陶器和織毯。這些作品帶有一股神祕感，同時表露出這支古老部族曾有的某種重要生活原則。雖然族裡有幾位領導人，但是整個普魏布勒族各自善盡其職，努力謀求共同利益。普魏布勒印地安人的作品代表他們，也透露出某種我們想要理解的精神性，並充分說明我們從他們的舉止中發現的差異。

以物質觀點來說，他們是一個被摧毀的族群，但是這個族群的精神生活卻相當富足，讓擁有一切物質保障的我們欣羨不已。

他們將藝術融入每個人的生活中，整個部族合力創作一件陶器。反觀我們，

到目前為止，藝術家都是獨立創作。我們的鄰居不畫畫，也不覺得自己是藝術家。我們把創造力分配給一些人，其他人就做生意。

但是在古老印地安部族中，創造力卻為眾人所有，就是他們的真實生活。他們當中較為優秀者做出更重要的表現，但是每個人都依據自己的實力，具體呈現和表現個人的生活。每個人都是一種精神存在，是天才也是全力展現自我的藝術家。此外，他們耕作謀生，依據本身的理解關照物質生活。除了藝術生活以外，他們當然跟我們一樣會陷入生活的黑暗面，身陷戰事鬥爭並承受物欲貪念引發的所有後果。

他們已經為本身的這二種存在留下一些記錄，但是我們最珍視的是那些訴說某種精神健全、熱愛生活與樂在工作的部分，因為從中他們唱出了自己的生命之歌。

在美國或任何國家，藝術的偉大不在於富麗堂皇的博物館收藏多少畫作，也不在於藝術品的購買與實際擁有數量。唯有讓藝術精神進入人們的生活，讓藝術不再是生活附屬品，而是每個人生活最不可或缺之物，才得以彰顯藝術的偉大。

藝術是讓每個生命發光發熱，是一種精神層面的影響。藝術讓政府機關和整個物

質存在深受影響，單憑藝術就能讓政府做好該做的事，終結戰事鬥爭並停止物欲貪念。

當美國成為藝術之國，就不會只有區區幾位藝術家，而將有成千上萬個藝術家，生活的藝術就會在人類的每一件作品中具體呈現，無論是繪畫或其他表現形式。屆時，我們必須樂於分享我們的收穫，每個人就能真正地豐富他人的生活。

朝這個目的前進的任何一步，就是往人類幸福這種健全存在的狀態邁進一步。這種努力將會讓許多事情得以發生，過程當中雖會遭遇失敗也會獲得成功。只要我們的渴望夠強烈，那麼成敗只是過程中的美好經歷。

——

姿勢是生物彼此溝通的最古老表現形式。

是我們幾乎已經喪失的一種語言。

是表現的無窮可能。

重新讓姿勢成為一種表現工具，不但表示溝通能力增加了，也表示一種更健康的體能狀態。

在大都市裡，公家經營的畫廊通常地處偏僻，大多數人難以造訪。若想參觀必得舟車勞頓一番，光是往返就要耗費許多時間，很少人有這種閒功夫。

抱持著「藝術對教育大眾的影響」這種想法，我希望看到都市裡有許多管理得當的畫廊四散各處，方便各個社區接近藝術，無論有錢社區、窮人社區、商業區或住宅區的人們都能受到藝術的薰陶。

基於這種精神，我支持小劇場（Little Theatre）運動。我想看到每個社區都有最優秀音樂家演奏美妙的音樂，這樣他們的寶貴影響也許就能遍及所有社區。

但是，如果劇場只在乎收入好不好，當然無法發揮這種影響。

至於畫廊，我的想法是將官方博物館收藏的最棒作品巡迴展出。以這種方式，就能**讓藝術走入人群**，人們將欣賞到一系列極為出色的收藏。

任何人都知道這類展覽能提供什麼樂趣和好處，每每空閒時間不到一小時的那些人，就能經常去參觀這類展覽。

這些社區小畫廊的存在，並不會減損大型博物館的重要性和效益。其實，這些社區小畫廊反而還能幫上大忙。

如果你有這種想法，認為藝術家優柔寡斷又不切實際。那你可要徹底轉念了。

別以為哈爾斯在畫他的名作時都喝得醉醺醺。讓虛構故事的史學家這麼想吧。但是，只要仔細觀察哈爾斯畫的人物頭像就會知道，他在擺放這些動態實體、使用相當簡潔筆觸做出如此完整表現之際，需要多麼冷靜思考、迅速果斷地做出決定。這些作品在構思和執行上都經過巧妙的判斷，呈現非比尋常的規律，每件作品都是一項發明，不是複製。哈爾斯一定才智過人，並懂得善用才智作畫。我敢斷定他一定使用了最好的工具，令一切準備就緒，而得以馬上作畫。

在他的某幅作品裡，畫了一位身分尊貴者，旁邊的胖男人露出猥褻的笑容，另一個人面無表情，旁邊還有一位風流男子。

哈爾斯喜歡這些人的性情，也盡全力透過畫筆將每位人物生動地表現出來。

哈爾斯的每件作品都是發明。仔細檢視人物頭部筆觸中的結構，彷彿是宏偉建築的某些部分。你只要看看靴子或劍柄上的一個小裝飾就會發現，其作品構圖實在讓人嘆為觀止。

哈爾斯是一位明智的判斷者，他以自己獨到的方式觀察生活與人群，也是一

位善用工具的至尊大師。

———

我認為讓個人發揮所有才能，就是健康與長壽的祕訣。它讓提香（Titian）活到九十幾歲，依舊像個年輕人。

或許心智停止活動是世上最令人疲憊的事。商業人士退休後沒多久就過世，這種事極為常見。換句話說，如果他們在生活中沒有找到一些新的事業，就很容易有這種下場。有許多實例可以證明，從事比之前更有趣的新事業，確實可以讓人重新恢復活力。

———

人們通常毫不猶豫就對一幅畫做出批判。我看過有人一下子就把整間畫廊的畫，批評得一無是處。我記得某位知名藝術家走進畫廊沒多久後就說：「我八歲的兒子都能畫得比這張好。」當時他批評的是自己並不熟悉的現代作品系列，包括馬諦斯（Matisse）、塞尚和其他畫家的作品。是相當有才氣者的作品，勇於突破傳統的學生作品。不管人們有何看法，作品都是學習多年的成果。但是，人們

卻只瞄幾眼就對作品做出「批判」。

各式各樣的評論，不管是專家、藝術家、學生和世俗的評論，都容易帶有先入為主的成見。他們當中有許多人看到作品不符自己的預期，就會勃然大怒。這種人要的是平靜，他們不想要新的刺激，不想要難以理解的東西。

有待培養的評論精神將會引發爭議，也希望引起騷動而對作品重新評價。新作品的出現，會激發收藏家提升鑑賞力。我看到一張畫被評為好畫，並由某位人士不動聲色地收購。那位人士買畫的真正原因是，那張畫沒給他太大刺激。這一點更進一步地證明，他原先知道的已經足夠。他買那張畫等於在抑制自己藝術鑑賞力的發展。

——

美國人有一種想法：人們可以被告知該如何欣賞畫作。然而，藝術欣賞是對創作做出一種相當個人且特別的回應。而且，這必須是藝術家職責範疇的一部分。藝術家要呈現自己的作品，也要協助創造這種回應。

線條的掌控。

注意線條如何產生影響。

線條把重要部分鈎在一起。

線條結合各部分形成構圖。

仔細端詳模特兒和大師之作，你會明白為何我談到線條像**鈎子**，因為線條把畫面各部分抓牢了。

參考林布蘭、中國大師和日本大師的作品也能得到佐證。

羅浮宮裡有一張肖像畫，其臉部有相當程度的磨損，但不知何故並未破壞畫作的美感。磨損的存在絲毫沒有影響。

那是丁托列托（Tintoretto）這位義大利大師的作品。他對形狀的編排發揮極其強烈的影響力，讓人忘卻畫中被磨損的部分。

以人物做構圖時，你可能發現自己根本不懂人物。學生在學校裡進行人物寫

生多年，寫生習作還得了獎，結果卻發現自己其實對人物一無所知。他們只是取得複製的能力，這是現代藝術學習常見的缺點。有太多學生不知道自己**為何**而畫。

如果你正在學習藝術，但沒有練習構圖，那我建議你馬上開始練習構圖。

你從人物寫生只能取得經驗。構圖表達出個人的興趣，而且構圖能讓你將人物寫生的經驗學以致用。人物寫生的目的不是讓你只會畫學校習作，而是訓練你以人物、肖像、風景、街景等任何讓你感興趣之物，來表現你必須表達的感受。

18

每個人心裡都住了一位藝術家

一九一八年的一封信 1

認為藝術僅限於繪畫、雕刻、音樂和詩文從事者的領域，這種看法我並不贊同。我希望我們日後能逐漸理解，所用的媒材只是次要，每個人的心裡都住了一位藝術家，發展和表現的可能性以及創作的快樂，對每個人來說既是權利也是責任，不管從事什麼行業都一樣。

美國目前對於「藝術的成長」有諸多討論，但是提出的論證多半跟藝術採購增加有關。我相信常見的情況是，採購者在購買藝術品時，相信自己已為個人和大眾善盡本身的藝術職責。我自己身為一位努力謀生的藝術家，絕不會說他不應

該買！但是，光是購買還不夠。我們可以打造許多跟希臘神廟類似的廟宇，買許多畫作擺放其中，但光是這樣還不夠。其實在我們可能成為藝術之國前，真正重要的一件事是，我們必須擺脫這種有空順便參觀藝術的外在感受，我們必須由內而外，把內在的感受透過藝術展現出來。

藝術只是在適當感受下所表現的產物，是掌握到自然法則、生活精神、結構力、成長奧祕，以及對事物、規律、平衡之相對重要性取得一種真正理解，而獲得的心血結晶。任何媒材都行得通，畢竟這樣做的目的不是要**創造藝術**，而是要進入那種美好的狀態。而在這種美好狀態下，藝術作品就應運而生。

每個人心裡都住了一位藝術家，不管他從事什麼行業，都有同樣的機會表達個人成長及與生活接觸的結果。我不相信任何真正的藝術家會關心自己在做的事情是不是「藝術」。畢竟，誰知道什麼是藝術呢？我們聰明的前輩們不都是布格羅（Bouguereau）的仰慕者，而布格羅不也是我們當初最為崇敬的對象，當初他們不是準備要把塞尚送進精神病院？現在，看看他們！

我認為真正的藝術家忙於存在，忙著成長和在畫布或其他方面表現自己，根

1 發表於《昴宿星團俱樂部年鑑》（*Pleiades Club Yearbook*）。

本無暇擔心結果。結果會順其自然地出現。創作的目的是盡情生活、自我實現，這就是創作給人的最大快樂。有時，人們說起創作的喜悅。唯有在進行創意工作時，才可能找到那種喜悅。

要創作，我們必須打穩基礎。除非你懂結構原理，否則你根本無法建構任何東西。結構原理適用任何工作。如果你脫離這些原理，你的結構在接受考驗時就會分崩離析。政府之所以效益不彰，就是因為政府的治理構想沒有以自然原理為基礎。

萊特兄弟在打造飛行器這種藝術大師之作時，並沒有受到情緒、金錢、暴力等因素的影響。他們有一個美好的**意願**，想要理解自然法則。當時就算有幾十億美元也無法買到飛機，盲目信仰也無法說服他們，就算暴力迫使他們打造飛機。萊特兄弟以相當少的經費，以理性輕鬆發明出飛行器，那是因為他們找對來源。

如果我們能花一點時間想想藝術不是外在多餘之物，而是存在狀態的自然結果，而這種存在狀態相當重要，人們不論從事何種行業，都可能成為偉人。那麼，我們就會從藝術中獲得樂趣。珍奈特・李（Jennette Lee）寫的《快樂島》（Happy Island），這本以漁夫為主角的小書淺顯易懂且值得一看。這名漁夫是一

位偉人，而他身上就藏有偉大國家的祕密。我認為一個偉大的國家，必定是一個快樂的國家。

我記得一張很棒的畫，畫作約莫我雙手的大小，主題是七顆梨子，卻讓人做各式各樣的聯想，譬如，教堂和美女。對我而言，這就是創作那張畫的藝術家精神，他在畫中呈現出美的普世精髓。在他畫的七顆梨子中，他顯然發現一個結構原理，也把這個原理表現出來。

偉大的道理存在於大大小小的事物裡。如果要我試著評論去年的藝術，就要評估我們在這個想法上有多少進展。但是，我不會設法評論去年的藝術，因為我辦不到，這時程對我們來說太近了。我們一直在其中奔忙，一切根本還沒結束。我們的過去是我們要解決的謎團，是當我們達到期望時，要回頭檢視並解開的糾結。而未來卻是明確的。

——

目前還沒有任何一個國家是藝術的家園。藝術就像外來者，像吉卜賽人一樣，在地表上流浪。

對藝術生活的唯一合理詮釋就是：藝術生活是你願意付出代價換取的一種特權。

世界上偉大的藝術或偉大的科學，在創作當時很少獲得報酬，而是創作者一直付出，通常得到的回報少得可憐。你或許會說創作者獲得榮耀、關注，甚至金錢報酬，但請你注意一下，創作者是經歷很長時間的奮鬥後才得到這些回報。

寬廣無用，除非它能產生表現。有時，一個幾乎察覺不出的記號，卻在畫作中扮演相當重要的角色。最明顯的東西未必最能發揮作用。一天當中最重要的時刻，有時根本沒有引起我們的注意，而這些時刻卻已經造就當天的美好與圓滿。

所以，幾乎察覺不出的一個記號，或許是整張作品中，最強有力的結構要素。

擺在窗戶中的一朵紅花，可能映入眼簾影響你所見的一切。

擁有構想的人全神貫注地理解構想，並想方設法透過畫作表現構想。他或許

不會停下來看看自己的作品如何，也不會思考外人對他的構想做何看法，但他必須理解自己從大自然中捕捉到什麼意義。他沒有時間摸索要用什麼方法表現，他必須馬上行動，因為構想稍縱即逝。他必須具備技法，但他現在只能將自己真正懂的技法派上用場。他平時已經研究技法，嘗試並實驗各種技法，並尋找適當的表現方式。但現在，他沒有時間表現，只有時間表現。他腦子裡唯一想的是，他要表現的簡潔優美，他已經沒辦法管那麼多了。他整個人

被構想占據，因為他迫切想把構想表現出來。他憑藉記憶、以往累積的知識和經驗來畫出草圖，靈心巧手地讓一切派上用場。

如果後來我們發現他的表現簡潔優美，技巧精湛，但他當時其實並沒有察覺作品達到什麼水準。作品只是一個成功跡象，顯示出他努力重溫自己的所有知識，讓知識在他迫切需要之際發揮作用。他並不知道自己的魅力，因為作品只是他讓自己提升到高度規律狀態下的產物。

一個年輕女孩可能泰然自若地走進房間，她的姿態自然流露出一股朝氣，

一種年輕健康和親切可人的感覺。這女孩運用一種相當美妙的技巧，讓房間裡所有人都接收到她的訊息。她將自己的年輕與朝氣分享給大家，卻一點也不減其姿色。這種技巧只有大師才能做得到，也就是說，無須思考、自然展現。在整個表演活動中，她讓自己身體敏捷，準備好回應本身的情緒。她透過姿態即興展現自己相當獨特的語言。她年輕、健康，並以一種美好親切的態度看待世界，她內在有一種需求，要把周遭一切變成她的同類。她整個身體、外表、色彩、聲音，她的一切都發揮作用也不自覺地聽命行事，表現並延伸她個人魅力產生的影響。

如果情況剛好相反，她是那種談吐舉止要表現高人一等，假裝自己是某種人的討厭鬼，我們或許會發現她很矯情，巧言令色愛耍花招，是她刻意運用的技巧，是為達目的使出的手段。我們經常遇到假裝自己學識淵博的人，但事實上他們只是虛有其表，草包一個。

為了成為科學家，就不能只是裝裝樣子。因為他想認識生命，所以他表現真我。科學家想認識生命，於是他發現數學的神奇。

年輕女孩想享受自己目前狀態的幸福，所以她展現出愉悅的姿態。

藝術家想要表達自己在大自然中發現的重要性，因此畫家需要技法作為表現的工具。

沒有動機就研究技法，根本沒有樂趣可言。

以雜技演員這個最簡單的例子做說明。不管他手上有沒有接到球，球往上拋就會依據自然法則呈現完美的自然曲線並落下。不管他是否接到球，球的表現還是一樣美。但動機是要接到球，而奇蹟就存在於動機的體現與達成中。

因此，線條、形狀或色彩本身不具意義，而必須有動機。要有動機，必須跟其他線條、形狀和色彩建立關係，必須有順序和要達成的目的。如果目的很簡單，順序就要同樣簡單。如果目的是要揭露大自然的神奇奧祕，順序就要同樣千變萬化，因為必須透過結構各部分的詮釋揭露出大自然之美。

如果大師的技法出神入化，如果他有將顏料化為神奇的本領，能以一、二筆俐落筆觸畫龍點睛，將生命和樣貌畫出神韻。那不是因為他有許多技法可用，而是因為他有了不起的觀看能力和表現觀察發現的迫切需求。他運用判斷力，並善用本身累積的所有經驗，以一、二筆畫出一隻眼睛，那是因為他想這麼畫。他不在乎一隻眼睛需要畫多少筆才能完成，他在乎的是那隻眼睛畫得如何。

日後，他或許會讚嘆自己竟能做出如此簡潔的詮釋，在平日研究技法時，他或許規定自己要以一、二筆畫出一隻眼睛並努力做到。但是在這種刻意努力的情況下，他可能不會畫出跟先前那樣簡潔俐落的眼睛，不過他在這些經驗中的所做

所想，將會融入到個人經驗裡，成為個人技法寶庫的一部分。當他進入迫切需要技法來表現感受的狀態時，這個寶庫就會自動開啟。

我期待你進城時，可以欣賞到你的新作，也期待從你的作品中，看到我認識的你。美的技法是有意願以個人觀點製作人類記錄的那些人所發明出來的。

像一匹戰馬一樣，為了工作而奮戰，即使努力拼搏不被擊倒，也要樂在其中。繼續畫，這是你在世上能做最棒不過的事。學習不同的觀點，並做出自己的判斷。發現構圖工作的價值，別只沉迷於人體寫生。別以為坐在藝術學校的教室裡，耐心地在畫布上作畫，最後就能讓你成為藝術家。你要做的事情可多著呢。如果有某個藝術新運動出現，你要小心研究，但別讓自己成為那個運動的**一分子**。同時，你要培養個人對事物的幽默感。你要去試，才知道自己有什麼本領。別徒勞無功，時時牢記不說廢話，只講重點。大膽冒險，嘗試那些吸引你的新事物。留心檢視他人的言行。培養開創者的精神，避免自己的畫作流於平庸，要讓

畫作充滿生命。解決之道就是，觀察模特兒，看出模特兒美好神奇之處，你眼前這個活生生的人在生活中經歷什麼悲歡喜樂，然後動筆畫出你的觀察與感受。不要固守自己或他人的風格。藉由畫出眼前物象在你眼中的獨特樣貌，來保有自己的原創性。記得以大塊面、而不是小碎片來建構畫面，透過大塊面就能更坦率徹底地做出陳述。捕捉大自然中那種輕鬆自在的自然狀態，大自然充滿驚奇，這種驚奇也發生在大大小小的事件中，是某種順序的其中一部分。讓你的畫充滿驚奇，跟大自然一樣輕鬆自在。別讓腦子塞滿你「學到的東西」，讓自己無法好好思考。透過努力觀看並從中獲得樂趣，來培養觀看能力；透過努力表現並從中獲得樂趣，來培養表現能力。

IV

風格，始於找到自我

全方位的探究

對我而言，這張速寫的色彩最美，光線和空氣感豐富多變。天空畫得不錯，跟其他形體構成優美的搭配。藍天跟下方窗戶、雨傘和地面的藍色有效地形成幾個呼應，這幾個藍色跟天空達到相輔相成的效果，前景的屋頂和紅色彼此相得益彰。其中當然包含色彩對比的效果，以及將畫面中的紅色、黃綠色和藍色這三大色塊，以這種方式產生微妙的變化。

這張速寫運用色調精彩逼真地表現出，對於主題的歡樂及籠罩其上溫暖光線之印象。

不過，這還是一張微不足道的速寫，不是因為形狀不太完整，而是因為形狀缺乏編排和集中感。集中感，讓一個形狀進入另一個形狀的連結，利用其他部分讓一個形狀、事件、構想或素材取得平衡，這一切產生一個主要趣味。這張習作欠缺的就是這個。所有令人滿意的事物都有組織性，形狀彼此相關，由一個主要動態引導出最重要的結果。

研究一些你很欣賞的傑出畫作，你會發現這就是傑出畫作共同具備的重要祕訣之一。有些畫作，譬如：肖像畫，畫面組織設計巧妙運用虛實，引導你將目光停留在人物的頭部。

以你這張速寫的構圖來說，雖然讓人注意到人物戴著眼鏡的眼睛和人物正忙著做什麼事，但力量卻稍嫌薄弱。由於在這種主題中，畫面上還有許多其餘部分可能喧賓奪主，但它們只是**其餘部分**。在出色的構圖中，必須有一個主焦點，這樣才能達到讓人滿意的感受和完成度。你必須好好探討這些問題，你可以研究令人欣賞的藝術傑作，從中找到答案。答案只是一項原理，我們在音樂作品中也會發現到它。重點就是，透過平衡、節奏、累積、對立等因素來獲得成效。這些因素同樣可以應用到你的作品上。我先前提到你這張速寫的某些地方做到巧妙平衡，但你也加入其他因素，像是人物，人物在做的事、窗戶等等。而這些因素雖平

然提供特定色調，卻同時犯了過猶不及的毛病。

你在畫面上想運用某項因素時，必須讓那項因素融入畫面事物的編排規律，特徵表現要恰如其分，才能與其他事物取得平衡。如果你使用「人物」這個因素，而畫面中還有其他人物，就必須考量整個構圖中，這個人物跟其他人物的相對重要性，在色彩、形狀或線條、色調上該突顯誰、弱化誰。

你的畫面或許表現出目不暇給和一片混亂的感覺，但是畫作不能讓人看得一頭霧水。我講的這些是我給你的最重要評論。理解這個原理，不僅能改進你原本的做法，也能讓你在其他方面有所進步。

你會發現，這意謂的是素描，不是模仿式的素描，而是有**建設性的**素描，這也意謂著完成，但不是無知者認定的那種完成。

舉例來說，要是你這張速寫在某些部分畫得更少一些，就可能是細節較少的藝術完成品。

想辦法讓畫面上已經存在的絕妙因素達到一種規律與平衡，讓整個畫面協調一致，每個因素恰如其分地突顯出主要部分，彷彿各部分願意向中心構想靠攏一般。做到這樣，你這張速寫就可能是一張完成的作品，是一件藝術作品，甚至連最無知的藝術評審都會欣賞，即便他腦子裡只想著要求完成度（更多細節或更加

流暢），也會打從心裡喜歡這張速寫。而且，利用同一張速寫就能表達出更深入的意涵；如果保留原先的編排和一致的動態，就能營造出既簡潔又更富變化的主題。

現在，經過這所有修改後，你的速寫變得相當漂亮且色彩又美，顯現你的才華過人。你何不把這張速寫當成一個主題好好處理、探討和完成。比方說，你依此創作二十六乘以三十二英吋或類似大小的畫作，不是像速寫時那樣倉促作畫，而是把自己當成**學生**，像建造者那樣創造能徹底滿足你的某樣東西。不是一般想的那樣，創作「完成度」更高的畫，而是以能**取悅**你自己的方式來完成畫作。這張速寫已經提供你所需的資料。如果你能設法這樣做，就算你無法利用這張速寫完成一張畫，最後自己也會進步許多。但是，如果你專注在創作一張自己喜歡的畫作時，你就不會失望。要做到這樣，你就不能草率敷衍，必須制定計畫，知道自己正在做什麼。你必須決定最重要的主題，利用所有資料強化這部分的聚散效果，並決定次要焦點。你必須決定作品各部分要發揮的作用。你可以隨時刮掉、等乾和重做。這不是一個下午就能完成的事，而是可能要花一點時間，經常停下來來思考。如果能讓你的整個藝術構想有所進展，花再多時間也值得。

在畫面上，你可以決定把原先小速寫的細節全都去掉。這表示你必須盡可能地表現出形狀現有狀態的重要性。

英國漫畫家菲爾‧梅伊（Phil May）的出色作品很少細節，但他筆下的線條強有力地傳達出本身構想的重要，因此無須更多線條或細節輔助。

我講的這一對你來說當然是一場苦戰，這不是考驗你在短時間內完成的膽量，而是要你花上六天努力嘗試。這樣做需要勇氣，也需要常識。在畫面所有事物的編排還無法讓你徹底滿意前，千萬別開始作畫。你可以針對不同部分，畫許多黑白小草圖或彩色速寫，譬如：椅子上的人不必多加潤飾，只要更協調一致。

做好決定，你想在畫面上畫什麼，別讓任何事情阻撓你。大幅畫作應該跟小速寫一樣迷人、一樣隨性，只是畫面要更協調。

你有很多才華，色彩敏銳度很強，所以你應該願意下定決心克服困難，完成一張大幅畫作。

從你喜歡的複製畫和原作中，推敲畫面的韻律、編排、聚散、平衡和主次強弱。這不是輕而易舉的事，但是你可以做得來，也能從中受益良多。

我提供你的這些建議簡單易懂，但對你而言，這些建議意謂的是需要全神貫注的苦差事。如果你肯去做，就能從原先點到為止的狀態，繼續深入下去。你不

必放棄速寫，這項工作需要持續進行。有些東西只能透過速寫來掌握。另一項工作是，依據記憶完成創作並讓作品更加完美。切記，我說的「完成」跟一般說的完成不同。

我很喜歡你的另一張速寫。這群印度人有明亮的色彩。身為評論家，我認為這些人再轉身一些或是一起做點事，這部分需要再處理一下，才能讓觀看者感到滿意。

至於鋼琴這張畫，則是藝術**風格**的問題，不是主題的問題。主題向來由風格來決定，並非風格為主題需求之結果。

畫裡面的紅色充滿活力與希望，但是色彩太過繽紛，在**畫作上**顯得更加混亂，而不是暗示自然中的豐富色彩。

一直以來，我看到許多藝術家逐漸成長，也見過許多藝術家雖然擁有創作精彩可貴速寫的出色才華，卻無法鞭策自己更進一步。許多藝術家的創作**近似傑**作，作品表達也幾近完成。其實，要整合畫面各部分使其相互呼應，突顯必要部分去除多餘之物，必須具備強大的專注力。這種專注力只有極少數人做得到。但是，就是最後這股衝刺能量，將創作推往極致美好。大多數人在這個階段都敗陣

而下，只有具備大師資質者能脫穎而出。對許多「藝術家」來說，創作的完成度意謂著讓畫面流暢及完成細節刻畫，其實這樣反而完全否定原本精彩速寫稿的大膽隨性。我要求的完成是指更徹底地傳情達意，完成速寫階段所暗示的編排。

藝術欣賞不該只被當成一種令人愉悅的消遣。理解美，就是為了美而費盡心思。這是一種強大迷人的嘗試，一幅畫帶給人們的樂趣不只是其所激發的愉悅，也在於領會創作構成的新規律。

起身往後退，好好檢視你的畫。把畫拿往模特兒靠近或掛到牆上，再走回你原本的位置打量你的畫。把畫拿到隔壁房間，或放在你知道的傑作旁邊。你也可以把畫裱框掛在牆上，看看效果如何並評斷一下。創作過程中，持續這樣做，就能為目前進行的創作找出一些想法。

我遇過一個人，他說我對事物的看法總是很誇張。他說：「看看我，我從來沒有興奮過。」我看著他，他確實一點也不興奮。這一次，我可是一點也不誇張。

有些畫家終其一生，不帶任何興奮之情作畫。有人跟我說過：「我早上畫，然後吃午餐，小睡片刻，接著繼續畫。」對於溫文雅士來說，這當然是相當規律的方式。但是跟為了理念瘋狂到一鼓作氣連畫十八個小時的熱衷者相比，兩者當然天差地遠。

畫展的作品無法吸引普羅大眾的原因之一是，有太多畫作是畫家在平靜狀態下創作、構思及表達，沒有激發任何想像力。沒有表現強烈趣味的畫作，無法期待觀看者會興味盎然地觀賞。

人們常說：「大眾不懂得欣賞藝術！」這句話或許說的沒錯，但也有可能是我們亦很無趣，如果我們的作品展現出更多主題、機智、人性哲思或有趣性格的其他跡象，或許我們的作品就能吸引更多人的目光。

人們希望聽到你講一些值得聽的事，就像他們希望在畫裡看到值得理解的事一樣。

如果他們發現畫裡只有技法表現，那他們寧可走上街觀看穿梭人群的臉龐和種種姿態，那些是我們現實生活的跡象，而街道上的樓房則是人們努力與渴望的

象徵。

或許為理念瘋狂的熱衷者並沒有誇大其詞，興奮狀態只是人們在真正觀看時，欣喜之情油然生起的一個跡象。

當藝術家的動機意義深遠，創作時深思熟慮，並且相信自己所做之事的重要性，他們的作品就會在世上引起轟動。

這股轟動可能不是對藝術家的感謝與讚美，而是引起兩派人馬對立，藝術家或許面臨貶多於褒的困境，就像生物學家達爾文（Charles Darwin）一開始因為向世人提出新觀念，而飽受抨擊那樣。

「大眾並未前來參觀我們的畫展，他們對藝術不感興趣！」這種抱怨根本語帶偏見，意即一切都是大眾的錯，藝術不可能有什麼問題。會認真推敲的人或許質疑這個問題，最後就會納悶是否全都是大眾的錯。

世上有兩種人：好學者和非好學者。這兩種人各自擁有對方的某些要素，因此非好學者可能進步，加入好學者的行列，而好學者可能退步，淪為非好學者。

心智和心靈的重要活動，是好學者的真正特質。好學者做出結論，並想辦法表達自己的發現。他去市集、去展場、去能跟人群接觸的任何地方，向大家提出自己對於人生的新觀點。他引起騷動，獲得同好的注意，也就是那群骨子裡跟

他一樣好學不倦者的注意。這些騷動形成活動，校園因此而建立，學生們討論熱絡，氣氛熱鬧無比。

非好學者那群人則說，那是異端邪說。我們要「平靜度日」，把搗亂分子抓去關吧。

由此可知，我們對於生活有兩種看法，行動和不行動。

如果目前在學校裡修讀藝術的學子們深信本身專業的偉大，相信自我發展和願景與表現的勇氣，並依此進行自己的研究，當他們進入市場表達個人理念時，就不會缺少觀眾。

他們會發現群眾準備好抨擊他們，讓他們體無完膚，他們會受到讚揚，也會慘遭奚落。

據我所知，朱利安學院就是充滿讚揚和惡作劇之處，確切來說，那裡的景象根本是一大奇觀。同時，那裡也是一座工廠，產出好幾千張人臉素描。

沒錯，在數量龐大的學生中，有些志同道合者形成小團體各自聚會，以藝術為探討主題並針對生活中的大小事提出想法。但是，這真正好學不倦的小團體實屬異類。

藝術學院應該是一個思想交流，討論熱絡之處。如果學生對於要向市場表現

個人理念，所需的知識廣度與個人發展有相當的了解，那麼藝術學院就會是前述那樣的景況。

當事物以繪畫作品或雕刻這類永久媒介被記錄下來時，就應該是值得記錄之物。這類記錄必定是觀察所有事物、本身對世事萬物充滿興趣者的作品。

藝術跟科學、宗教和哲學有關。藝術家必須是永保熱忱的學生。

學校的價值應該是讓學生互相認識。藝術學院應該是城市的生活中心，各式各樣的構想應該從這裡發散出去。

我可以想像這種學校充滿活力，對內對外都產生激勵作用。大家都知道這種學校的存在，也感受到這種學校對所有事務的參與。

我可以想像這種學校充滿歡笑，學生機智幽默，在玩樂時盡情玩樂，在面對人生各種重要問題時，不忘發表意見。

這種學校只能透過學生的意願，才能有所發展。這種事情曾發生在希臘，雖然只持續很短的時間，卻足以留下讓當今世界仍然嘖嘖稱奇的美與知識。

學校改變了人類，人類也讓學校改觀。

華格納出生時的世界，跟他辭世時的世界截然不同。他是讓世界為之改變的改革者之一。

這種人讓人們相當不安，有他們在時，我們就輾轉難眠。

如果以後畫廊希望門庭若市，他們經常製造麻煩，就完全要靠才華洋溢的好學者。

要不是有華格納這種攪擾現狀者的存在，現在觀眾席上根本不可能坐滿聽眾。

———

一幅畫讓人望之生厭，或許因為人們覺得那種創作動機根本不值得費心去畫。

你要願意畫一張看起來不像畫的畫。

不懂內在意涵，只是模仿外在表象，根本不能說是繪畫。繪畫是一種表現，

不是一件容易的事。

———

每個動態，每個搜尋的跡象，都值得學生深思熟慮。

學生必須直接注視模特兒臉上的東西，知道那些東西有什麼值得去畫。

不盲從任何信念，但尊重信念中的真理。

人類演化之戰仍持續著。

全方位的探查是必要的。

別害怕新的預言家或擔心他們的說法可能有誤。

著手查清楚，未來掌握在自己手中。

冷靜觀察實際人物的眼睛，這種學習會讓你大有斬獲。仔細觀看並牢記眼睛各部分的形狀和位置。在畫作中，眼睛應該能夠勾魂、抓住目光並令人著迷、提出質疑又神祕難解，引人好奇想深入探究。總之，眼睛必須引人注意。你必須具備解剖學的知識，這樣你在繪畫時就能將其輕鬆運用，而你的技法也必須靈活純熟。眼部表現出人的感受力，因此必須畫得神奇動人。

我相信許多人，包括許多畫家在內，從沒仔細觀察過整個頭部的模樣。大家只是注意五官長相。但是，你必須觀察整個頭部後，才能開始動筆畫下頭部。這樣做可不容易，但你一定要試試。我當初明白這個道理時，覺得自己為了搞懂整個頭部，好像必須絞盡腦汁。我似乎可以做得到，但是理解整個頭部確實是一件了不起的事。沒有把物體各個面向都看過就想動筆畫，那樣做只是徒勞無功。唯有了解物體各部分形成的統合感，才能妥善處理並將各部分畫出來。

主眼。注意，兩眼之間存在一個構圖關係，意即有一隻眼睛比另一隻眼睛更重要。如果你把兩隻眼睛畫得一樣，不管頭部位置如何，都會造成觀看者的混淆。在現實生活中，人臉上的某隻眼睛總是吸引觀看者的目光。在繪畫時，這項事實必須持續存在。

——

一般對肖像畫的想法需要重新改造。

法國雕刻家羅丹接受委託製作大文豪巴爾札克（Honoré de Balzac）紀念碑雕像時，畫下一幅肖像傑作。這張畫或許不是世人眼中的巴爾札克，而是羅丹了解的巴爾札克。我認為羅丹有過人的理解力。

——

保存舊作，那是你的心血結晶，裡面有值得你好好研究的優缺點。自己就是最好的老師，從自己身上比從別人身上學到更多。

利用模特兒完成一張素描後，可別擱著不管。畫完後，還有很多事情要做。

那張素描可是你要耐心研究的對象。

如果你日復一日地進行一張素描，建議你把素描帶回家，放在可以仔細端詳之處。

深思熟慮才能讓人進步。忙到無法深思熟慮的人，再怎麼努力也沒有什麼**幫助**。

把你的素描好好研究一番。這樣在你下下次觀看模特兒繼續動筆前，你的腦子裡已經有個譜，知道接下來該怎麼畫。

如果你對原先畫的素描不滿意，但模特兒下次會換個姿勢，那你同樣可以研究原先的姿勢並重畫。你有很多紙（畫布）可用，認真不代表要執著把同一張畫畫好。

他畫畫時，就像一邊唱歌一邊走過山頂那般開心。

許多藝術家學會畫某種動作下的一條腿或一隻手，之後就如法炮製，不管跟眼前主題多麼不搭都還照畫不誤。

我們看到畫名寫著「勞動」，畫中人物的手臂和腿部肌肉結實，好像正在完成某種需要很大力氣的英勇事蹟，然而這種驚人的肌肉動作，可能只是描繪男子提著一桶晚餐回家。

在畫男子用力拉繩索時，就要畫出這個動作會牽動到哪些肌肉。

培養觀察動作重點的能力，你在看到這種肌肉活動時的敏銳感受，必須超越一般觀看者。

在選購馬匹時，如果你不懂馬，就無法看出哪匹馬才是好馬。因此，你會向懂馬的朋友請教並尋求專業知識，對方馬上就能從一些跡象，看出馬的耐力、速度或體能狀況。

藝術學子必須學會透過外在跡象，察覺主題的心情、性格、行動和狀態，並以此作為表現的工具，突顯出主題對其有何重要。

以這個姿勢來說，我們的模特兒跟你們任何一個人一樣，都是藝術家。他對

於自己想要表達的動作有明確的想法，也堅持本身的想法。這是一場精彩的演出。模特兒為了維持姿態神情而用心費神，若你也能這樣，為了畫畫同樣盡心竭力並發揮想像力，就可能創作出優秀的作品。

在畫這個輪廓時，由於你只把線條當線條，所以你忘記線條表示什麼。你必須好好想想，線條是由什麼產生的，思考一下產生線條的動態和形狀。線條本身微不足道，是因為整體關係而存在。

看看林布蘭這張素描，你馬上會被畫中人物表現的生命力所懾服。這張素描的線條之美，就在於沒有把人物臉部的線條當成線條，只是察覺到他們是一群活生生的人。

這些人呈現出不同的動作，每個人都有自己的特質，你似乎知道他們的所有狀況。畫作中個別人物在動作上的意義，抓住你的目光，讓你瞬間進入那年代久遠的生活中。

在林布蘭的另一張素描中，我們看到小酒館裡的人們，其中有一位客人讓人印象深刻。注意看，線條方式如何迫使我們理解此人的氣勢凌人。每個線條如何突顯出此人的特質。在整個構圖中，線條有一種統合感，人群、時間和位置也都有統合感，但是每個人本身有自己的特質，也就是在整體中出現變化。

我們喜歡欣賞這些素描，因為這些作品讓我們明白林布蘭腦子裡在想什麼。它們表現出林布蘭理解的生活狀態，這些作品是真實的歷史文獻，不是官方修飾過的資料，而是人們平常度日的真實生活寫照。

尋常所見的歷史讓我們跟過往疏離。但是，林布蘭這類作品卻帶領我們更接近過往。

林布蘭素描中的人物，看起來就像在從事日常活動。站在我們面前的模特兒，也是一個活生生的人，當時也在做著自己日常生活的事情之一。畫室跟其他地方一樣，都是上演人生悲喜劇的地方。

台上的模特兒是歷史的一小部分，如果你知道這一點，你會看到更多趣味，也會畫得更有趣。

生活與藝術是無法分割的，任何藝術家不管多渴望那樣做，都無法畫出「純粹美」的線條，譬如：不帶人類情感的線條。我們都被生活和情感所包圍，我們無法、也不該渴望擺脫自己的感受。

事實上，唯有當線條跟我們有某種親密關係時，我們才會覺得線條是美的。根據本身特質的不同，不同人對於線條的感受就不一樣。同樣的線條可能感動某些人，卻讓其他人毫無感覺。讓你感動的事物，對你而言就是美。一般說來，對

所有人來說，人體的線條都有意義可言。

舉凡靜物、花卉、水果、風景的優秀畫作中，你會發現人類形體交織其中，那是我們不由自主會尋找的形狀。我們真的這樣做也把畫面擬人化，我們在所見的一切中，看到自己。

因為我們周遭世事萬物都有生命，因為我們是有七情六欲的人類，我們最強烈的動機就是生命與人性。當我們在畫線條時，我們的動機愈強烈，畫出的線條就愈美。

在欣賞塞尚的某些風景素描時，我發現這些畫讓我心中充滿溫暖和憐憫心，還有令人愉快的親密感。

在欣賞塞尚作品時，我很快就注意到自己正在欣賞人體形貌的奇妙結合。在樹木、岩石、草地等隨處可見人體形貌的各種變化，這些碎裂形狀交織成一支壯麗的交響曲。

畫評家寫到，雷諾瓦對自己畫的人物不感興趣，只對色彩和形狀有興趣，完全不在乎那個模特兒是誰或有什麼重要性。不過，我們只要看看他畫的那些小孩，比方說：那個彎著身體寫字、在鋼琴邊的兩位女孩，我們就會知道雷諾瓦不只對人物性格和人類情感有興趣，也熱愛他所畫的人物。

畫家為了表現自己對生活的感受，就需要在技法、色彩和形狀上突破創新。

他的感受強烈到指引自己去探索尋求，而結果就如我們所見，在形狀與色彩上呈現一種絕妙的節奏感。

在某張畫中顯現美感的線條，在其他畫裡未必好看，這一點無庸置疑。一切都跟關係有關。

素描傑作中的線條，不是人體解剖結構的奴隸。比出指示方向的手臂，有一條線條從手臂貫穿到手指尖。這是主要線條，是畫家畫下讓觀看者目光注視的線條。

這未必是一個肉眼可見的線條，但是這個線條確實存在，只是隱藏在畫家的專業技巧當中。所有其他可見之物的存在，只是要讓你感受到這個線條，而且整個畫面就由這個線條主導。

你的目光不是注視構成手臂的肌肉和骨骼，而是注視手臂展現的生命力。

這種線條貫穿整個人物，以一種不受解剖結構控制或受到最少控制的比例，讓線條從這個點出現連接到另一個點。這些比例定義出另一個維度，也就是神奇迷人的第四維度。第四維度必須跟你對整體意義的想法有關，意即模特兒當下的狀態不能滿足你，你始終對所見事實以外的超然感受更有興趣。

若你問我，怎樣在作畫過程中，找出線條要停留的這些點，我只能告訴你，

其實你一定看到這些點，而且其實你腦子裡很清楚，只是你需要更深入的探查才會明白，因為當下你被眼前的物象給矇蔽了。對你來說，這些物象其實並不重要，也從沒重要過。

如果在你針對手臂、人物和整個畫面的構圖中，確實看到這些比例並妥善處理它們，你就會發現那些較不重要的形狀和細微的解剖結構都適得其所，比以往更容易依據本身重要性來處理和調整。

在「輪廓」素描中，重要的線條未必是物體與背景的交界線，通常從交界線往內移動跨越另一方，或是往下到身體前側的線條才重要。

在將線條當成繪畫的一項工具時，最好記住這一點：其實大自然裡沒有**線條**。線條是我們使用的一種傳統手法。

我想，我這樣說並不會引起爭議：在你開始學習藝術之前，你從未看到輪廓，你從沒考慮過輪廓這件事。你看到的是形體，而這些形體有其特質與動態。

如果你現在把線條當成一項畫畫工具，你就要設法讓線條表現你所看到的，也就是表現出有明確特質和動態的形體。要掌握主導權，不要成為線條的受害者。

學校教導某種書寫方式，教大家以描繪方式寫字母，結果寫出來的字反而不像字。另一種書寫方式比較有人味，寫出來的字看起來比較像字。

在畫畫時，有些線條速度飛快，引導視線以驚人速度穿越空間到達一個節點，強迫你在那裡停頓，然後又以同樣或截然不同的速度，引導目光離開。有些線條沉重拖行，有些線條讓人感受痛苦，有些線條則令人發笑。

畫布或許是以英吋為單位，但是觀看者的目光能在畫布上掃視的速度，卻由畫家掌控。

線條可能讓你陷入寂靜隱晦，也可能帶你進入嘈雜明晰等不同情境。

白紙上的人物輪廓線，表示人物與背景的融合，表示人物在空氣中的位置，也代表身體的厚度與質感。人體邊緣的某些部分比較靠近你，某些部分比較遠離你，輪廓線會顯示出這些距離。人體有些部位的骨骼靠近表皮，這些部位比較堅硬，其他身體部位就比較柔軟。輪廓線以線條的銳利與柔和，界定出這些部位的特性。

聽聞你的計畫，令我十分開心。希望如你所說，我能幫一些忙。從你的來函中得知，你希望我寫一篇文章。

不過，這讓我想起先前我們幾度討論的問題：人該謹守本分，不要越俎代

庖。從愛好和經驗來說，畫家是否該全神貫注只要畫畫，全心全意做好自己最擅長的事，而不是教課、寫作、開會或參與社團。昨晚我跟一位藝術家朋友聊過後，讓我深感遺憾，因為世上只有一個我。我說過，要是世上有二個我，我就可以既畫人物又畫風景。但事實上，世上只有一個我，我每天花六到八小時作畫，其餘時間就是事前準備或休息。我在前往畫人物的畫室途中，看到相當罕見的美麗風景從我眼前消逝。對我而言，這真是一大損失，因為我有感受，也對畫風景有相當的經驗。

我想要參與許多活動，我認為凡是從事藝術研究和藝術工作多年並樂在其中者，都會因為無法涉獵所有藝術而深感遺憾。

繪畫是一個非比尋常的奧祕。誰也沒有徹底學會如何畫，也沒有人徹底學會如何**觀看**。

有時候，我們確實掌握到人體頭部的和諧感，並把那種感覺以顏料記錄下來。但是，一日所見與表現，對接下來的創作並無幫助。

今天不能是昨日的遺跡。因此，這種掙扎永無休止：今天我是誰？今天我看到什麼？我如何**利用**我所知道的，如何避免成為個人所知的犧牲者？畢竟，生活並非一再地重複。

如果繪畫是「經過學習後」很容易重複達成的一項成就，那麼我們就有時間和精力做其他想做的事。但是，優秀畫家（我認為**優秀**畫家都是因為想要表現自我而創作）除了畫畫，沒有時間做別的事。

通常，他們一直在工作。而且，以社交本領來說，他們是世上最會社交的一群人，至少我發現是這樣。

我剛看了一本書，那本書的作者讓我仰慕不已。他透過那本書表現出自己的悲天憫人，也讓我知道他確實有這項天賦。我從未見過他，也不知道他的長相，但我覺得自己跟他很熟。他的溫暖讓我深受感動。以我的能力範疇來說，我認為自己是他的同類。我並不急著看到他舞跳得多好或畫畫得多好，他已經用自己希望和認為最棒的方式，跟我說出他想說的話。

我不喜歡當今的怪想法，剛闖出名號的拳擊新秀，世人就急著拱他當演員。毫無疑問，如果我欣賞的這位作家將重心從寫作轉往舞蹈或繪畫，他的天賦多少會顯現在藝術的這些方面。但是，如果我們想要的是這個人的本質，而他已經找到並養成一展長才的最棒方式，那麼他何必轉行呢？

繪畫是以永久的形式表現構想，是提出證據並探討我們的生活與環境。堪稱為藝術家的美國人是那些研究個人生活並記錄個人經歷的人，他們以這種方式提出證據。人若有話想說，就會想方設法表達出來。

所有藝術家潛在的情感與動機，都源自於個人的理念。從每件藝術作品中，我們期待也渴望知道，藝術家想要提出什麼理念。對藝術家而言，讓個人理念公諸於世是絕對必要。

藝術家跟社會有何關係？藝術對社會有何助益？社會上有些人認為藝術家只不過是娛樂大眾者，是為大家帶來歡笑，在人前展現魅力，等著眾人打賞的小丑。真正的藝術家把自己的作品當成跟人們溝通、跟自己和他人表達本身意見的一項工具。作品能不能賺錢不是問題，能不能被部分大眾接受也不是問題。如果藝術家受歡迎也賺到錢，當然很好，但不管怎樣，藝術家必須說出自己想說的事。惠特曼出版詩集時並沒因此獲得名利，我們知道他有天賦，久而久之也就慢慢接受他。挪威劇作家易卜生的情況也一樣，雖然一開始就成功卻也飽受揶揄。發明蒸汽機的英國發明家喬治‧史帝文生（George Stephenson）起初也被嘲笑，萊特兄弟也一樣。人類善用本身天賦，猶如蟲鳴鳥叫那般自然。藝術家教導世人生活的理念，深信金錢是一切的人只是在騙自己。藝術家讓世人領悟到，人生的

目的該像孩童般玩樂嬉戲。只不過，這是展現成熟並發揮心智能力的遊戲。因此，我們才會有藝術與發明。

藝術在社會上產生一種潛移默化、感化人心的微妙影響。

有件事令人十分好奇，有先進音響設備的音樂廳，在不稱職、水準差的交響樂團演出時，整體音響效果就會大打折扣，因此某些場所禁止不入流的音樂演出。如果差勁的演出會減弱音樂廳的音響效果，那麼一流的演出是否會讓音樂廳的音響效果加分不少呢？

事實上，這表示優秀藝術的存在會產生潛移默化的效果，讓社會變得更美好；拙劣的藝術則會讓社會蒙受數不清的損害。

真正的藝術能更深入人心，在潛意識裡產生影響。我們不知道為什麼就做某些事，並被某些事影響。我們聽到樂團演奏軍樂組曲，即便我們對軍隊一點也不了解，卻突然發現自己正在跟著音樂節拍走路。看到一幅好畫時的情況也一樣。

我們聽到音樂揚起時，會自然而然隨著音樂節奏起舞；看到畫作時，以為畫作沒有什麼重要性，但是畫作卻在潛移默化中在人們腦海留下印象。這種影響遠超過我們的預期，因為人們並不清楚自己已經受到影響。欣賞美國畫家荷馬的海景畫作，畫中有一種規律和壯麗的結構，在你腦海裡產生大海的浩瀚無垠，這種廣

闊的感受就像大海本身那樣令人難忘又無法掌控。荷馬的畫讓你感受到海的威力，岩石的阻抗，這整個景象就是自然的融合。

風景畫是藝術家表達構想的一種媒介。我們想知道人們的想法，這道理也適用於其他藝術領域。據說，英國作家赫伯特・喬治・威爾斯（Herbert George Wells）在撰寫《世界史綱》（The Outline of History）時，就有撰寫歷史的好構想，因為他的目的不是要讓我們知道各種事件的發生日期，而是要告訴我們當時人類的處境。同樣地，如果風景畫中的種種細節，沒有表現出畫家從自然景象中感受到的某種氛圍，那麼這些細節對我們來說就毫無意義可言。光是畫面構成的配置與編排還不足夠。真正的藝術家在觀看風景時，是把風景當成有生命的事物看待，並將此表現於畫作上。依照這種狀況，藝術家可能**利用**樹木來表現風的強大力量。你從受到強風吹襲而低垂的瘦弱樺樹上，可以看到風在樺樹枝椏產生的作用。樺樹的一切顯現出風的生命力與威力。因此，樺樹成為一個有說服力的象徵，是一個媒介，透過它來表現**風的概念**。

隔天，畫家再度外出將美景盡收眼底，對所有景色都興致盎然。這次，樹木再度吸引他的目光。只是，這回他注意到樹木的生長，樹木**抵抗**風力和樹木本身的繁殖力，以及樹木從根部往上生長並開枝散葉。樹木的根部從地面和樹幹汁液

汲取養分，逐漸開枝散葉並開花結果，經歷完整的生長周期。而在這棵樹上，風正呼嘯而過，予人一種樹欲靜而風不止的感受。

人有感性與理性這兩種層面，清教徒的想法是，理性應該當家作主。我則認為由感性主導，理性應是感性的工具與僕人。事實上，我們花太多注意力在規則上，卻不夠重視本源。想要創作藝術的人必須先有感性層面，而這個感性層面必須由理性加以強化。

感受強烈者可能突然熱淚盈眶，那是理性層面沒有干預下的情況。藝術家必須先有感性層面，這是身為藝術家的根本原因，但是藝術家也必須有過人的理性，才能掌控並善用理智作為表現個人情感的工具。

構想是畫作的初衷，但構想是不確定的。畫作上的表現是絕對科學，因為畫家要處理的是題材。傑出藝術家具備絕佳的想像力，也很懂得利用實用科學。畫家必須先有想法，再挑選技法，技法乃為人所用。

觀看事物的方法有很多種。當你看到某樣事物並覺得它很美時，你就看出它的美。所以，把事物當時的模樣畫下來。

有些學生懂得善用學校，其他學生則被學校所用。

給學生們的入學忠告：不管學校多麼棒，學生能學到什麼是由自己決定。所有教育必定是自我教育。

讓學生明白這個真相，學校就不會對他造成危害。學校是人生某段時期的經歷，學校有其優缺點。事實是：學校為了本身的成功而利用學生，或是懂得自我教育的學生為了個人成功而利用學校。對於我們這個時代的所有學校和學生來說，這是一個通則。

學生自行決定自己是否要成為學校教育的乖乖牌，或是否善用學校作為獲取體驗的好場所。在學校裡，學生會得到好的建議和不好的建議，學校本身有其利弊，有教學設施也能從老師那裡取得許多資訊，跟其他學生交流更是受益良多。

不管其他學生是優秀或平庸，一樣都能從他們身上學到東西。而且，學校裡有模特兒可供練習，也有地方可以工作。

自我教育者決定自己要上的課程，判斷取得的建議和個人學習成效。他明白自己不再是小孩子，自己已經長大成人，要為個人發展負責。

沒有人能帶領他。許多人會提供建議，即便世上最傑出藝術家也無法為他指點迷津，因為他是新手。他究竟該知道什麼，該著手做什麼，只能全憑猜測。

學校應該提供機會，而不是發號施令，學生應該知道唯有在自己懂得善用學校時，學校才對他有益。學校是讓他增廣見聞的活動場所，他必須自己判斷，依據個人特殊需求進行挑選，每天發現自己需要什麼。

當我們培育出一群自我教育者，就不必擔心學校的刻板教育。以往那些表現優異有遠見開關新方向並為此發明專屬技術者，儘管面臨環境的挑戰，依然做到此事。他們知道學校必須提供什麼，也明白學校可能給得過多或太少。學校的優缺點同樣都是促成他們進步的養分。

不同人必須學習不同的事。每個人必須盡可能地明白自己知道什麼，也必須自行選擇要學習什麼。造就個人今日的一切，就是個人可以善用或留下的文物。在學校裡有各式各樣的建議，有其堅持與疏忽之處。

學校本身有其優點與缺點，有其堅持與疏忽之處。在學校裡有各式各樣的建議，這些建議有好有壞，而且這些建議並非一體適用。

上學想教育自己而不是被教育的人，就能從學校教育中獲得一些進展。他應

該從一開始就是大師，懂得善用本身已有的資質與才能，不管那些資質與才能多麼微不足道。藉由從一開始就善用本身已有的資質與才能，經過幾年研讀後，才可能成為練就高超的本領。

學生入學前，不該對自己未來的命運存有任何成見。其實，學生應該胸襟開闊且不設限。他的目標應該是更深入地探究並認真向學，讓成果自然顯現。世界上最棒的藝術正是那些不在意是否創造偉大藝術，滿腦子只想著充分發揮所長並樂此不疲的人，所留給我們的感動。以這種心態出發，成果自然美好。

格局太小的人，不管本身的技法多麼詳盡備至，還是不夠看。這種人不管花多久時間研究，技法還是微不足道，因為本身性格就是那樣。藝術的偉大完全取決於藝術家的崇高性格，藝術家取得表現技法的能力，同樣也取決於此。認為自己偶而會想表達些什麼，才不停追求技法的人，永遠無法擁有所想表達事物的技法。

智慧應該用來當成一項工具。

不刻意學而學到的技法，就是拿來考驗任何構想的一項準則。

傑出藝術家讓紐約格林威治村的波西米亞咖啡館（Café Bohemia），籠罩一股浪漫的氛圍。不是因為藝術家常在那裡出沒，藝術家忙於創作可沒有時間那樣做。原因是藝術家偶而會到那裡小憩，他的風趣幽默、活力四射和全然投入，讓一切變得生氣勃勃，也化悲慘為浪漫。隨後，他突然離開回去創作，為波西米亞咖啡館增添一段回憶。

歲月無損美貌。有些人隨著歲月增長而益發美麗。如果年紀對他們而言，是培養及擴展個人特色，那麼這種在心智與精神上的新狀態，也會對身體樣貌產生影響。年輕時空洞貧乏的漂亮臉龐，會隨著時光流逝而產生變化。雙眼更加深邃迷人，整個臉部神態更有感情，一切看起來都很自然協調。

惠斯勒畫自己母親的肖像畫，總讓我感受到一股強大的美。惠斯勒的母親年事已高，但她的臉龐和神態有某種魅力，娓娓訴說著自己平實正直的一生。她的神情堅定，不像誠信有問題的人那樣一臉狐疑。要是當初惠斯勒為了表現其他

美感，而不是畫出母親當下的模樣，那麼這張巧妙記錄女性之美的傑作就無法問世。惠斯勒的母親就坐在那裡，從她的姿態，我們看到一種美好性格的人生歷程。她如此慈祥、飽經人生歷練，充分流露出女性的堅毅。

或許她在年輕時曾有不同的美，但是那種美比不上她現在的美那般迷人，讓我們心生崇敬。

吸引我們並取悅我們的，不是她的五官長相，而是她的五官神情。

五官只是外在表象，神情則透露出內心想法。

美是無形之物，無法固定於表象上，身體飽受歲月折磨，卻不會減損內在之美。

「漂亮」的臉蛋不是美，因為面容「姣好」通常表情空洞乏味。美，從不令人乏味生厭，而是使人滿心歡喜。

女子手腕上的蕾絲，跟商店裡賣的蕾絲截然不同。在商店裡，那是一件手工藝品，在女子手上，那是對她個性溫柔優雅的一種強調。

我的作品中，能讓自己感興趣也讓別人真正感興趣之處，或許是我偶而達到

這種狀態下的產物——那時我順利讓自己擺脫構想必須是藝術，構想無論如何都要呼應任何標準。

不管成果是傳統或新潮，或什麼潮流都稱不上，藝術家一定是因為創作時樂趣盎然，而有如此的成果。

我相信任何值得花時間去做的事，都是以這種方式完成的，而且其所產生的影響應該是畢生大大小小經驗的累積。

——

培養你的視覺記憶。把你利用模特兒所畫的一切，憑記憶再畫出來。

你要明白，畫畫不是複製，而是以截然不同的素材進行建構。

繪畫，就是創造。

繪畫的技法相當難，卻十分有趣。

探究技法，永無止境。

但是，比終生探究技法更重要的是，終生不斷的自我教育。

事實上，只有那些對於自己要做什麼目的明確的人，才能巧妙運用技法，而這種人就是**發明**技法的人。除此之外，其他人只是模仿別人的應聲蟲。

你想做什麼，就可以做什麼。真正罕見的是，真正想做某件特別的事渴望到讓你對於其他事物視若無睹，其他事物都無法滿足你。當你的身心都渴望做出某種表達，因為這個渴望而無法分心時，你就能充分利用自己現有的技法知識。你會有異常的洞察力，你會了解自己已經具備的技法有何用途，也會發明更多技法來表達自己的感受。

我知道我經常說「你想做什麼，就可以做什麼」，但我這樣講是認真的。你確實有理由好好想想這句話。你或許發現，這就是世界上大多數人的問題，因為很少人真好好思考他們認為自己想要什麼，大多數人一輩子都不曾做過一件自己真正想做的事。

藝術家必須盡可能地認識自己，這件事不容易，因為這不是當今世人的習性。我將「認識自己」稱為自我發展和自我教育。不管你唸的學校多麼優秀，你都必須教育自己。

跟自己開誠布公地談一談，是再有趣不過的事。但是坦白說，很少人這樣做。教育自己就是跟自己混熟一點。

可以的話，找出自己真正喜歡什麼，找出對你真正重要的事。然後，唱自己的歌，走自己的路。你會善用天賦，也會全心投入。

當一個人全心投入自己所說的事情時，就能以異於尋常的熟練能力掌握語言。就在這種時候，他學會了語言。

———

別太關心畫評家說什麼。藝術鑑賞如同愛情，無法由他人代為完成：這是很個人的事，也是每個人都需要的事。

20

忘記畫展和評審
那些事吧

評論函 II

針對你的畫作，我很難提供意見。我跟你說過，我對作品是否被評審接受不感興趣。許多作品在創作過程中，因為一心想被評審接受而搞砸了，根本不值得一評。

無論這樣講聽起來多麼不合理，但是畫一張畫的目的，不是為了創作一張畫。作品只是一個**附帶結果**，當成過往事物的一種符號或許有趣實用，也有價值可言。每一件真正藝術作品的目的是，**達到一種存在狀態**，一種高功能狀態，一種非比尋常的存在。在這種時刻，活動是必然的，不管這項活動是用畫筆、文字、鑿子

或口語語進行，「結果」只是這種狀態的附帶產物，是這種狀態的記錄與遺跡。

不管這些結果多麼粗糙，對藝術家來說都相當珍貴，因為那是他享受過、可能會再拾回的某些存在狀態，所遺留下的記錄。由於這些記錄在某種程度上能讓人看懂，也透露出更偉大存在的可能性，所以同樣引起他人的興趣。

畫作就是這類狀態下的附帶結果，因為欲望是人的天性。因此，那種存在狀態才是藝術家要追求的目的。我們甚至可能忽視附帶結果，因為最後不管畫作多麼粗糙，都免不了會被忽略。

正因為如此，我們有時發現孩童或未開化人種的作品不帶任何媒材技法的特徵，也無法辨識所使用的工具，但卻充滿引人入勝的那種特質，讓我們將其視為藝術傑作。

進入這種狀態勢必會引發的活動或表現，就是促使藝術家研究技法的原因所在。我們在技法方面的**發現**，都是在這種狀態下獲得的，因為這時我們特別聰明。但是，技法的研究無論任何時刻都持續進行，目的是讓自己做好準備，迎接這種存在狀態。

如果某種活動，譬如繪畫，成為藝術家慣用的表達方式，那麼當藝術家拿起畫材開始作畫時，這種活動就可能引發聯想，讓藝術家馬上進入更高層次的狀態。

有些藝術家發現自己總是在畫架前，手裡拿著工具說著，他們想要進入那種狀態。這種行為就像躍上馬背，急欲快意奔馳。

仔細品味各種痕跡，譬如：欣賞畫作、聆聽音樂、觀察優美的姿勢，都可能再度燃起這股興致。我們在乎也珍視這種更充實生活、更發揮所長的狀態所留下的痕跡，因為我們也希望自己活得精彩，而這些痕跡再再激勵我們好好過活。那就是「一件藝術作品」的價值所在。痕跡是必然的結果，生活就是藝術。

許多藝術家活到很大年紀或很年輕就相當有成就，因為他們用心過活，但大多數人卻渾噩度日。

我提到的**狀態**是指身心健全的狀態，是一種自然狀態，而非超自然狀態。在這種狀態下，整個人的身心處於一種規律狀態，是個人發揮所長的理想狀態。每當進入這種狀態時，個人不僅獲得更美好的生活片段，也在身心方面留下一種持續的影響。

我談到活動是這種狀態的必然結果，這一點可以拿古印度修行者的例子做說明。修行者靜坐沉思不活動，似乎推翻我的說法。但值得注意的是，透過他的言行是讓我們相信這樣靜坐沉思有其崇高意義的唯一理由，只要他的言行曾經對他人有所啟發。切記，這種活動未必要激烈或有持續性。

由於古印度修行者幾乎徹底拒絕物欲，因此這種沉思狀態經常被比喻成至高無上或自我淨化。無論我們在什麼情況下了解到修行者沉思的特質，那就是他所觸及的物質事物，他留下讓我們可以辨識的**痕跡**。純淨則是在這種狀態中獲得的，因為在那個當下我們真正用心過活。在這種狀態下感動我們的事物，被轉化成這種狀態的相似物。古希臘雕塑就是這種狀態轉化的例證。

古印度否定世界也因此滅亡；希臘人接受世界也掌控世界，讓雕塑和生活中的許多事物跟隨其狀態流傳後世。最後，世界因為他們而進步，他們的足跡顯示出人類努力發揮所長過活的一個階段。而古印度留給我們的重要遺產則是，人們在那些時期不怕物質，將物質當成一種表現工具。他們的目的不是創造藝術，而是用心生活。他們不害怕自己觸及什麼，那是這種存在狀態所創造活動的結果。讓這種存在狀態引發的活動順其自然地進行，必定會為個人存在的痕跡留下附帶結果，那就是藝術。

我們所處的時代就跟所有時代一樣，藝術家要想成就自我，就要擺脫世界的控制。要求通過評審認可，作品要被接受要賣得掉，要謀求生計免於挨餓，因為大力推動社會運動而獲頒獎章，這些事情本身就是可怕的苛求，讓人們像被奴役般只在意附帶結果，也讓附帶結果飽受殘害。因為個人若沒有進入前述的存在狀

態，附帶結果根本無法出現。

事物依其本性存在，藝術家的生活是一場善用節制的戰役。這種節制能無視外在世界的苛求，產生最純然自由的時刻。

對畫家來說，這種最純然的自由必須存在於繪畫創作時。這樣說等於是要畫家放棄以繪畫創作維生的希望，而必須另找其他方式謀生。情況通常是這樣沒錯，只不過有些人確實能靠繪畫維生，在本身作品獲得讚賞時賺夠錢，讓生活安樂無虞。或許這種情況發生了，但我不確定這是否會讓純然的自由被減弱一些。

某位年輕藝術家問過我，如果他繼續以本身那種特殊繪畫風格創作，他的作品是否能讓他賺到錢。他很有才華又對自己的創作充滿熱忱。但我知道，大眾對那種作品不感興趣。我記得他跟我說過，他真正投入藝術創作前，是靠設計罐頭標籤維生。我建議他繼續設計罐頭標籤，這樣不但能過好日子，也能隨心所欲地畫畫。最後，人們真的買下他早期的作品，即便他當時做的事情無法取悅自己，但他現在靠著出售舊畫維生，不必再畫罐頭標籤，可以全心投入創作新作品。

在這封信裡，我還沒談到對你的作品的重要建議。下面這部分可能比較偏向技法建議。

我從你的作品中發現一個毛病：缺少體積感。我的意思是，運用體積作為

一種表現要素。形體與形體交互作用，大海的重量與密度，岩石的體積和強大阻力，深遂的天空，人身上的罩衫，看到後腦勺的頭部。體積只是諸多表現要素之一，卻是一股強大的力量。讓形體、色彩和質感各自形成對比，展現本身的交互作用，透過這樣呈現出將其互相連結的那股力量，這就是創作一流作品的繪畫之道。換言之，重點就是畫中各部分動態呈現的生命力。

怎樣才能取得體積感？有什麼祕訣嗎？答案就跟構思能力有關。如果你在作畫**狀態**下有感覺到體積感，你就會想在作品中表現出來。舉例來說，在畫穿著罩衫的人體時，即便一眼看到的是罩衫，但是關心體積感又進入那種存在**狀態**的畫家，就會看穿罩衫畫出人體的體積感。以同樣的做法，衣服上的縐褶和紋路就成為動態記號，這些記號不只表現出罩衫的動態，也表現出畫家對於被畫者存在狀態的感受。

以技法層面來說，厚重的顏料、大膽下筆不怕這樣做會破壞畫作，或許對產生更多體積感有幫助，就像使用較大畫筆有時能做更大面積的處理。你在進行這些表達所用的畫材特質，當然也要經過幾番斟酌。但是，不管你嘗試什麼巧妙技法，唯有你真正**設想到**的東西，你才能順利暗示出來。

在你這三張海灘畫作中，我最喜歡畫作中表現的情感特質。譬如，海鷗的輕

快律動和整群海鷗呈現的動態節奏。如果再增加一點我說的體積感，就能讓作品生色不少。我認為這幾張作品的構圖都太保守。這方面，我以中國繪畫讓人驚豔的罕見特質做說明，也談到體積感未必要厚塗顏料才做得到。中國繪畫幾乎都呈現出體積感。宋朝的畫雖然只用到線條，卻體積感十足。畫家充分感受到形體，也透過線條傳達這種感受，因為其他一切都無法滿足他。

在這張寧靜海灘畫作中，紅色岩石畫得很好，大海畫得有點薄弱，地平線太單調乏味，沒有充分表現其中的趣味。在構圖中，這個線條相當重要，必須強化本身的趣味。視線應該穿越地平線，因為要讓觀看者**感受到**那裡就是地平線，必須紮實、不能薄弱。

前景通常不是趣味中心，所以很難處理，但又要畫到恰如其分。這張小畫表現出風吹過的感覺，畫得很好。但是，這裡的前景卻畫得很差。天空、海洋和沙灘這三種質感。我們認為紅、黃和藍綠如果區分得當，就能在色彩上產生一種美妙的和諧。同樣地，海洋、天空和沙灘若能適當區分，也能在質感上創造一種美妙的和諧。

頭部這裡，背景是某種顏色，但是頭部在前面，會讓背景的顏色改變。我們開始觀察互為關聯。換句話說，頭部創造自己的背景。背景的動態必須源自頭部。

之物。在你的背景中，我看到筆觸，而不是跟頭部有關的形狀。我建議你好好研究大師們畫的頭部塊面，尊重每個塊面，維拉斯奎茲畫的每個頭部形狀都極其美好，而且每個形狀跟其他形狀互相呼應，形成一種整體融合的編排。注意一下在傑出畫作中，方向上少有改變，這就是節制。當改變發生時，就要發揮作用。主要光線在哪裡？看看大師如何處理頭髮團塊。你畫的胸鎖乳突肌太凹陷了，沒有表現出年輕與嬌嫩的姿態。

儘管我提出這些批評，但是你用心完成這些作品，你喜愛這些事物，也對這個女孩有由衷的感受與敬重。忘記畫展和評審那些事吧。別去想附帶結果是否能獲致成功，這樣你的勝算反而更大。好好生活，這表示你繼續用心畫，一切就會水到渠成。

知道自己喜歡什麼

大多數人一輩子都欺騙自己，搞不清楚自己喜歡什麼。

認識自己，是相當罕見的狀況。

社會底層人士為了出人頭地而拼搏，他們努力唸書工作並保持冷靜，最後終

於讓自己獲得某種地位，也成為受人尊敬的知識分子。這時，他們為自己的自尊找到慰藉，一生的奮鬥就此告一個段落，接下來數十年的人生開始安於現狀。早知如此，他們應該繼續奮鬥，活得更精彩才對。

在靈思泉湧時，就要拼命地畫。

流浪漢坐在路邊，整個身體縮成一大團，下唇張開，眼神凶猛。我感受到粗糙的衣物貼著他赤裸的雙腿。他不美，但他會是創作一幅偉大美好藝術作品的好題材。主題可能有美有醜，但是藝術作品之美，存在作品本身。

善用你已經具備的能力，不斷地使用再使用，讓它自己進化。

別付了學費後，就在學校裡隨波逐流。別只是跟隨群眾盲從。

許多人獲得老師的畫評，認為這樣就很好，繳學費值得了，也認為老師有善

盡職責。然後，還是跟以前一樣地作畫，沒把老師的評論融會貫通並落實應用。

這就是為什麼，柏拉圖的智慧如今還是深鎖在他的著作裡。

練習構圖，馬上把你獲得的知識用在寫生課堂上。

你要像小狗喜歡啃骨頭那樣喜歡繪畫創作，也要以同樣的興致和心無旁騖進行創作。

與其說出事實，不如說出重要事實。

姿態和音樂相似，

都有超越已知測量標準以外的一種延伸力。

在觀看一件雕刻傑作時，譬如，人面獅身雕像，我們會對某種時間感留下深刻印象。我認為像這種印象，有些是由那些細心觀察人面獅身像的人領會到。這類雕像確實傳達出超越本身實體的某種龐大感受。人面獅身像的人領，就有一種令人敬畏的獨特感。

觀看希臘雕像時也有類似的感覺。希臘雕像在造型上的測量單位跟一般外部測量單位不同，但是這種測量單位似乎跟傳達某種內在生命感受有關。一直以來，藝術家藉由外部測量單位傳達類似感受，而不是他們對物質表象的感受。

這或許說明了為什麼藝術史不同時期的作品，給我們不同的印象；技法水準相當的不同畫家，他們的作品也讓我們有不同的感受。

有些作品雖然不錯，卻讓人覺得創作者的格局很小；其他更令人讚嘆的作品，則展現出一種自由奔放的大格局。

第一種作品讓我們被迷人的細節控制，第二種作品令我們脫離現實，進入一種嶄新又極為個人的意識狀態。前者抓住我們向我們表現它的神奇，最後讓我們精疲力盡。後者誘使我們展開個人的探索旅程，也持續鼓勵我們進行新的探索。

在這個世界上，不同時代的積極作為者，以不同方式解決他們有興趣的事。

就算在同一時代，發展方向也因人而異。有些人喜歡表現外在美的神奇，有些人喜歡表現內在生命的神奇，繪畫和雕塑的表現方法都屬於外在表象。但是，不同用法都必須構成外在表象！所以，這就是發現記號。

我們明白不管多麼簡單的事物，觀看事物的方式都不只一種。事物的塊面、明度、色彩和所有特徵在不同人眼前會經過不同的組合變化，個人可以依據自己的理解進行編排。

我年輕求學時聽過同學講起「看出色彩之美」。當時，這句話讓我印象深刻。所以，個人不只要看出色彩，也要看出色彩之美，也就是色彩的意涵和結

構！這種色彩之美是構成意識裡某種構想的一項因素，這構想跟學校教導應該如實複製眼前事物並不相同。觀看方式有百百種，有人固執死板，有人巧妙靈活，有些事物空有表象，有些事物饒富趣味。沒錯，我們必須看出色彩之美，也就是察覺出色彩的意涵。而且，我們必須善用色彩之美作為畫面結構的一項助力。我們要師法自然，而不是抄襲自然。我們只要從自然景物中取用色彩的結構力，這樣才能彰顯色彩之美。

要以這種做法來觀看我們眼前的事物，是相當困難的事，因為這件事其實最簡單。如果你在森林中漫步時突然發現到令你欣喜的事物，你持續這種觀看並開始作畫，那麼你的作品最後就會讓你驚豔。我認為這種作品起初會嚇到你，因為它跟讓你綁手綁腳的傳統手法截然不同，那是你的原創作品。最簡單的事情，最不容易做到。簡單比複雜，要困難得多。有新看法的畫派此起彼落。說自己看不出陰影是紫色，還是用黑色畫陰影的那種人，其實只是平庸之輩。

我們還沒發展到許多人願意把自己的原創性，拿來跟時下潮流較量那種地步。

不過，對藝術家或科學家來說，有時當這種區別消失時，我們就能尋求帶領我們回歸簡單理解的那種自由。

我們日後的自由，就掌控在那些不跟隨時下潮流起舞，勇於標新立異，不因

個人原創性感到羞愧的人士手中。

盡一己所能回答孩童的問題，就是一種美好的教學。這讓老師和孩童都因此受惠。如果孩童提出的問題讓老師不知如何回答，就能刺激老師好好研究問題。這些問題中，有許多看似微不足道，卻是跟生命起源有關的根本問題。老師為了解決問題而著手研究，跟孩童們一起成為學生，形成教學相長的良好互動。

每個人都不一樣，我們做不同的事情，觀看不同的人生。教育是一種自我產品，跟提出問題和取得最佳解答有關。

我們閱讀書籍和小說，看得津津有味並從中找出答案，回答我們的問題。當老師一直自問自答，答案就無法發揮作用，因為老師提出的問題，或許不是學生想了解的事情。不如由學生提問，老師解答，更能發揮效益。

二種做法妥善運用有其價值，不過由學生提問，老師解惑，這種做法確實比較好。

畢竟，每個人需要的特殊知識都不一樣。

我很高興聽到你一直憑記憶作畫。我確信你會利用這種做法創作出最棒的作品。因為記憶已經將你的經歷做篩選，把不必要記得的部分剔除掉。當然，在你的許多畫作中，即便是寫生作品，這種狀況也發生過。

我記得你參展的一張美麗街景畫作，就帶有不受物質存在干擾，以記憶作畫的味道（也就是說，如果你當時真的在戶外寫生，看著街景作畫）。

尤其是畫強烈陽光時，戶外寫生的難度更高，因為眼睛要花很久時間調適光線和顏料之間的差異，才能詮釋眼前的景物。

事實上，我認為以美國西南部為主題的畫作，有很大程度都不夠真實，畫家因為刺眼陽光讓眼前所見變得一片白茫茫，因此畫出的作品都缺乏色彩。然而，美國西南部新墨西哥州的景色，其實色彩相當鮮明濃烈。

無論如何，所有值得創作的作品必須是記憶之作。

即使你在畫室裡寫生，模特兒靜靜地坐在燈光下，但一定有某個時刻，你已經從模特兒身上取得你想知道的資訊，這時模特兒最好坐到你後面，而不是在你眼前。除非這種時刻到來，否則你的作品不可能超越表象，深入內在本質。

你可以跟自己學到更多

我從這些速寫看到一種相當個人的看法，對自然景色進行巧妙設計的一種趣味，對色彩和諧的敏銳感受，以及對形狀和形狀之構圖可能性的明智判斷。

這是我看到的一切，所以我給你的首要回覆就是「繼續努力」。我的意思是，繼續努力取得最高的完成度，讓每件作品極盡完美。我說的「完美」不是任何傳統手法要求的「完整」，而是把你認為主題該表達的最重要事項，做一個完整的陳述。

藝術作品不是複製事物，是受到自然啟發，但不必複製自然的表象。因此，

一般稱之為「完成」的作品，或許完成度一點也不高。

你必須做出你認為再重要不過的陳述，一種內在的真實，而不是表面的真實。你處理表面景象作為構圖要素，以表現超越膚淺表象的真實。你挑選所見事物，利用它們來表達你的陳述。

我打開包裹，攤開這五張畫時，感到相當滿意。這些畫呈現出令人耳目一新的美感。乍看之下，第三張畫最吸引我。

第四張畫在處理面積、分量、比例、變化、事物彼此之間的平衡等方面，似乎沒有第三張畫來得好。第三張畫的比例絕妙，賦予畫面那種距離與氣氛的特質。

我發現跟構圖中其他形狀相比，這間白色房屋好像太大了，大到有點空洞。

門、窗、圍牆、屋頂和煙囪這些附屬物，似乎不足以平衡房屋這麼大又顯眼的區域。

畫面中有這麼大又明顯，如此吸睛的區域，就應該增加更多趣味讓目光停留。這種趣味可以利用許多方式產生，譬如：色彩和明暗的變化。我認為在構圖中，右側的綠樹是處理最好的附屬物，充滿變化又有生命，讓人**目不轉睛**盯著它看。

以聲音為例，聲音可能單調無變化，一個音符無限延長下去。

聲音可能有變化。

變化可能相當刺耳不和諧。

變化可能產生一種通俗曲調。

變化可能類似貝多芬的做法。

繪畫中的出色構圖就跟作曲一樣，要講究每個小節和拍子的配置。

比較第三張畫跟第四張畫裡的事物。

第三張畫裡的每樣事物看起來更可愛，不是嗎？把二張畫裡的白色房屋、窗戶、木柱、棍子或其他彼此遮蔽之物互相比較。你會發現第三張畫裡的這些事物全都發揮作用、既生動又有趣。而第四張畫裡只有那棵樹讓人感受到這種活力。因為第三張畫裡有一種和諧感，每樣事物是整體的一部分，為整體和周遭所有事物加分，也因為整體和周遭所有事物而生色。這就是規律的原理，讓個體充分發揮效用，彰顯出整體之美。

在偉大的樂曲中，音符的力量超乎我們的預期。一連串音符有意義地組織起來，形成個別音符與整首樂曲彼此加分的交互作用。

在努力完成構圖時，有許多既定規則和方法可供參考，其中好壞參半。但是有件事我很肯定，在構圖時必須有一個強烈的理解和渴望，知道自己要表現整

體。沒有這種積極意圖，就等於只是練習方法。

構圖學問，永無止境，構圖知識懂再多也不夠。換言之，你要思考面積和可能性，但最重要的是，你必須保有對生活的熱情，有意願做出明確的表達。那麼，你對於所用手法懂得愈多就愈有利。

我對於**事物**和**形狀**這二個字詞有不同的定義。

我以前有一位學生頗有藝術家資質，後來也成為藝術家，但他從不曾依照解剖學的比例畫人物。這實在太糟糕了。不過他畫面區域中的**形狀**比例，以及他在色彩、明度、線條的比例和「手法」，卻詮釋得相當美。他很擅長以所謂的**形狀**比例表現，卻很不擅長以**事物**比例表現。

你從現實中一定可以感受到美與浪漫。你不必為了表現美而弱化、美化自然。你根本不是那種認為藝術作品或美好事物必須造假的人。你喜歡自然，不覺得自己必須為自然辯解，你相信自然本身的完整性，你也喜歡這種完整性。

你認為自然相當好，自然中有無窮盡的樂趣和啟發。你認為跟自然坦誠相識是值得的，設法以顏料或以其他任何方式，具實說明這種相識的最深切親密感也是值得的。你的作品就告訴我這些，或許因為那是我尋找的事，是我迫切希望在所有作品中找到的，因為畫作是我再習慣不過的事物。這就是為什麼我要你「繼續努

力」，而不是要你「繼續改變」。為了讓比較無法敏銳觀察和看懂畫的人，能知道你的畫要表達什麼，你必須繼續努力讓自己滿意。唯有先讓自己滿意，才能讓別人滿意，而且這種滿意跟商業意圖無關。

有些人買畫是因為畫作難度很高，但是這種畫通常只是痛苦和堅忍的記錄。真實的喜悅是一種再棒不過的活動，沉悶的苦工沒什麼大不了。折磨人的苦差事，不像令人喜悅的活動那樣耗心費神。你的教育必須是自我教育，自我教育是努力讓自己不受課堂局限，能達到一種徹底的成長。你無須擔心這種徹底成長會演變到何種程度，讓自己有機會盡情表達吧。這世上你能取用的所有知識，都為你所用。讓自己在繪畫上有更多的自由，別為原創性操心，盡可能放得開，你的原創性就會慢慢顯現。它會讓你和任何人都為之驚豔。原創性無法預先形成，努力細心照料只是揠苗助長。你要盡量學習，取得跟繪畫方法和工具有關的所有資訊。

一直以來，我給學生的最好忠告就是：「你要教育自己，別讓我教育你，好好利用我，別被我利用。」

我想說的是，你應該好好觀察自己的作品，看看作品是否道出個人心聲，不是他人預期或受到控制的意見，也不是外界教育你的觀點。

在第二張畫裡有開闊空間之美，也表現出溫度。風景整體狀態很好，圍牆顏色很美有動態感。

你不必知道別人在技法上耍的千百種花招，也不必自己創造那麼多花招。你只要有決心和意願表達某件事，你就會有異常的洞察力。你愈積極想做某種表現，就愈有力量從混亂中挑選出適合那種表現的手法。我相信你對色彩的感受就是如此。我認為你看出自然景色中色彩的規律之美，也看出色彩的結構。有些人觀察人體肩膀與臀部的線條，將其描繪得栩栩如生；有些人觀察線條之間的關係，將線條視為一個大架構內部的力量。

我認為你可以過得很快樂，我真心希望你能這樣。畢竟，藝術只是一種痕跡，就像某種足跡一般，顯現出個人在極大的快樂中勇敢地走過。那些盡情發揮天賦才華的人成為節制大師，他們明白事物之間的相對價值。唯有透過對基本規律的理解，我們才能獲得自由。基本規律存在於所有生命中，無法在人類創立的機構中找到。而發揮創意的藝術家就是至少以某種自由精神生活和成長的一群人。他們都過得很快樂，並且讓世界繼續進步。他們必須以某種方式，不管是繪畫、雕刻或機器，為自己來世上走一遭留下痕跡。他們所做一切的重要性，超越當時人們所能想像。其實在商業世界裡，成千上萬的人們浪費生命，做一些不值

得做的事情，人們的心靈因此飽受折磨。有愈來愈多東西在沒有創造意願的情況下生產出來，也在沒有消耗意願或使用意願的情況下被消耗掉。這些東西都無法發揮作用，它們冒充重要事物出現在我們眼前，最後徹底消失，無法在世上留下什麼。世上沒有什麼比藝術更重要，更有建設性、更稱得上是支撐生命的動力。

我希望你在繪畫創作時清楚地知道，繪畫比你做的其他事情更重要。或許你的作品沒有太多商業價值，但它卻有一種難以估計又持久的生命價值。人們通常太在意外界的看法，以致於在進行自己最重要的工作時敷衍了事或帶點羞愧。

「如果你這樣做賺不到錢，那何必做呢？」這問題實在太常見。難道藝術家剛好能以作品賺到錢時，他的努力跟先前有差別嗎？這種價值觀錯得太離譜。我說這些是因為我很清楚要賺到足夠的錢很難，我也明白為了生活和繼續創作，就有必要賺夠錢。

所以，好好工作，因為對你而言那是最重要的事，盡你所能做大事。像大師那樣工作，期許自己完成傑作。

認為大師是完美的人，這種想法是錯誤的。大師並不完美，他們不是樣樣都懂，這一點他們自己也知道。自認為完美的人倒是很常見，那些人思想封閉，相當滿意現狀，認為沒有什麼東西可學了。小男孩也可能是大師，我時常遇到大

師，有時在畫室裡、有時在其他地方，他們可能在鐵道工作、負責開船、參與競賽、兜售商品。這類大師相當值得認識。想想看，你有沒有這種經驗，你跟一名木匠或園丁在一起時，覺得對方根本不像「一名木匠或園丁」？真正熱愛並擅長本身工作的人不會說：「我只是一名木匠或園丁，所以別對我有什麼期待。」他們反而會篤定地說：「我是一名木匠！」「我是一位園丁！」這就是大師風範，大師非他們莫屬！

我喜歡你的作品，我只要求你鼓起所有的勇氣，為自己有興趣的事情繼續努力。

把你所有的習作放得愈遠愈好，如果習作中有什麼敗筆，遠遠看是否看出什麼令你滿意的特質。

這些習作是很好的參考。

後續正式創作時，要想起習作的精彩部分。

有時，未完成的舊作可以作為讓你想起原先偏離主題、無關緊要的想法。

你可以跟別人學到很多，但你可以跟自己學到更多。每隔一陣子，檢視自己

未完成的舊作，一切會豁然開朗，原本的困惑消失了，你發現繼續完成舊作的方法，也看出哪些毛病或許可以避免。

別因為畫壞了而羞愧，畢竟那是你畫的，是你的生活記錄，值得好好研究。

羞愧讓沒有自信的人浪費許多時間掩飾自己的不足。

達文西有一件相當棒的藝術作品，是他最有意思的作品之一。那件作品並沒有完成，卻深深觸動人心，堪稱為達文西最完美的作品之一。其實，沒有哪一件藝術作品真的完成了，藝術家只是見好就收，讓作品停留在一種美好狀態。

羞愧是發生在我們身上最糟糕的事情之一。

假裝自己懂得比實際知道的還要多，或是知道卻隱瞞不說，都是因為軟弱。

技法必須紮實肯定，但要靈活變通不落俗套，也要依據想法進行修改。每個新想法必須有專門表現該想法的新發明。想法必須有價值，值得費心表現，也必須源自於藝術家對生活的理解，是藝術家自己迫切想說的事情。

藝術家必須是智者，是哲學家也是發明家。藝術家大量地閱讀、探討並思考生活，全心全意想要透過作品表達和具體說明自己最關切的事。

除非參展作品展現出對我們所過生活的關注，否則展覽不可能吸引群眾或創造任何深遠的影響。

22

恰如其分，就對了

我能對你說的最重要事情是，你的作品展現出藝術家的氣質，你有創作生活印象的天分，也透過素描和繪畫等媒材，發現生活迷人之處。

你所畫之物暗示出一種作用，更棒的是引發這種作用的巧思。

你有色彩天分。我建議你多多欣賞日本版畫，你會發現日本藝術家將色彩天分發揮到極致。色彩因為形狀而增加變化，形狀因為色彩而更添美感，二者互相平衡也相輔相成。不草率，卻有一種讓人渴望的速度感。

日本版畫表現出對自然的印象，跟你的作品類似，但更加豐富且令人滿意，

有一種徹底的實現感。

日本藝術家不急著完成作品，以免作品出錯。他們堅持到底，最後就能成功。

我不是要你的畫呈現傳統手法，而是希望它們有日本版畫那種紮實的整體性和肯定。

你的第一張作品《氣球與孩童》，色彩和孩童的動作都很美，氣球也畫得絕妙，表現出孩童很想要氣球那種感覺。

應該畫得再完整一些嗎？我認為不必把氣球畫得更完整，而是要在構圖上讓所有部分跟整體面積之間，建立一個更好的關係。

我想或許該跟你說：把整張畫布當成你的表現場域。所以，要做細微調整，就必須在這個範圍內。你的構想不可以偏離畫面主題，要能跟整個畫面徹底呼應。

就算畫面某個部分留空，但留空必須有意義，是整體結構的一部分。

在第二張畫《雨中雙嬌》中，傾盆大雨的景象和感受很美。你用來暗示雨的線條很輕鬆隨性，也有一種美好的韻律，確實讓我跟隨你的畫進入雨中情境。這些線條看得出有設計的技巧，而技巧本身應該被巧妙地掩飾。

第三張畫，拿著市場菜籃的《胖女人》有雷諾瓦的迷人色彩，畫中人物的幽默展現出你討喜的個性。其實你畫的人物都有這種特質。

有勇氣繼續培養這種能力，從自然中發現令你著迷的事物，將它們盡可能徹底充分地表現出來。就是這樣，沒別的了！別做其他畫家做的事，就算可能做其他畫家做的事，也不必擔心。

作品的完成度無須遵照著他人的要求，只要堅持完成到自己要求的地步即可。

當你認為一切恰如其分，那就對了。你最棒的傑作或許比你這些作品更不正式也更隨性。但是，存在那些隨性題材當中的規律相當明確肯定又具理解性，讓你的想法能夠徹底充分地傳達，並有一種完整感。

最美的藝術是最能擺脫傳統慣例要求，自成一套法則、為特殊需求而創造技法的那種藝術。

我們經常聽到對作品完成度的要求，那根本不是為了完成而完成，而是為了滿足期待。

從法國學院派畫家布格羅的觀點來評論馬奈的畫，就會認為馬奈的畫尚未完成。從馬奈的觀點來評論布格羅的畫，就會認為布格羅根本還沒開始畫。

我剛把你另外六張畫拿出來看。你的色彩無須多言，只要善用媒材，其他就由色彩給你的感受與樂趣來處理。利用對媒材的確實掌控（這是你必須努力的事），就能創造美的事物。

在第四張畫中，白色部分相當精緻。但是，坐著的人物像個怪物，缺少支撐感。

第五張畫，人物的色彩、神情和空間關係都很美。

第六張畫也是人物關係很美，彼此呈現迷人的呼應。

第七張畫中的抗議行動和色彩都很有意思。

第八張畫，好極了。除了桌腳畫得感覺桌子不太穩以外，整張畫建構一個很好的關係，讓整體具有一種真正的完整感。空間編排井然有序，一個空間闡述另一個空間。這張畫帶有我們從杜米埃的版畫中欣賞到的偉大情操。

第九張畫是聖壇少年，既生動又壯觀。牧師旁邊的少年畫得很好。如果你的理解力更強，就能更加肯定。你一定能用這種風格畫出傑作。建議你看看杜米埃的版畫，一定會有幫助。杜米埃的想像力無拘無束，他的陳述自信肯定。

第十張畫的色彩讓人聯想到空氣中的聲音。

第十一張畫，背景很美。

第十二張畫，色彩迷人。要是你對人物構想更篤定些，你畫的人物並不會有什麼差異，但會更加肯定，那麼這張畫就會有相當出色的構圖。

第十三張畫也是女子頭部的色彩、氛圍、空間和姿態處理得很好。可惜，女子的雙腿太短太胖，還有地面沒有實體感。我不是說地面不厚實或畫得不夠暗，

只是要你考慮到女子走在這個地面上，你的感受就會影響你表現實體感的手法。你的畫也顯露出你內心的藝術家，你有興趣也有技藝。你所表達的彷彿是你的心聲。這是你個人關切的事，讓我很興趣。

你有一個主要的方向，這方向常被限制，但是只要方向在，就能慢慢發展。

杜米埃的作品跟日本版畫都能對你產生很好的影響，因為你不必畫得跟他們一樣。

我剛從你的畫裡發現二位小女孩的背影，但是還有很多我可能注意到的地方，譬如：紅衣女郎跟身邊的女郎、遊行隊伍中的小孩、門邊的小孩、車裡的人、街上的人群、足浴、流行事物、被雨淋得一身溼的人們。這一切都充滿機智，很有意思。

我能給你的最大助力是，我欣賞這些東西，我現在要請求你，繼續透過作品告訴我們你喜歡什麼，從中獲得什麼樂趣。最優秀的藝術家就是以這種方式成就自己。

在看你的這些小作品時，我感到相當開心。要是這些作品不是這麼棒，可能就會很沉悶，那麼我就不可能看得那麼開心了。

23

研究大師之作，
注意作品潛藏的原則

想法支配形狀與色彩。我們所處的世界和生活，每天如常運作。對許多人來說，每天幾乎都很空虛乏味，但是有些人發現這個世界和人們的生活出奇的美好。每個人都有具備明確敏銳洞察力的潛在可能性，重點是要好好開發這種可能性。舉足輕重的藝術家都懂得培養本身的洞察力，成效雖然因人而異，卻都既驚人又重要。

我建議你看看雷諾瓦畫的孩童頭部。雷諾瓦的複製畫很容易取得又相當美，就算色彩失真一樣有參考價值。雷諾瓦一定仔細觀察過孩童並對孩童產生一種崇

敬感，讓他理性地讚嘆眼前的神奇。而且，他在作畫當下一定全神貫注，因此他的手被一種神奇力量引導，做出如此精彩絕倫的詮釋。

在推薦大師作品時，我並非認為你應該要畫出像大師那樣的作品，或是應該有大師那樣的動機，而是要你注意大師作品潛藏的原則。這些原則包括：培養判斷力、論述能力、強烈感受力，以及極度尊重對象物。

林布蘭畫中的乞丐就是生活中的驚奇。他並沒有只跟我們說：「他們是平民百姓。」

除了這項動機原則外，還有結構原則。為了表達個人想法，就要利用顏料結構，在平面畫布上表現色彩與形狀。精通這些媒材、了解畫布大小範圍以及所用畫材的限制與可能性。

而動機和手法兩者必須攜手合作，同時作用到將動作合而為一。

用昨天的巧思，來畫今天的畫，是行不通的。

我建議你研究大師之作，義大利畫家提香的作品就很值得研究，他了解畫面編排並透過作品展現這一點，而且提香的複製畫很多，很容易取得。好好觀察他的人物和男女肖像的構圖，仔細探究他多麼利用平衡和律動，把這些事情弄透

徹。另外，找找看線條如何發揮作用將畫面結合，如何形成動態控制你的目光和興致。忽略細節，注意亮暗團塊這些自成一格又豐富完整的大面積。

畫得精湛出色是努力取得規律的結果，而規律必須涵蓋整張畫布的所有層面。因此，藝術家就能暗示出生命的莊嚴尊貴、寧靜安祥和活力四射，以及千變萬化的行為是活動和生活的種種狀態。

在此同時，一定要發揮去蕪存菁的作用。

關於你現有作品的優缺點，這部分我並沒有考慮太多。我想說的是對你有幫助的事情，這些話我也會對自己說，因為對我很受用，希望日後也一樣。

從葛雷柯畫的人物臉部中，我們看到某種真實，發生在葛雷柯身上的事。就像小說有時比發生過的事更有歷史性。

我們閱讀書籍，書籍讓我們思考。至於我們是否同意書裡的說法，並不重要。

易卜生具體說明自己劇作的人物，但是這些人物只是他的題材。他讓我們認識的不是《海達．蓋柏樂》（Hedda Gabler），而是一種生活狀態和跟攸關種族未

來的問題。

現在，我們不知道自己虧欠莎士比亞多少，他的作品不再局限於他的著作中。所有文學都受他影響。同樣地，柏拉圖和所有偉大藝術家的思想，也在我們生活中處處可見。如果你打算創作偉大的藝術，那是因為你成為懂得深思熟慮的思考者。

———

有時，透過相當模糊的跡象，就能看出本性。

———

認識自己是一件相當重大的工作，還沒有人能徹底完成這項工作。但是，試著認識自己，就是隨著演化前進。人們會更加認識自己，也會表現地更像自己，但這些都要憑藉持續努力謙遜地自我肯定。現在，人們自己阻礙自己，在自我揭示和發展上加諸標準。個人可能因為判斷不當，無法充分表現自己的潛能。

其實，個人應該擺脫自我設限，勇於抗拒潮流並展現本我。讓自己跟別人都感到有趣的人，是那些一直願意誠實面對自己的人。大師的作品證明了他們勇敢做自

己，所以作品才能成為大師之作。勇敢做自己當然讓他們付出很大的代價，但是這樣做卻很值得。他們對自己感興趣，現在也讓我們感興趣。

24

重要的問題是：「什麼是值得的？」

令人困惑的畫通常沒有頭緒，一下子表現這個想法，一下子表現另一個想法。出色的畫有一致的動態，挑選特定的事物，並依據目的闡述事物。為了表達這個目的，畫面所有部分必須發揮作用。五官或五官細節或配件，全都必須視為構成一個整體動態的因素。不管它們本身多麼有趣，在一張畫裡，它們只是整體結果的部分，整體比個體本身更重要。

整張畫作裡，你該思考的是大色塊的效果，大色塊彼此之間形成的關係。在一張優秀畫作中，這些大塊面一起作用，產生相輔相成的效果，就像音樂那般。

在講究結構的樂曲中，曲式發展絕不會偏離動機。

一百位藝術家可能跟你一起創作同樣的主題《女孩與金魚》。假設他們全都是優秀藝術家，每位藝術家因為自己的動機以不同的方式，不同的色彩和明度，來畫女孩的鼻子、頸部和金魚。有些人省略的部分，可能是其他人強調的部分。這些畫作雖然不同卻跟主題很像，因為每張畫的構成要素都依據本身跟結構重要性的關係，加以挑選組合，因此張張皆美。

現在，從另一個觀點評論你的作品，給你更進一步的評論。我認為你這二張畫讓我覺得，你在作畫時設法讓自己畫出某種作品，畫出另一位畫家令人欣賞的特質，但是這種構思並非你的能力所及。我認為你唯一的自救方法就是，找到自己。除非當你找到自己時，已經相當確定自己將會是什麼模樣，否則你絕不可能找到自己。你終究要想一想，你最重要、最深切和最著迷的興趣是什麼？大多數人似乎認為自己厲害到能事先知道這個問題的答案，但結果通常是他們把自己局限在某種《女孩與金魚》的主題裡。也就是如我所說，他們會欣賞別人的作品，但是他們又沒有才能做到那樣。那些受此局限者就像囚犯一樣工作，你可以從他們的作品中，看出他們心不在焉。因為畫作會訴說出，藝術家在創作時是否滿腔熱情。

你需要的是，擺脫對自己的成見。這樣做需要徹底的改變，而且許多時候你以為自己正在這麼做，結果卻發現以往的習慣以新的成見，讓你再次受困其中。

但是，如果你可以至少讓自己擺脫舊習到某種程度，不讓理性控制感性，讓感性有機會發揮，你就可能得到一些驚喜。結果會超乎你的預料，但是作品會像你，也會是你的最佳作品。而且，在創作過程中，你會得到更多樂趣。

現在，這只是我的意見，我沒有說我講了就算，也不是說我講的就對，但那就是我的意見。因為你徵詢我的意見，不論如何這些意見對**你**比較仁慈，對你那二張畫可是嚴厲得多。

你常聽到人們跟你說，你的畫「到目前為止相當好，但你應該再畫深入一點。」於是你開始「再畫深入一點」，卻發現自己愈畫愈糟。通常你最可能遇到的麻煩是，原本需要連結之處先前已經處理好了，但你又畫蛇添足加了一些東西。

有些人努力學習一段時間，「畢業」後就墮落不長進，死守著自己學到的一

丁點東西。

學習有很多種，那些真正了解學習難能可貴的人，就會養成學習的習慣。他們無法擺脫這個習慣，因為這習慣實在太棒了。他們一輩子繼續學習，也擁有美好的人生。

你投入所有時間欣賞藝術，這樣做並不理想。藝術應該激勵你前進，應該是生活的一項誘因。對藝術欣賞者來說，藝術的最大價值在於，激發個人活動。

當你完成一張速寫，先停筆一陣子再開始作畫。或許你會發現自己已經偏離原先的構想，你畫的不是一開始吸引你的東西，那個極其重要的刺激已經不見了。這時，你要回頭找回一開始吸引你的想法，也要拒絕被物質事物掌控。

以為唯有穿透迷霧才能發現精神性，這種想法是錯誤的。

有些畫家處理光線變化，認為光影是世上最優美之物。

當一個人去欣賞印地安人的舞蹈時，他看到了什麼？留下什麼印象？我去看過許多次，每次都看得相當盡興。後來，我聽別人談起他們看到什麼，我發現從他們的觀點來說，我根本漏看每件重要的事。所以我再去看一次，努力看出別人認為「該看」的事。在這樣做時，我覺得很有教育意義，但卻一點也不開心。這番努力反倒害我在印地安人的舞蹈中，沒看到自己想看的東西。但是，當一個人看到自己想看的東西時，他究竟看到什麼？有些人已經發現重要東西。

如果一張畫，畫的不是畫家自己看到的這種東西，就必須對外在事物做出一種相當有趣的說明，必須是同類作品中的傑作。要畫蛇舞，真的是一項艱鉅的工作。我從沒看過蛇舞，但我當然可以依據我對其他印地安人舞蹈的了解，想像蛇舞是怎麼一回事。我知道我會看到一個廣闊的鄉間景色，無垠的天空、偌大的空間。在這偌大的空間裡有一個台地，普魏布勒族人和一小群觀眾，還有口中含著間。

響尾蛇的舞者。那裡發生了某件事，地表上有一個斑點。但是，我怎麼會看到那個斑點呢？這是把所有比例顛倒，把最小變成最大嗎？我認為那些小蛇對我而言就像龐然大物，讓我被它們扭動軀體的力量、時疾時緩的律動，以及偶發的攻擊和釋放毒液，這股不可抗拒的感受懾服。他們會主宰整個蒼穹與山野，一切景色形狀必須以它們為主角。這會是讓宇宙豐盈的蛇舞。

鄧肯的舞蹈也讓宇宙豐盈，她的舞蹈超乎尋常、無與倫比。

對我們而言，難就難在當我們從觀看物質事物中，發現物質事物以外的感受時，我們知道自己看到什麼和如何看到。要是我們可以知道自己看到什麼，又能畫出我們看到的景象，那該有多好！

───

聽到你提議要擺脫控制、爭取自由，讓我相當欣慰。除非你讓自己順著本性成長，否則再怎麼畫，其實是再怎麼生活都沒有什麼用。

忠於自己，會讓你過得很開心，但是那些想要指使你的人或許不太滿意（反正他們怎樣都不會滿意）你會讓他們大開眼界。無論如何，你的作品將在你的國家成為新聞。偉人向來寥寥無幾，只因為大多數人都對發號施令者唯命是從。

惠特曼在世時，作品不受世人寵愛，但他沒有放棄自己。幸好他這麼做了，如今世人才得以欣賞到大膽創新的自由詩體。

走自己的路當然不容易。由於教育使然，我們持續偏離自己該走的路，但這是一場有意義的奮戰，即使成功機會渺茫，卻還是讓人樂在其中。畢竟，目的不是創造藝術，而是活出自己。那些活出自己的人留下之物，就是真藝術。藝術是結果，是那些主宰自己生活的人留下的痕跡。藝術讓我們感興趣，因為我們從中看到藝術家在為生活奮鬥時，經歷的掙扎和獲取的成功。重要的問題是：「什麼是值得的？」大多數人都沒有拿這個問題認真問問自己，也沒有試著認真回答這個問題。

生命正被浪費。如今，人類這個大家庭沒有獲得應有的快樂，我們獲得的快樂不及一半，我們沒有創造美好事物，每個人沒有發揮潛能相互扶持，只因為我們被教導成偏離自身本性。因此，我們需要另一種教育形式。

世上最重大的革命就是創造機會均等、讓世界和平自由，這必須是一場心靈革命。新的意志必須出現，而且這種意志對每個人來說，是相當個人的事。讓每個人適性發展並發揮潛能。當我們更有智慧，就不會想要限制自己，而會擺脫自己的無知並放手一搏，看看自己如何發展。我們會懂得跟自己學習。引

導本性是一個好習慣。可惜的是，我們的教育已經偏離這個主題。

懂得學習並善用不同媒材的特性，就會有好事發生。舉例來說，這張粉彩畫全是灰色調，亮部沒有什麼色彩，這張油畫則是暗部太髒灰。所以，這張粉彩畫若能有較暗色調和表面質感統一，這張油畫要是能擺脫灰暗呈現美妙的明暗變化，那麼二張作品就能更有美感。畫的不夠暗是因為你願意讓它這樣；畫得不夠淺或不夠明亮，只因為你沒有決心要畫成那樣。在許多情況下，由於畫家沒有刻意改變，所以粉彩還是色彩過淡；因為顏料容易沉澱到下面，所以油畫還是容易灰髒。在這些情況下，畫家不積極主控，當然淪為受害者。

25

觀看時愈簡化，
表現就愈簡單明瞭

評論函
VII

整體意見：這是我看過你最棒的作品。整體看來，你強烈表達出自己對事物的觀點。你的個人觀點強烈到讓畫出的事物出乎預料，因此不可能符合一般「愛畫者」的制式期望。以「如何賞畫」為主題的諸多書籍，這些書的讀者並未學到如何欣賞你的畫，因此像你這樣的前衛畫家跟賞畫者溝通時就有苦頭吃。每個人的聰明才智不同，你沒有興趣以大家期望的方式，表現這些主題。你不理會世俗看法，對於那些別人期望你該做到最好之處，你反而忽略怠慢含糊帶過，堅持以興趣做好別人忽略的部分。

THE ART SPIRIT 266

馬奈、柯洛、米勒這些後世肯定的偉大畫家，當時都被畫評家說成離經叛道。他們沒有符合世人的期待，而是遵循自己的獨特想法，為自己闖出一條路。他們告訴世人，他們希望大家聽到什麼，而不是把大家已經知道和想再聽到的事情一說再說。

在你所有作品裡，不論從技法、解剖學或其他任何標準來看，眼睛都畫得相當出色，精彩表現出人類的敏銳感受。用言語來形容的話可說成「引人入勝」、「目眩神迷」。它們高深莫測，像在召喚我們。我眼前的這六個人物，用他們認真質疑的眼光似乎質問我，在紐約市這種喧囂的生活中，是否忘掉了生活的某些深刻感受。

你有習作可以協助你了解你對「人物神情」的這種感受。增加解剖學知識，對你有幫助。你從冷靜觀察生活可以學到許多東西。仔細檢視並牢記在心，了解五官和軀體特徵和位置。

想多了解眼睛、鼻子、嘴巴、頭骨和肌肉的構造，這方面的資訊來源多到不勝枚舉，直接審視研究生物本身即可。然後，你可以閱讀解剖學的書籍，參考生活照片和大師作品的複製畫，再來就是以真人為研究對象。

觀察人物就能理解肌肉的運作，有時肌肉運作明顯可見。手臂用力就不難看

出動用哪些肌肉。其他地方就很難看出肌肉，也很難看到動作。明白皮膚之下發生什麼事的人，就會了解表面出現的最輕微改變。這種人能從所有跡象中辨別熟輕熟重，知道事物的本質，不會錯失具有意義的最細微徵兆，也不會偶而被矇騙。

如果你真的了解人體，你就能畫出衣服底下最感官的動作。你會看到衣服底下的生命跡象，讓衣服紋路和縐褶成為活生生的東西。你掌握到必要本質，丟掉其餘部分。

不過，有幾千人花好幾年時間進行人體寫生，高分通過學院標準，僅管如此，他們卻不懂人體。

有幾千人畫人物臉部五官，但是孩童一眼就能看出他們畫的臉部結構有問題。這或許可以說明，為何許多肖像畫看起來都了無生氣。

你的用色傾向直接坦率，很健康。我知道為了發展出一種最具表現力的色彩，你只能繼續努力。

在你命名為《穀物》這張畫裡，你使用獨特罕見的手法表現天空，讓我欣羨不已。

《褐眼女孩與貓》這張畫，貓咪頭部的一些調子很俐落，閉眼表情也很出色。

女孩的藍色緞帶和馬尾都畫得很漂亮。不過，洋裝的「整體色調」還不夠。你有

表現出女孩很喜歡這件洋裝，但是基本色彩或塊面色彩還不夠。你在建立塊面前就先描繪變化，所以會有這個問題。頭髮部分就沒這個問題，畫得很棒，臉部也很棒，我很欣賞。這是一幅好畫，也是對人物的真誠表現。我相信這是一張既獨特又出色的畫像。

你畫背景時，別照著一般的薄塗習慣，除非你有很好的理由這麼做。別試著將太少的顏料，塗在太大的面積上。顏料寧可多，不可少，看起來才會覺得色彩飽滿。背景重畫再多次也不為過，每次畫中的頭部或身體需要背景跟著改變時，就把背景重畫一遍。許多畫作的背景看起來薄弱無力、不顯真實或效益不彰，原因就是畫家缺少把背景畫好的那股幹勁。以這種方式畫背景，讓背景不只在頭部上方也在頭部後方，呈現一種有深度的空間感。

回到《褐眼女孩與貓》那張畫，身體、手臂、腿部和椅子的比例，取得一種更美的關係，也更吸引目光佇足。但腿畫得太脆弱又太瘦。人物、椅子和背景的筆觸都一樣，顯得缺乏變化。每個地方都用同樣的筆觸，就會讓筆觸失去意義，也會讓人物、質感、透視和距離的各個部分都失去特色。

《男子》這張畫中，嚴峻、認真、出奇微妙的雙眼，在形狀上當然誇張些。再仔細一看，儘管形狀誇張，但你將人物如此個性化，表現得精彩絕倫。不過，男

子的雙手僵硬，骨瘦如柴，太不真實。椅子畫得很好，感覺能承載住這位男子的重量。

你還不精通媒材，還無法將媒材運用自如，但是你認真嚴格的想法很好，展現出你確實有當畫家的本領。你絕不會成為一位受歡迎的畫家，因為你太講究個人獨特表現。所以，你的任務會更艱鉅，你的支持者更少，但是受歡迎的畫家一定無法像你這樣，畫得如此開心。

除非必要，否則絕不改變線條方向。

除非必要，否則絕不改變形狀塊面。

除非必要，否則絕不改變色調或顏色。

如果你巧妙遵循這些指示，就能屬行節制，這是運用媒材表現所不可或缺的關鍵。

每項改變必須有意義，而且有強大的價值。你不可以拖泥帶水，你要好好掌控作品的觀看者。透過改變，你直接或間接引導觀看者知道你要表達什麼。如果你偏離主題落入細節，觀看者也會跟著偏離主題。如果你猶豫不確定，觀看者就

會不知所云。如果你拖泥帶水、張皇失措，不直接表明目的，觀看者就會掉頭離開，除非他自己跟你一樣樂於張皇失措。

由於我們使用的媒材相當有限，所以在使用上我們必須相當節制。

除非在結構上有必要做出改變，否則線條、形狀或色彩都無須改變。改變需有重大必要。你只能因為必須回應絕對必要的需求，才做出改變。

你已經保留力量，現在你必須積極有效地擴大這股力量。你要採取意義十足的新方向，藉此引導觀看者更深入了解你要表達的意涵。你採取了積極的步驟，迫使觀看者理解你的動機。

有些畫家因為主題緊張不安，有些畫家擅長直接切入主題，處理事物核心。

一棟房屋有許多窗戶，但光線照射在其中一個窗戶上，這個窗戶就能表現所有窗戶。這個窗戶發揮輔助劑和活化劑的作用，跟所有其他結構連結，是構成整體畫面的重要因素之一。

你會問：「什麼是必要？」、「如何厲行徹底節制？」

溪流貫穿山坡流下來，只要簡潔處理，無須過度刻畫就能發揮效果，讓人注視水流方向。或許就像以十分簡潔節制的手法展現溪流的生命力，透過直接的表現，以三言兩語、幾個姿勢或簡單圖畫，就能讓人類心靈顯露本身的奧祕。

「藝術」是藝術課程中的一門課，教授內容包括「裝飾」等諸多事項，也就是利用配角讓事物變「美」。

當藝術達到本身的境界，表面看起來就不會那麼破碎。**事物**會少很多，更少的文字、姿勢，不管什麼都精簡了。但是，每個文字、每個姿勢和每件事物卻更顯重要。

當我們獲得事物之間有相對價值的感受時，我們需要的東西就愈少。除非**必要**，否則我們不會輕易改變線條、形狀或色彩。當我們真正做出改變時，新的改變將會賦予整個畫面更豐富的意涵。

精心裝潢的房間可能不用畫太多東西，只要利用房間比例就能影響我們的感官，效果遠比細心刻畫更好。因此畫家絞盡腦汁，他知道自己為什麼如此痛苦，因為愈簡化就愈費心。畫得開心，是因為還沒領悟這個道理。當他更清楚**改變**的重要性，就不會那麼受傷，可以在自身本性的環境裡遊刃有餘。

我們要探索的不是一間空盪盪的房間或空虛的生命，而是要擺脫雜亂無章，讓空間或生命有機會變得豐富充實。

在一張臉上，一個充分發揮效力的特色，強過一千個細小形狀。細小形狀反倒減損本身的效力，恰如其分的特色才能彰顯效果。

人可分成二種，這二種人的人生方向截然不同，卻努力相信自己是同類，而讓彼此深感困惑。其中一種人或許可稱為離題者，他們在意太多枝微末節，生活表象充滿雜七雜八的點子。

另一群人傾向於簡化眼前一切，他們清楚主流趨勢，能回顧過往並放眼未來。這種人不只活在當下，還能鑒往知來。

你要願意大膽冒險，別畏首畏尾、瞻前顧後。年輕的精神應該是活力四射，不要死氣沉沉。年輕人有敏銳的觀點，要善用色彩為自己發聲。把你必須講的，把你看到的事情，通通表達出來。向世界展現你嶄新年輕的新事證。你的作品充滿年輕的精神，你是人類演化的進展。如果歲月讓你覺得無趣，那你餘生多的是時間可以死氣沉沉、思想遲鈍或選擇放棄。

要保持年輕、持續成長、不安於現狀，需要相當大的勇氣。

唯有努力，才可能獲得最美好精彩的人生。唯有犧牲許多被高估的尋常事物，我們才可能自由快樂、收穫滿滿。

我在普拉多美術館的階梯上，遇見一位知名法國畫家，他跟我一樣去那裡研

究西班牙大師的作品。我是一九○○年遇見他的，當時哥雅的畫展盛大開幕。那位畫家說：「你看了哥雅的作品嗎？真是了不起的天才！他不會畫，實在太可惜了！」殊不知，哥雅畫得夠棒，才讓這個人認為他是天才。

馬奈沒有做人們預期的事。他是一位先驅，他遵循個人獨特想法，告訴世人他想讓他們知道什麼，而不是把世人已經知道又認為想再聽到的陳腔濫調再拿出來講。他的做法當然惹惱眾人。

我們擁有偉大的時代。我們經歷種種時代，我們發奮圖強，開始往健康和幸福邁進，向希望哲理前行。接著，個人獨特念頭的特徵就出現了。

技法成為一項工具，而非目的。我們有興趣也有必須完成的表現，我們以一種無比的幽默欣賞一切事物，其中還有一種跟自然的交流。我們跟花園裡的花朵之間發生了某些事，一種興高采烈的溝通，我們了解草地的律動，那種經過一整天洗禮所出現的迷人景象，彷彿在傳唱一首歌。跟自然的交流，這種狀態值得進

入，也值得入畫。

衣服的自然垂皺中，有過去、現在與未來，無須刻意編排。

穿著舊時長袍的模特兒經常納悶，為什麼我要她們從房間的另一頭，走到我要她們擺好姿勢的定點。她們一直走，直到我開口說話，然後她們停下腳步轉身看著我，好像要聽聽我會說什麼。這件事未必總是順利進行，但最後我總會抓到我要的感覺，衣服的垂皺會表現出動態，我會看到先前的動作，以及接下來可能出現的動作。因此，整件衣服的垂皺中存在過去、現在與未來，也呈現出整體與韻律。

連貫性。在畫腿時，要將腿畫得**靠近身體**，近到讓腿看起來跟身體無法分開。但是你畫的這條腿，並沒有讓我覺得腿跟身體接在一起。那條腿必須跟整個身體結合。

你可以學習製作模特兒的身形圖，但是除非你**打算**做得更多，否則身形圖只

是一張參考圖。

雖然製作身形圖很困難，但在某些情況下很有用。不過，我們要做的事情更重要，更加困難也更趣味盎然。

然而，我只是說一張簡單的身形圖可能作為畫作底稿參考。但是，繪製身形圖和繪畫創作不該混為一談。

我們可以選擇要活在過去或活在未來，現在其實只是稍縱即逝的剎那。未來是還沒發生的事實，而過去只是我們追求未來的失敗史。

表面上，人們似乎忽略美的存在，但人們內心還是喜愛美並渴望美。許多人一輩子也不知道自己何時喜歡過或喜歡過什麼。

把作品立起來，設法把你看到的每樣東西簡化到極致。也就是說，只留下對

你最重要的東西。

觀看時愈簡化，你的表現就愈簡單明瞭。人們總是看太多雜七雜八的東西。

景色必須先對畫家產生許多意義，畫家才可能以任何值得做的方式將景色入畫。

觀看景色比畫出景色更難，這一點千真萬確。許多聰明人任何東西都會畫，但卻缺乏觀看的能力，畫不出值得一看的作品。

用於表現無趣構想的技法，也會帶有構想本身的特質，不論技巧多麼純熟還是無趣。上好構想的技法，同樣源自構想本身，也帶有原構想的上好特質。觀看，不像我們想得那樣容易。

26

不管怎樣，別成為「方法」的奴隸

評論函
VIII

關於你的創作「方法」，建議你可以嘗試不同做法。以五乘以九英吋大小的紙張畫寫生習作，試著藉此改變一下。

我給你的建議是，大膽冒險，勇敢面對其他難題，當一位真正的學生。

真正的學生不循規蹈矩，會找自己麻煩，懂得借鏡他人，勇於探索未知。

學校裡幾乎沒有什麼**真正的學生**，因為這種人相當罕見。然而，唯有膽敢放手一搏的學生，才能真正活出精彩的人生。

但請記住我說的話，你甚至可以照著原本的做法，同時嘗試新做法，一樣能

有好結果。總之，就是看你能從中獲得什麼。

務必確定，方向確實是由你自己決定，這件事本身就相當出乎意料。換句話說，很少人知道自己要什麼，很少人知道自己想什麼。許多人就算思考了，也不知道自己要什麼；而許多人以為自己在思考，其實根本不是那麼一回事。

自我教育不是一件容易的事。

人們要嘛搞懂自己要什麼，然後追求自己所要的，不然就是讓別人告訴他們，他們要什麼，並由他人鞭策自己去追求那些東西。

我無法告訴你，你要做什麼，也不能幫你制定任何計畫去追求你要做的事。你必須讓我刮目相看，我沒興趣看到你變成凡夫俗子，跟我講那些我早已知道的事。事實掌握在你自己手中。你要盡可能地了解自己，探究自己。經過一段時日，你就會得到一些答案。這些答案會讓你震驚，也會讓你感興趣。或許你會徹底領悟，開始著手為自己做事，當你可以開始為自己服務，一切就再美好不過。

畢竟，你的創作「方法」一點也不重要。何必被任何方法綁住呢？你或許認為要是擺脫慣用方法，你無法做得跟以前那樣好。但是，有什麼關係呢？慢慢來，以後可能做得更好啊。不管怎樣，別成為「方法」的奴隸，別成為五乘以九

英吋大小紙張的奴隸。不要因為他人的意見，讓你放棄自己想嘗試的做法。問問自己。

沒有哪一所學校完全符合你的需求，也沒有什麼建議是針對你的狀況提出的。建議比比皆是。每所學校不論是否出於自願，都在等著為你所用。

我不知道這樣回答你的問題，是否能讓你滿意，但這是我能給你的最實用忠告。不要因為事情不合你意、情況不如預期就阻撓你，不管怎樣都要繼續奮鬥。

一切事物就靠那些無畏困境、堅持到底的人才得以完成。

27

努力跟自己作伴

評論函 IX

你的二件作品都展現出一種孤寂感，這種主題不容易表現，但我相信如果你堅持到底，成果應該會更好。

你當然不能期望每天出門都能畫出傑作，也無法指望每件作品至少有之前作品的水準。

我回到紐約後就畫了許多作品，但是因為還沒畫出什麼超出平常水準的作品，也沒有出現什麼我想挑選和一再展出的作品，所以讓我很氣餒。我去年夏天有一些作品就好多了。

但是，你自己必須好好思考這問題，努力跟自己作伴，思考和執行最重要。

在都市裡，在畫室裡，我們通常沒有時間好好思考問題。大多數事情都是大略瀏覽過去，人們經常以為自己正在做許多事，其實他們只是被許多事情搞得分身乏術。

在那種情況下，任何有趣的事物都將會成為你的構想，任何完成的事情就成為你的作品。但是，人就是人，除了工作，還有生活。你即將去波士頓好友家住上幾天，希望你玩得開心！

有一天我跟L一起離開學校，那天下午我們談到在死氣沉沉的荷蘭哈勒姆，當時我們多麼自由地創作與思考，可以盡情擺脫和逃避俗事，但是在這裡，我們根本沒有時間做好個人創作。麻煩、朋友、生意、遠行、許多大小事情纏身，沒有足夠時間思考什麼構想。

去年夏天就很棒，回想起來，我們當時在一個僻靜場所創作，有一堆小朋友，有你的陪伴，還有景色讓你入畫，偶而搭機到阿姆斯特丹散散心。在漫長暑假待在哈勒姆安靜創作後，就到巴黎找一些樂子。

我認為你可以偶而放縱自己，讓寂靜的創作生活有點變化。不過，那是你面臨的現況，要怎麼做就由你自己決定。

你去那裡尋找自己，你想成為藝術家，真正的藝術家，這件事幾乎每個人都失敗了。很少人有勇氣或膽識以各種方法獨自經歷如此艱辛的過程。

我不認為**冷酷無情**能成就藝術。對於那些不渴求陪伴和認同的人，我為他們感到遺憾。人類必須有同伴並尋求認同，當你撐不下去時，你必須查明究竟，填飽肚子，然後再回去工作。

如果你撐過這個冬天，你會變得堅強，也會更認識自己。

我知道那是很辛苦的事。那裡的天寒地凍讓我發抖。或許坐在這裡寫這封信要輕鬆得多，一旁還有蒸汽散熱器溫暖整個房間。但我知道隻身一人在天寒地凍之處是什麼感受。在我年紀比你小一點時，就曾在那麼冷的地方住過，而且當時我還經常待在戶外。從那時候起，我就知道一個人待在寒冷地區是怎麼一回事。

有時候我不顧一切那樣做，因為我相信自己相信的事，也信守自己的信念。

你要加油。想想看，這個國家有許多人都在天寒地凍裡工作，或是在高溫惡劣環境中拼搏，為的只是掙一口飯吃。你是為了你的名聲工作，你的酬勞足夠維持你這輩子的生活。

我很欽佩你這樣做，也很希望看到人們做這種事。當我看到你最後能成功時，我一定會開心地大叫。

我當然不認為你選的創作地點會比其他地方好。如果你認為氣候較溫暖或人口較多之處會比較好，那就別把固執當成美德。

重點是，為了創作，就要保持身心健康，一個人獨處足以專心創作。我認為你會喜歡那裡。但我要提醒你，你才剛到那裡不久，還沒適應那裡的天氣。你不能讓自己從舒適的生活，突然進入那種艱苦的生活狀況。之後，好戲就要上場了，準備好迎接奇蹟。當構想源源不絕地出現，你就像繪畫狂那樣拼命畫吧。

我寫這麼多，因為我欽佩你的態度。我想要開心吶喊，因為有人已經勇於對抗主流。

就像我先前講的，我們無法期待總能擁抱成功。但是藉由為成功奮戰，相信經過一整季的創作，一定有一些作品展現出個人簡樸健康的生活觀。如果你這個冬天畫上二、三百件作品，真正出色又傳達你個人感受、所處時代和地點的作品，應該會不下十幾件。到時候，你會為自己感到開心。

V

大師，始於自我學習

28

藝術欣賞
是很個人的事

關於獎金與獎章的一封信

在藝術方面，提供獎金和獎章的不利影響，大到應該停止這種做法的程度。

你可以提供獎金給跳遠好手，因為你有辦法測量誰跳得遠。

但是目前為止，還沒有設計出衡量藝術作品價值的方法。歷史證明，藝術評審通常都錯了。不管任何時代、在任何國家，最優秀藝術家的作品沒有被藝術評審拒絕的例子寥寥無幾。如果只能舉一個例子說明，我會以法國為例。當今法國藝壇前輩，或是那些已經不在人世卻成為法國榮耀的藝術家們，都沒有拿過獎金或獎章。

其實，他們的作品連入選都沒有，何來得獎。

不是評審居心叵測，就算他們立意良善，結果也不會改變，因為藝術是無法衡量的。

獎勵制度之所以存在，完全是商業考量。

我建議你用錢買畫，讓這行動表現出你對畫作藝術家的肯定，你自己挑選要買的畫，過程中會犯錯，就從自己的錯誤中學習。你把自己買的作品掛起來，這些永久收藏就象徵你的判斷力。

每個社群都該有自己的意願並有勇氣這樣做，應該發展自己的判斷力，並願意冒險，不怕犯錯。

藝術界有些收藏家不太做功課，或根本不做功課。他們不自己挑選畫作，而是花錢請別人犯錯。代購者可樂得輕鬆，自己不用出錢，還能利用時間邊做邊學。

或許透過我所說的你會明白，我比較有興趣的是社群的藝術發展，而不是給予藝術家什麼頭銜稱號。

我建議的這種實際參與，對藝術家最有幫助。

我希望每個社群都有自己的意願，表現自己的獨特判斷，願意犯錯和自行探索，挑選自己喜歡的畫作，將畫作掛起來欣賞，不喜歡時就拿下來，換上後來喜

歡的作品。

參觀這種社區一定很有趣，可能很震驚或欣喜，會讓我們振作起來，也讓大家對畫作重新評估。

在那種地方有一些東西，是其他任何地方無法找到的。不管我們喜不喜歡那裡，那種地方都會對我們產生影響，而且是有利的影響。

藝術家必須教育自己，而不要被外界教育；藝術家將事物套用在自己身上前，必須先做測試。藝術家的人生是對事物及個人對事物反應的一場漫長探索。如果藝術家讓我們感興趣，那是因為他做出非常個人的詮釋。如果某個社群對外來者或擁有某種存在物、某種美好時光感興趣，一定也是同樣的道理。

當社群重新開始重視藝術，就接受一項重大工作。這工作不是對外，而是對內，而且可能是最令人愉悅也受惠最多。

你能給予藝術家的最大榮耀，就是購買他的作品，並將他的作品掛在你的畫廊裡。

所有值得去做的藝術，都是熱情人生的記錄。每位藝術家的作品是自己嘔心

瀝血、搜尋發現的一種記錄，是藝術家自己精心挑選最適合表現個人想法的詮釋方式。唯有透過細心探究，才能理解作品的重要性。借重專業判斷，希望在作品中看到自己期望看到的東西，這樣做無法理解作品的重要性。即便是最頂尖畫評家的意見也幫不上忙，因為藝術欣賞是很個人的事，每個人的品味都不一樣。欣賞一幅畫是根據畫作這個有機體進行的一種創意行為，不是附和藝術家的看法。欣賞這種創意行為是藝術欣賞的最高原則，而激發觀看者的創意，就是藝術欣賞的基本價值。

藝術的一切有趣發展起初都讓大眾感到困惑，在眾人必須徹底斟酌才能搞懂的那段期間，鑑賞力最好的那群人必須暫緩做出意見。

我重視藝術新發展對我個人產生的影響，我相信持續重新評價藝術是有必要的。

欣賞一件藝術品並從中受益良多，不表示從中找到自己期望看到的東西，也不表示要完全或部分接受、附和那項藝術品。每件作品是個人的觀點，是一種外在體驗，對我們自己的解釋有幫助。以往累積的智慧和所犯的錯誤就是我們的依據，現在掛在牆上的畫是先前完成的，已經成為往事，是我們留給後世的一部分。

我相當尊敬那些為構想奮戰、勇敢開闢新方向的鬥士。他們的作品記錄了個

人的努力與發現，是值得觀賞與珍視之物。這就是我對認真生活者的作品所抱持的看法，不管他們是哪個年代的藝術家。

我對於任何畫派或運動都沒有興趣，也不喜歡把藝術當藝術。我有興趣的是生活。我們可以對人們做的最大要求是，希望人們成為自己命運的主人，那麼我們就會對他們感到相當滿意，並給予應有的尊重和地位。

我主張每個人可以自由提出言論和傾聽他人意見。我對於**開放論壇**很感興趣，也就是開放給每個人提出個人意見，並讓每個人來傾聽事證、無須入場券，也不會受到評審或評論家的意見影響。

——

如果你想成為歷史畫家，就讓你所處的時代，你自己能知道的一切，以及你個人的經歷的風俗習慣，成為你畫的歷史。

約翰·李奇（John Leech）是英國知名政治漫畫雜誌《笨拙》（Punch）的專欄畫家。當時沒人有興趣翻閱皇家學院（Royal Academy）的畫冊，但是李奇為《笨拙》雜誌所畫的作品，至今仍讓人們津津樂道。李奇以「諷刺漫畫」畫家著稱，但他的畫作深入生活，而他選擇的表現透露出本身高尚的情操。他是英國最

偉大的藝術家之一，由於他相當關切生活，也發現生活如此有趣，因此他的作品具有相當重要的歷史價值。

林布蘭並未脫離自己的生活領域創作個人宗教畫，他將構想應用到自己的生活題材上。那是他的作品至今仍讓世人興致不減的原因之一。

如果你必須畫一張《好心的撒馬利亞人》（Good Samaritan）這種畫，別用以往的形式畫這個聖經故事，而要讓你的主題再現好心撒馬利亞人的精神，把主題在你自身環境中呈現給你的感受表達出來。這些重要時刻不會只發生一次，而是會持續發生。

或許你們當中有些人會想起，看過美國畫家約翰·史隆（John Sloan）畫的一張畫。他畫了紐約二十四街那一帶房屋的後院，男孩們在屋頂上瞪大眼睛看著鴿子翱翔天際。這是記錄那些房屋住戶生活的人類文件。你從畫中感受到窗戶、房屋結構的微妙變化和歲月的痕跡。其實，那一帶的生活全都從畫中房屋的線條、黃紅相間的屋舍和溫暖的陽光表現出來。陽光表現出一種眷顧感，那一帶的房屋都籠罩在陽光照射的暖意中。那張畫會流傳後世，讓世人感受到藝術家當時發生、看到和理解的生活方式。

有時候，我欣賞一張中國古代畫作中的人物時，覺得自己跟那些古人十分親

近。在其他類型的記錄中，我卻覺得他們跟我相隔久遠毫無關係。但是，藝術家不是物質主義者，所以能看出表象以外的意涵。藝術家刻意或不自覺地在作品中記錄一種感受力，作品跨越時空將我們結合在一起。

美國畫家威廉‧格拉肯斯（William Glackens）畫了一些素描傑作，主題是華盛頓廣場的孩童們，以及紐約東區人口激增的生活景況。這些優秀的藝術作品，仍然是記錄人類生活的文件。就連這些作品的複製品和印有這些作品的雜誌內頁，現在都被藝術家們當成珍寶收藏。這些藝術家真的懂藝術，他們以擁有這些收藏為傲，並讓朋友欣賞他們的收藏。

從古自今，一直有藝術家發現自己周遭簡樸生活多麼神奇美好，這項啟發讓他們領悟出以形狀和色彩創造多變組合的方式，也就是我們知道的藝術。

天賦不是少數人才有，而是人人都有，只是程度不同。當個人得以適性發展，充分發揮所長，天賦就會自然展現出來。設法預想個人的天賦程度或特質，這樣做是錯誤的，因為這種預想就是一種設限。

個人發展的結果無法預知，這些結果也無法事先預估，因為個人發展尚未發生。

在有動機前，先研究技法，是徒勞無功。與其練就一堆技巧花招，不如持續尋求落實既有動機的特殊做法，研究開發你認為立即需要的技法，利用這些做法和技法的協助，表達讓你感動到想要表現的構想和情感。如此培養自己的創意能力，才是明智之舉。這樣一來，你不僅培養自己觀察表現手法的能力，也會得到力量依據目的安排方法。透過這種學習，你對技法的通曉程度不會比研究所有技法來得差。你會養成一種習慣並獲得一種能力，懂得如何挑選及建立關聯性。你會成為方法大師和安排者，也會理解方法的重要性，而不僅僅是方法的**收集者**。

我認識許多人他們博覽群書，受過良好的教育，他們什麼都知道，卻不懂得透過有系統的做法，了解事物的核心特質或可能性。這種人看起來好像很懂得學習，卻沒有自己的獨特見解，因為他們本身的天賦還擱置不用。

要成為藝術家就要建構，個人在建構任何形式的作品中展現的天賦程度，就顯現出他是那種程度的藝術家。

因此，**藝術家**的生活是令人嚮往的，而且每個人都可能擁有那種生活。

29

思想的個體性和表現
的個體性都受到鼓勵

藝術學校應該感興趣的工作很多，為了讓美國個人藝術蓬勃發展，就要激勵學生更深入研究生活和藝術的目的，真正理解**結構**、**比例**、**素描**，促進學生的身心活動，培養道德勇氣，創造適合個人所欲表達構想的表現。因此，學生要研究適合表現個人構想的特殊技法，而不是研究各種技法卻派不上用場。讓學生了解**構想**的重要性，構想必須有意義、有價值、值得以永久性的媒材加以表現。所以，學校要重視個體性的發展，讓學生尋求適合自己的方法徹底表現本身的構想。

同時，學校要敦促學生培養藝術家的心智、哲學、同理心、勇氣與發明。讓

學生認清本身工作的重要性跟我們所處的世界息息相關，並將本身的技法當成表達這個人生活哲理和對主題做何看法的一種媒介。在選擇創作主題時，必須挑選有重要性且值得觀察與理解的主題進行探討。讓學生打好素描底子，講究結構和基本功，能夠發揮創意，想法具體明確並根據所表現構想的特殊需求來修改做法。

這種素描唯有制定具體明確目的，徹底了解本身所表達意涵有多麼重要，也清楚自己必須提供哪些事證的人，才有辦法完成。

藝術學校是讓思想的個體性和表現的個體性都受到鼓勵的那種學校。這種學校和制度讓本身為學生所用，讓學生藉此提升個人實力，日後成為對世界有激勵人心作用的一股力量。學生會**使用**學校及其設施和教育，知道學校和老師們都支持他，關心他，觀察他並鼓勵他；準備好要教導他並跟他學習，渴望他提出自己的看法，也肯定他的獨特性或新力量，讓他好好善用學校及老師的知識與經驗。

學校只要求學生盡全力在身心方面努力認真找出自己的價值，發現自己最真切的想法，並找出一種最簡單直接也最適合自己創新記錄的方法。讓學生盡己所能成為最深思熟慮的思考者、最寬容的鑑賞者、最思想敏銳且善良坦率的創作者。因為這樣做，學生就能成為善用本身現有才能的大師，而他目前能掌控一切，就是

他未來能掌控一切的唯一可靠證據。同時，學生也能在思想和行為上，表現出個人尊嚴與價值、正直與勇氣，並證明自己目前是一位名副其實的學生。

30

欲成就大師者，以善用本身所有為先

學習之道

學校不是讓學生符合刻板規矩條例的地方，而是讓個性、觀點和原創性受到鼓勵之處，並讓追求特定表現的創意天賦獲得激發。

真正學習技法不是知道一大堆術語，其實那剛好是要盡量避免的事，你反而要依據構想，發明專屬的說法。要做到這樣，就必須先有構想，然後發揮創意機智，創造出具體明確的說法。這樣一來就把**構想**置於技法之前，成為技法的起因，跟學院派的看法正好相反。

講到這裡，我聯想到「苦學」和「基本原理」這些事。講起苦差事啊，在我

全心全意利用一己之長做事前，我在藝術學院研讀三年，借助幾個像鉛錘線和量棒的判斷工具，協助我進行機械化的訓練，強化眼部觀察和手部穩定度。

我在這裡和在巴黎的求學經驗，讓我很清楚「苦學」和學習「基本原理」是怎麼一回事。在那段期間，我的表現很獨特，因為我迫切想要學習，我日日夜夜都認真工作。

我從個人經驗得知，以「不動腦的苦工」來形容，可能比「苦學」更為貼切，「徒勞無功」一樣可以描述這種工作。

現在，世界各地的藝術學子們順從地坐在自己的作品前，模仿時下流行畫派的外在表象，照著模特兒的線條和色調去畫，沒有想法也毫無理解。他們對模特兒缺乏敬意也沒有熱忱，把感性欣賞、掌握重要性、表現自己對主題特殊事證這些事一再拖延，只是一昧地「做苦工！」或許這樣形容還不太糟。就像一個重擔似的！學習技法！什麼技法？為了表現什麼？學習結構？什麼結構？多麼自欺欺人啊！

那些順從的學生持續地做苦工，擔心運用本身智慧會犯錯，他們相信經過好幾年這麼大量地模仿色調與線條，在拿到畢業證書時就能具備想像力，有能力說出世人想聽的事，並以此獲利得到樂趣，也懂得妥善管理媒材。

殊不知，欲成就大師者，以善用本身所有為先，能在任何時刻善用本身所有者，就能在當下使出渾身本領，發揮一己之長。這種人從自己的經驗學到的東西，最根本最有助益也最切入核心。他的機智得到善用，也養成一種動腦思考的習慣。

他走上正確的學習之路。他努力「苦學」，把大腦跟身體都發揮到極限。但他的「苦學」一點也不沉悶無趣，因為他在琢磨某樣東西，他在學習基本原理，因為他有需要。而他運用智慧學習，在發現基本原理時，就有辦法辨識出來。

至於朱利安學院及其分支學院理解的那種緩慢沉悶的「苦學」和「基本原理」的研究，實在太輕鬆了。這種「苦學」無法讓人發現自己，為自己的個人表現發明特殊語言。

我支持持續完整的學習素描與結構，以及取得紮實的基礎。但是，我有興趣的素描，是那種畫之有物、結構有形的素描，而且作品所表現的構想至少是值得費心完成的。

我發現大自然就像一首美妙動聽的浪漫曲。大自然展現的浪漫或樂趣，是任

何人為精心策劃都無法超越的。

一切就取決於**藝術家對主題的態度**。這一點再重要不過。藝術家對主題的態度，決定畫作的實際特質、重要性，以及所需技法的本質與特性。

如果你的態度隨便，如果你沒有認清可能性，你就不會發現它們。大自然不會跟這種人透露什麼。

事實上，最平凡的模特兒其實是生命最迷人神祕的體現，值得任何懂得欣賞和表現的人，發揮最大的本領畫出來。

維拉斯奎茲的肖像畫如此獨樹一格，正因為他看待模特兒的態度與眾不同。他畫的人物都察覺到他們眼前這位男士不但有人情味也敬重他們。他們知道維拉斯奎茲可以洞悉人心，能以無限的同理心體察現實。他們樂意當維拉斯奎茲的模特兒，在維拉斯奎茲誠心的注視下，他們坦誠以對，毫不誇張或否定自己身而為人的所有尊嚴。

因此，國王在他筆下變成有同理心、憐憫心和懂得尊重他人的凡人。在那間畫室，國王跟維拉斯奎茲相見，在維拉斯奎茲畫的那張肖像畫裡，我們看到訴說一場非比尋常接觸的眼神與姿態。國王知道在維拉斯奎茲面前，他可

以安心地流露真性情，他表現出自己是一個男人，不好不壞也不偉大，他知道誇張無用，他表現出悲傷、某種與生俱來的尊貴、渴望得到人們的同理心與敬重，而維拉斯奎茲則以關愛和毫無畏懼的態度予以回應。

維拉斯奎茲幫西班牙國王菲利普四世（Philip IV）畫了許多肖像畫，國王肯花那麼多時間這樣做，或許因為對他而言，這種接觸是他最自在也最真情流露的重要時刻。

環境中有某種東西影響所有人，讓人們度過一段相當充實的時光，或是情況正好相反，讓人們封閉自己。

在一股難以抗拒的衝動下，有個人在森林裡徘徊一整天。他不清楚為什麼那股衝動破除他原本的習慣，他很納悶是什麼原因，但他隱約感覺得到有某種自由的意圖。他衝進森林裡崎嶇不平的地帶，爬上爬下並瘋狂奔跑。他扯破衣服，反正衣服不重要。他用盡滿腔的熱情和精力，時光飛馳如夢般消逝。此刻他的腦子裡思緒奔馳，跟他的行動同時並進。他對於原本生活的態度已經徹底改觀。原先難以理解的事情一一釐清。他用新的價值觀來看待人們，以往痛苦的感受已然消失。他已經擺脫一切不重要的怨恨、嫉妒或恐懼。某件事情發生了。森林的靈魂讓他深深著迷，他融入森林的律動，也跳脫往常生活的層面。這一天，他認清了

一切。

幾天後，他在辦公室裡左思右想，就是想不起那天是怎麼度過的。森林裡的那種狂喜究竟意謂著什麼，但他記得當時看清楚自己的生活，也從不同的角度去看待生活，以一種讓許多事情都簡化的方式檢視。

侏儒擔任維拉斯奎茲的模特兒時，他們不再是宮廷裡的笑柄。在維拉斯奎茲為他們畫的肖像畫裡，我們看到一種智慧和感傷的神情，也看到維持生命平衡的一股勇氣。維拉斯奎茲知道他們是有感情、有理智、有奇怪經歷的同胞，他知道他們能夠表達感受。即使是精神失常的人，還是會流露出一些人的感情，探索自己困惑的心靈。這些都是讓畫作觸動人心的要素。

當別人看到一位浮誇自負的國王、滑稽可笑的小丑、奇形怪狀的軀體而發笑時，維拉斯奎茲卻觀察入微，深入生命與愛，讓模特兒們同樣以善意回報。

畫孩童時，你不能擺出對他們施恩的態度。不管是誰，如果沒有以謙遜、驚奇、滿心崇敬的態度接近孩童，就會對眼前孩童做出錯誤判斷，也會失去獲得神奇回應的大好機會。孩童比成人更偉大。成人有更多經驗，但只有極少數成人還保有學會跟生活妥協以前的那種偉大。所以，我向來更尊重孩童。在孩童臉上，我看到他們輕鬆篤定地表現出一種智慧和仁慈的表情，我知道那是整個人類的感

受。孩童日漸長大成人，就跟我們大多數人一樣，忙於處理枝微末節的工作，偶而隱約想起自己失去的那種能力。極少數人依然保持那種單純的態度，雖然經歷生活的磨鍊，還是能以孩童般純真的表情注視畫家，以個人的經驗展現出人類的智慧。不過，這種人相當罕見，但是所有孩童卻都具備這種潛質。除非我們的態度也具有同樣特質，否則我們無法觀察出這些美好事物。

對於沉悶的觀看者來說，天空是無趣的東西，但是對於像英國畫家康斯塔伯（John Constable）這種人來說，天空是神奇美好之物。對於還不懂得觀看的人來說，靜物了無生趣；但對塞尚這種人來說，靜物的各個部分都充滿生命，讓他們感受到彼此的存在並產生互動。

大自然的一切都具有回應的能力。一直以來，我們都知道這件事。我們認為事物是死板或了無生趣，這是一般人的想法。

我不苛求你要以科學觀點或其他觀點接受我的看法，我的動機很簡單，我只是要做出強烈建議，讓學校裡的學生或畫室裡的畫家牢記在心，他們必須極度敏銳，培養樂於接受的態度，疏忽隨便不是藝術家的特質。藝術家不能被成見矇蔽，必須讓自己在觀看時保持開放的態度，因為他絕不會比眼前的事物更偉大。他眼前是大自然或其他任何事物，而大自然裡容納了所有奧祕。

31

唯有自我教育才能
產生自我表現

亨萊之評論與授課筆記[1]

藝術，是每個人給予這世界的證據。那些一想要給予並樂於給予的人，就會發現給予的樂趣。而樂於給予者，都是強者。

隨時隨地尋找你喜歡的事物，別怕這樣做太誇張。我們想要的不外乎是單純的觀看與享受。讓所有人都試著說說自己喜歡的事吧。

藝術家在畫肖像畫時，把自己對模特兒的不滿畫進作品裡，這樣做實在太可怕了。

要是我們可以學會一邊作畫一邊觀察，就像我們一邊享受事物那樣就好。讓你的感受能力變遲鈍，並沒有什麼好處。

THE ART SPIRIT 304

學會欣賞。

我們需要的是，多加感受生活裡的神奇事物，精簡作畫所需的例行工作。

你的畫是你與大自然交會的印記，是你超越眼前美麗色彩所觀察到的感受。

別停下來畫畫題材，而要努力產生那種超越題材表象的興致。我們並不享受或欣賞生活中的題材，因為我們痛恨自己是小氣鬼或**只是**生意人。既然這樣，我們為什麼要畫得像小氣鬼呢？我們反而應該觀察題材以外的感受，用這種精神來創作。

當我們檢視任何事物時，我們觀察所畫對象以外的感受。我們應該用這種心靈見解來作畫。因此，衡量一張畫，就是衡量藝術家的構想。藝術作品的價值就取決於，觀看者能從作品得到什麼聯想。

一個符號就能讓我們看到無窮盡的事物。在很大程度上，繪畫其實是一堆符號的組合。對大師來說，模特兒身上的許多形狀當中，要用到的形狀相當少。

藝術就是革命，因為有時作品感受消失了，必須為了找回感受而奮鬥。

只要肯表現自己，就算只表達一點點，這種人也絕對不會變成老古板。

坦率表現自己，就是唯一名副其實的現代運動。

1　由亨萊的畫家學生瑪潔莉‧萊爾森（Magery Ryerson）彙整。

藝術家應該有強大的意志，應該全神貫注於一個構想，陶醉在他所要表現事物的構想中。如果他的意志不強，就會看到各式各樣不重要的東西。一張畫應該是畫家意志的表現。

我們對於重要事物都沒有什麼構想和看法，卻對枝微末節有很棒的見解。這就是戰爭會發生的原因。這種邪惡滋長，其實可以預先知道。人們大都沒有好好檢視生活，主要是因為教育讓我們被細節淹沒。我們不清楚究竟原因何在。如果你可以察覺表象以外的意涵，那麼即使是膚淺的事物，也有其重要性。繪畫就是這樣。如果你能看出事物適得其所，那你就能以少寓多。

不管追求什麼，追求本身就帶給人們喜悅。

生活就是發現自己，這是一種心靈發展。

▊ 素描

素描應該是對模特兒做出的意見。別把素描跟身形圖混為一談。

線條是結果，別因為想畫線條而畫線條。

你的素描應該是你心靈見解的表現。

你要畫的不只是線條，而是有感而發的線條。

你的素描應該是有強烈意圖的素描。

對你而言，每個線條應該如同整個宇宙。

每個線條應該有相當的分量。

線條表現出**你的**得意、恐懼與希望。

線條從線條衍生出來，並再衍生出去。

素描不是照著模特兒身上的線條刻畫，而是畫出你對眼前景物的感受。

寫實不是由模仿取得，而是由對大自然產生感受取得。

你的素描有畫出你對模特兒的第一印象嗎？

讓素描有流動性，產生一種時停時走的效果。

你的素描應該是透過人體形狀展現人類精神的那種素描。

除非你在作畫時對主題有所感，否則你絕對畫不出事物的感受。

尋找簡單的結構力，譬如吊橋的線條。

找出幾個主要線條，看看這些線條召喚出什麼線條。

有些線條彷彿自己想在畫布上遊走似的。

素描畫壞了，先留著。好好研究，找出畫壞的原因。

努力讓線條有連貫性。透過累積取得力量。

破壞塊面，需有動機；讓線條停在適當位置，需有效用。持續思考線條與形狀的韻律。色彩應有韻律的效果。

仰賴大線條來表現你的構想。

線條要忽隱忽現。

找出頭部的大形狀。所有小突起只是這個大形狀掌控下的變化。這樣才是有結構的素描。

接受跟給予同樣難以達成，也同樣需要創意。因此，讓你的畫簡單一點，協助觀看者了解你要表達什麼。直線和清楚的角度就具有這種明確特性。如果你使用它們，觀看者就知道自己何時被引導到一個新方向，而抖動的線條讓人摸不著頭緒。令人驚訝的是，一個線條當中竟然蘊含那麼多的變化，而如此千變萬化並不會破壞線條的效果。練習手部穩定度，才能畫出流暢的線條。另外，如果你把所有特徵畫得一樣重要，結果只是單調無變化。你應該做的是，引導觀看者切入核心。

每個頭部總會有一條簡單的主導線。學會喜歡這種簡單卻重要的特色。

如果繪畫是描繪事物，那就是素描。當你開始畫圖時，你不會停止素描，因為繪畫**就是**素描。

人體寫生應該是了解人體。模特兒不在場時，就練習靠記憶作畫。同時，你還要練習以跟課堂上相對或不同的角度畫一遍。

如果你在作畫時想到在學校畫的一張素描，那麼你現在畫的那張素描就會畫得跟那張一樣。

原創性可能被遏止，但不會被消滅或奪走。

讓你自己自由做自己。

數學家有二種：一種墨守成規，一種創意獨具。

———

如果你一開始不依據某種暗示去表現，最後你要傳達的訊息就會變得無趣。

現在就做自己，別等到明天再說。凡是能善用本身現有資源者，未來也能善用個人既有資源。事實上，我們知道的許多事從未變成我們的一部分，因為我們沒有把它們融會貫通。打算當大師的藝術家，一開始就要是一位大師。大師是懂得善用自己現有資源的那種人。

別展示方法，而要展現你從運用方法獲得的結果。所有出色表現中，都找得到幾何學的蹤影。

在一幅畫中，有二種規律並肩合作，那就是動態與靜態。

事物跟你之間存在著有趣的距離，如同整個畫面中的事物，彼此之間也存在著有趣的距離。

尋找呼應，有時同樣的形狀或方向，就能在畫面上製造呼應的效果。

除非以直線做對比，否則曲線無法徹底發揮效力。

在人物動作的那一側，以直線與之對比，就能產生令人滿意的效果。

在曲線內做變化時，不要破壞曲線的主要動態。

數學造就出氣勢宏偉的建築結構。

透過改變，我們理解自然法則。

在這群人當中，看出這二個小孩之間存在的美妙關係，那就是他們的生命律動。

模特兒不是我們臨摹的對象，而是我們了解的對象。畫作是模特兒給藝術家

的印象所產生的結果。我們需要的不是模特兒，而是洞察力。因此，當鄧肯這類傑出藝術家影響我們時，那是因為我們理解她的表演（作品），我們跟她一樣棒。因此，觀看者可以跟他注視的畫作一樣棒，意即觀看者認為他眼前的畫有多麼美好，他自己就有多麼美好。牆上畫作的重要性，就由觀看者自行決定。

模特兒身上存在著建立一個好構圖所不可或缺的題材。要是馬奈、惠斯勒看到那些題材，就足以讓他們完成傑作。但是腦袋空空的蠢蛋看到這樣的題材，就只會照著實體刻畫。這種人看到什麼就畫什麼，因為他沒有察覺相互關係。繪畫不是拿攝影的方法或只用技巧來詮釋模特兒。

跟布格羅相比，希臘人的作品簡單得多。但是，我們並不認為希臘雕像還要再多做些什麼。你真正需要的是，在題材處理上做出令人驚嘆的判斷。

世上從沒有哪一幅畫比大自然更美。模特兒不會跟你表露感受，你必須主動去發現。模特兒應該是你畫作的靈感泉源。我們對於人類個體的體會再多也不夠。

了解模特兒的特性。

在畫一群人時，我們挑選團塊而不是動作，因為他們看起來更像一個靜止不動的池塘，而不是一條流動的小河。

出色的模特兒，身體線條有其意涵，讓表情說話。

有時，鈕釦上的亮光，可能是整個構圖的關鍵所在。找出貫穿所有事物及融合整體精神的動線。

讓你的畫展現出呼吸的振動。

自己擺出模特兒的姿勢，你就能體會肌肉的拉力。畫人體時，腿部要表現出跟整個身體連動的感覺。

捍衛你對模特兒的見解。

想一想，你的畫作中是否畫出模特兒的神采？

把你最棒的點子全都套用在模特兒身上，看出模特兒的尊貴和內在性格。你所見到的並非眼前有什麼，而是你能觀看到什麼。這是你個人心智的創作，模特兒只是你的對象物。模特兒要仰賴你對她的想法。你的畫應該是在受其影響下的創作之物。

以模特兒為對象，依照結構去畫。藝術就是這種結構力的具體展現。結構是一個特徵與另一個特徵之間的關聯或關係，每個特徵都跟其他各個特徵形成關係。模特兒是一個物體，就像一個姿勢。每個部分並不存在，直到所有部分集結為整體。各部分是整個進展中的一個步驟。事物經過編排後，就具有一種力量。

潤飾唯有在整體中發揮作用時才有助益，可惜通常潤飾只是為了掩飾錯誤。

人類最不可或缺的特質就是精力、生命力和整體性。野馬的力量就在於牠的整體性。

以母子為繪畫主題時，要思考母親對子女的愛，想想你作畫時要表達什麼構想。

在畫孩童時，我必須努力進入他的世界。孩童活在自己創造的世界裡，在那裡不必被刻板的事實束縛。帶著敬意去畫孩童，你無法收買他，他是有極大可能性的獨立個人。孩童活在自己的世界裡。對你來說，那個世界可能沒什麼，但卻跟你的世界一樣大。

對孩童來說，所有不同的色彩就是激發他們想像與嘗試的冒險故事，所有真實感受就是浪漫。

男孩安靜坐著，就是一個驚人之舉。

曾經有些時期，我們這個世界更關切人類，那時我們比現在更了解人類。

上色的方法不重要，你對上色的要求才重要。

你的風格就是你用顏料表情達意的方式。

那種小掩飾，就是一般說的潤飾。

龐大的個人發展就是造就藝術家的關鍵。

你的畫跟大自然的大結構一致嗎？渴望以大方向著眼、運用簡單做法完成事情的人，就處於一種健全的狀態。

———

唯有自我教育才能產生自我表現。

等到你確定自己無法批評自己時，再要求別人批評你。這樣，你就會樂意接受批評。

你無法強迫任何人接受教育。

很少人曾提到自己自學過。他們對於在學校求學的態度是：「我在這裡，我是學生，我是璞玉，雕琢我吧。」在這個國家，沒有人是自由的，因為大家都在問：「人們對我有什麼期待？」

如果我能觀看並真正了解我周遭生活的精華，我就能運用我目前可以掌握的技法完成傑作。

我希望藉由教學，激勵你從事一些個人活動並展現個人看法。

我感興趣的是你有多大的意圖。記住，你最好誇大你想這樣做的重要性，因為這樣總比低估重要性來得好。

在你的畫裡，要把頸部、頭部和身體當成彼此互有好感的一種關係。手部愛慕頭部，人體各部位之間彼此不會冷漠疏離，而是存在一種美好的夥伴關係。各部位快樂地合作，彼此間存在一種絕對的自信。在臉部、衣褶、飾品和周遭氛圍之間，也同樣應該存在這種愛的和諧，因為在你創作的肖像畫中，這所有事物已經成為主角人物的一部分。

■ **頭部**

把頭部當成一個姿勢。

想一想，頭部如何從身體出現？

有些人的五官鮮明突出。

把頭部當成希臘大理石半身像，這樣有助於讓你發現眼前這個頭部的美。

有時，五官將臉部形塑出來；有時，臉部將五官容納其中。華人的五官很少破壞臉部的主體性。

如果你想要的話，可以將單一五官當做主焦點。譬如，讓一切指向一隻眼睛，讓所有線條導向那隻眼睛。

一般來說，趣味是從眼唇或鼻子的姿態開始。

前額的隆起通常像是一個驚喜，那裡存在著光的美妙尊貴。

眉毛畫長一點，嘴巴畫大一點，總比眉毛太短，嘴巴太小來得好。

對頭部做出整體簡潔的理解。

讓頭部成為在空氣中游動的固體。

讓塊面有所區別，別將塊面合併而柔化邊緣。但你也要注意，明確的事物通常在粗糙面的邊緣，而且可能穿越邊緣。

除非有必要，否則千萬別用高光。唯有在高光能發揮極大效用時，才使用高光。同樣道理也適用於反光和中間色調。

在畫一朵花時，要以畫出花朵的力量為目標，把存在於嬌嫩花朵中的力量釋放出來。

花五分鐘仔細端詳模特兒，比耗上幾小時雜亂無章地創作更重要。

如果你作畫時遇到瓶頸，用另一種媒材畫一張速寫。它會帶給你嶄新的觀點。

■ 頭髮與鬍鬚

頭髮本身是從物質主義到理想主義，從細節到大團塊等過渡範圍的神奇變化。

頭髮是如此隨意，卻又如此明確。

在頭髮中的某些地方應該是靜態的，這些地方相當重要。

你可以利用模特兒的頭髮形成對比，**製造出**跟臉部的巧妙區別。頭髮和臉部的美互為必要，頭髮襯托出臉部，臉部支撐住頭髮。兩者相輔相成，相得益彰。

在一幅畫中，頭髮和臉部之間的那個線條，通常是可以力求表現的大好機會。怎樣表現出頭髮的動態？

問問自己，你對頭髮有何看法。

讓頭髮飄動，再回歸豐盈，以虛實相生。

先觀察頭髮如何賦予頭部形狀，再得出頭髮本身的姿態。

注意頭髮修飾頭部的方式，頭髮如何向外延伸控制背景。

黑髮也可以用赭色畫出暖色調的底色，在頭髮跟皮膚交接邊緣，通常顏色較紅一些。畫出這種紅色的感覺，而不是畫出突兀刺眼的紅色。

白頭髮用到的白色顏料微乎其微。

老人的灰白長髮總讓人產生一種神奇幻想。

找出頭髮中出現不同程度的美。事物之所以美，是因為彼此相關。美，存在於關係中。

頭髮是有彈性的。

頭骨應該在頭髮下方，並顯現出紮實感。

頭髮通常能表現出行動與意志。

白色鬍子跟臉的顏色其實比我們一般認為還要相近。有時，只要一些強調，就能產生差別。

一 所有臉部

所有臉部本身都有一個主要方向，有些臉部往內，有些臉部往外。利用一致的線條來表現臉部。

臉部會有一個主要的神情。

透過五官來表現個體的心智活動。

前額處可能有許多色彩和形狀，但這一切統合起來應該看似前額這個整體。

這就是簡潔。

看看時鐘吧！時鐘那又圓又大的表面，沒有被分針和秒針破壞，你畫的人物臉部也不要被五官破壞。好好處理人物臉部的莊嚴感，別讓五官給破壞掉。

▊ 眼睛

眼睛就是一種表現。

把眼皮跟嘴唇當成同樣的東西。雖然兩者是不同的五官，卻合力展現同樣的表情。

一般而言，眼睛周圍的色彩比較豐富。

年輕人的眼神清澈，年長者的眼神迷濛。

記住，畫出上眼皮在眼球上的陰影。

眼角靠近鼻子那裡的光，有助於塑造出眼窩的形狀。

眼白幾乎騙倒所有人，眼白沒有你想的那麼白，也不全然都是寒色，而是比較接近膚色。通常，些微變化就能表現出眼白。

眉毛很重要，具有重大意義。眉毛總是發揮重要作用，展現表情的多樣性。

眉毛應該是前額的主要結構者。

確定眉毛的位置、方向、長度、起點、變化與終點。然後，以這種理解去畫

眉毛。

你想讓眉毛在畫面中發揮什麼作用？

記住顴骨的重要性。

感受眉毛下方目光的掃射。

感受眼皮的迅速眨動。

▌ 鼻子的方向

鼻子的方向可能決定頭髮的走向。

鼻子的方向就是一種強調表現的畫作。

把鼻子畫像成主要的方向指標，如同帶頭前進的首領一般。

畫好鼻子底部的形狀。畫鼻孔細節時，別忘了注意整個鼻子的形狀。

你不需要精心刻畫二側鼻翼。無論如何，以一側鼻翼為主導。如果二側鼻翼畫得一樣重要，觀看者不知道要看哪一側，目光會在二側移動，反而失去焦點。

要畫出鼻孔有空氣流動的擴張感。

把鼻子當成長方體，讓鼻子有稜有角有形。

鼻子底部沒有亮光，只有鼻頭高光是明亮的。

頸部與唇部

通常，頸部是極能表現個人特色的部位。

畫出頸部的柔美與光暈。你必須讓顏料和色彩敏銳地表現感受。

畫頸部，不是只畫頸部的陰影。

頸部從身體動作中冒出來。

頸部讓人引發聯想，頸部的形狀應該具有生命力和動態。

頭部從頸部伸出，頸部從身體伸出，頸部支撐頭部。生命力明確有力地表達畫作。

雙唇是一個匯集點。唇部是由臉部下方的所有部位構成的。

雙唇不足以構成唇部。下巴必須結實有力營造動態，不是柔軟含糊或陰影交錯。

姿勢

姿勢包圍了空間。

每張畫都應該有一個主控的大姿勢。

畫面上的所有景物都應該以表現某個重要構想為依歸。

某些動物已經發展出一種莊嚴的姿勢。

繪畫由三位女士構成的一群人時，別讓個體的趣味破壞整群人的主要姿態。

畫手部時，表現姿勢比畫出輪廓要好得多。

畫跳躍動作，就讓畫面一切都展現出那種跳躍精神。

我們欣賞舞蹈，因為我們從舞蹈中看出去蕪存菁，從舞蹈中發現優美重要的線條。舞蹈以相當細微的動作，發揮極為顯著的效果。

■ 背景

背景跟畫面其他任何部分一樣，有許多事情要處理。背景要由人物帶出來。

背景是這女孩周遭所有空間的感覺。背景應該跟頭部呼應，椅子應該強化本身支撐人物身體的力量。

這張素描很棒，因為女士抓住椅子，她有重量，椅腳支撐住她，兩者在地面交會，產生一種接觸感。藝術家不該如實刻畫那張椅子，而要表現出椅子的功用。要是有一小部分表現出這種功用，千萬不要把這個部分照實景畫成椅子的某個部分，而要轉換一下，也就是畫出它跟頭部的關係。整個畫面中，模特兒身上還應該有個東西，那就畫出模特兒的扇子跟頭部之間的關係。

就連模特兒座椅椅腳的橫木都能入畫，這樣你就能針對橫木好好詮釋一番。

記住，你的模特兒不是**靠著**空間，而是在空間裡面。對我們而言，空間才是真實的，是我們的樂趣所在，我們並不欣賞房間的那些牆面。

背景是模特兒周遭和背後的事物。

背景的色彩和形狀要搭配得當，讓你無須刻意思考，背景就自然存在。

效益不彰的背景有時是力量太過薄弱，太戲劇化，只看到下垂的布幕，沒有存在價值，可以拿掉。

臉部應該將本身的活力和色彩擴散到背景中。

別讓背景柔化人物。

畫背景時，不要盯著模特兒後面看。

這位女士占據的空間相當大，好好了解這個空間的莊嚴感。

有些人背後需要有一個大空間。有些頭部需要大空間，有些適合小空間。

關注牆面的涵蓋力。

有時，畫模特兒周遭的空間，比畫模特兒還要簡單。研究希臘人重建帕德嫩神廟（Parthenon）的構圖，搞清楚這一點的重要性。

絲綢製品會讓視線迅速移動。

有些色彩給人緩慢沉重之感，有些色彩則帶有速度感。

你不必混合紅色和藍色顏料，就能畫出紫色物體，利用這二種顏色並置就能在視覺上製造出一種紫色的感覺，同時創造出以純紫色去畫還更豐富的造型。因為在視覺上會產生紅色向前、藍色後退的效果。

在有生命的物體面前時，服裝本身的重要性就變得微不足道。

傢俱和衣服是拙劣藝術家的退路。

徹底去除大量的線條和明度，這樣衣服就能以大姿態展現本身傳達的感受。

在生活中，我們根除許多事物，才能看見美。

畫面上的每樣東西，頭髮、外套、背景和椅子，應該有助於表現你對畫中人物性格的想法。

作畫時，要跟自己作戰，不是跟模特兒作戰。學生要跟自己競爭，為尋找規律而努力。

畫出衣服的形體，讓衣服上的起伏有賞心悅目的感覺。

當你開始畫一張畫，想想：眼前的模特兒為什麼有趣，為什麼有感染力？我如何運用這個領帶、頭髮、這些東西來表現他？

這個領帶如何表現出活力、特點或個性？

不是畫物品，而是畫出領帶的精神，也就是畫出領帶跟模特兒的生活、想法和氣息之間的關係。

把這條亮橘色領帶當成一個產生累積效果的引擎。

領帶就像是順流而下的一塊軟木。

畫出衣服裡面的身體，讓人物襯衫上的線條延伸到頸部的線條。畫衣服時，就要想到穿著衣服的人物。

衣服肩帶描繪出人物上半身的形狀。

最好不要細數項鍊有多少顆珠子。把珠子當成一連串的影響。女士脖子上的項鍊是有生命之物。

肩膀處的衣領線條，賦予年輕女子優雅的氣質。

把帽子畫成襯托頭部之物。

利用洋裝表現出**老婦人**的溫柔特質。老婦人身上的一小塊白色，看起來當然

跟其他人身上的一小塊白色不一樣。

讓袖口跟皮手套筒表達出手部的力量。

耳朵上的首飾可以暗示出某種凶狠與不受馴服的生命特質。

皮膚會顫動。事實上，皮膚從來不是非常明亮，卻仍然讓你認為那是眼前所見最明亮的事物。皮膚很難用輕巧的筆法勾畫，不像畫耳環那麼簡單。

洋裝下擺暗示出先前的動作。最好的做法是讓模特兒穿著長裙走一走，這樣就能觀察動作。一切不能鬆垮無力，而要充分表現主題。衣服不該了無生氣，而要表現行動之美。衣服當中應該有什麼重要事情正在發生，有某些動態貫穿其中。

想一想，針對那件紅洋裝和白衣領，你有什麼必須要**表達**的事？

記住，**光線的角度**應該捕捉到整個人物。光線會因為形體的緣故而改變方向，但本身是持續連貫的。

避免亮部單調無趣。

衣領的白色可能是畫面色彩中一個絕佳的構圖注解，也應該有助於增加畫面的完整性。

把外套當成在畫面中跟頭部對照之物。

畫出手的姿勢，不是只畫手。

腰上的皮帶應該要表現出有氣息、活生生的軀體。

孩童洋裝上的縐褶就是當天活動的記錄。小孩把乾淨的洋裝弄髒，讓洋裝**變**

成生活記錄。衣服已經成為孩童的一部分。

印地安小孩脖子上的許多項鍊，就是捕獵生活豐收的跡象。

賦予女子肩上的披巾某種生命力。在披巾中加入某種表現，設法透過披巾表

達出女子肩膀的活動和個人生活狀態。披巾應該訴說出本身在女子頸肩處的移動。

畫出人物的服裝、笑容與勇敢。

表現出一種生命力和體積感。

不要盯著臉部的陰影看看，如果你盯著陰影看很久，通常陰影就會變亮。因

此，你要盯著亮部看或注意整個表現，絕對不要盯著陰影或背景看。最好把陰影

畫成簡單的黑色暗塊，以免陰影看起來太薄弱無力。

畫面上不應該有會產生反效果、筆觸不果斷和言不及意之物。

自信肯定，有助於創造好藝術。別畫得單調、鬆散、籠統和負面。

所有讓步都是騙人。

除非你**需要**形體，你才會畫出形體。只有想要畫出形體的念頭，就不是真的需要。

有些形體只有站在畫作前面才看得到，有些形體則是從遠處看畫作時才看得到。繪畫就是，知道如何在畫面上不畫什麼，但當你從遠處看卻畫之有物，產生一種似有若無，其中有像的感覺。

───

畫畫時，要思考完整性。

把明度當成賦予形體的一項因素，而不是一些亮暗點。

別記：「光在哪裡？」要問：「**哪裡需要**光，才能突顯鬍子？」

亮暗搭配產生的是形體，不是暗面。從模特兒身上的亮暗變化就可以佐證。

切記，不要太仔細刻畫指關節和一些小變化，而忘記大塊面的重要。這種毛病會導致畫面缺乏完整性。

硬而細的邊緣會顯得單調乏味。

畫出體積也畫出幾何形體的塊面。

小心畫出完整的頭部，即使沒看到的部分也要考慮進去。

缺少體積感，有時是因為到處都有小範圍的亮部。

尋找並追蹤光線的角度。

對你而言，最可怕的事情就是，現實生活中沒有形體存在。

在你作畫時，把光源放靠近一點或擺遠一點。記住，利用有說服力的投影。面，調整到讓光線籠罩整個人物為止。先直接放到背景，然後挪到前

畫一個笑臉頭像時，要表現出讓觀看者印象深刻的連續動作。畫作應該激發觀看者開始聯想，讓他們認為自己看到的景象比畫作景象更多。要做到這樣，畫家就要考慮畫面的所有因素，並讓所有因素發揮作用，也必須創造一個貫穿整個畫面的動態韻律。

笑臉頭像應該是有機體，也就是各部位互相關聯。有機體就有規律可循。

笑會牽動整張臉的肌肉，就像握手讓手部肌肉繃緊那樣。人在笑時，嘴角上揚，下巴突出，鼻子和上唇縮短，鼻孔擴張，眼睛瞇起來，眼尾上揚。笑，這種情緒讓整個房間充滿生氣。這種氛圍貫穿整個畫面，身體應該跟臉一樣也在笑，就連頭髮從頭至尾也應該感染到笑的力量。在以笑臉男孩為主題的畫作中，應該從頭髮和五官線條都表現出男孩的笑聲，背景也要畫出一種共鳴感。整張畫應該像是有人笑著走進房間那般。

人在笑過之後會覺得心裡很充實，而不是像生氣後那樣空虛。笑聲迴盪、下巴揚起。人在笑時，開始出現一整組新的形體。

—

學習給予，並在給予中學習接受。

—

風景畫的價值在於，畫作中表現出的人類情感。能引發共鳴的靜物畫，比畫家冷漠無感所畫的頭像更有人味。

—

我寧可觀察奇妙有趣的小孩，也不想欣賞大峽谷。

當你認為山景優美，山似乎在移動也有自己的生命，你就將山景入畫。當山景如此美妙時，試著查明你看到什麼。當你回去冷靜地注視那個主題時，原本從火車車窗看到的驚人一瞥可能消失不見，實景變得美感頓失。山在天空下是既美又有生命力之物。有時，一座山矗立在山嵐中，山嵐緩緩移動，將整座山籠罩其中。

在戶外時，要注意那些體積龐大的東西，海洋和佇立其中的岩石，有著龐大的力量。我們想到的不是岩石，而是阻力。

雪花滿天的浪漫氣氛和一間房屋的陰森感受。

畫瀑布時，不是只把瀑布畫出來，而要利用瀑布來表現生命力。

老房子座落在那裡。乍看之下，其中一棟新房子看起來很不搭調，過一會兒後再看，新房子已與景色合而為一。新舊房子變成一個彼此相關的群體，整個地區顯得古色古香。房屋展現出屋主的特質，房屋不再只是房屋，而是有溫度、有人味的住家。

注意樹木的模樣，而不是關心樹枝的伸展。畫出樹木的姿態，有些樹木給人莊嚴、茂盛和充實之感。

從一棵樹木中，我們能感受到生命的精神、成長的精神和頂天立地的精神。

好好理解風景裡，陽光照射屋舍時所唱頌的光之曲。

就算是從遠處眺望薄霧中的山景，山看起來依然穩若磐石。

夜晚有一種強大的光感。

仔細觀察，即使靠在牆上毫不起眼的一支棍子也不錯過。

熱愛繪畫的真正感受，就存在於處理各部分彼此關係的方法中。

這簡直美極了，就像想法一樣美妙。

在他的畫作中，有一種出神入化的線條。

每個對繪畫帶有敬意的人，在開始畫一張新作品時，都會感到害怕。

從未感到害怕者，根本毫無想像力。

「色彩畫家」的畫作以色彩作為結構因素，而不懂得善用色彩的其他畫作，看起來就像緞帶展示台那樣，令人眼花撩亂。

———

明亮度是趨向色彩，不是趨向白色。

累積比對比更有力量。堆積色彩就有很好的效果。

黃色讓物體前進，紫色讓物體後退。在調色盤上，將寒暖色的顏料分成二邊擺放。

黑色是很棘手的顏色，別過度使用。

黑色或灰色跟暖色並置時，通常看起來會像寒色和補色。也就是說，黑色或灰色跟紫色並置時，看起來會像黃色；但是黑色或灰色跟黃色並置時，看起來會像紫色。

研究純色跟中性色並置的效果。

藉由善用色彩本身暖色、中性色和寒色的色彩共振，生動地描繪色彩，這種做法非常好。你可以進一步把這種做法，套用到自己的所有色彩上。不過，這樣做很容易做過頭，有時變得太矯飾造作。

別一直盯著色彩看。

色彩中有一個黃金分割，一種光譜關係。

有色彩感的人能敏銳觀察事物的質感。色彩可以透過質感來表現。

繪畫手法各有不同，譬如：有人偏好畫深色、有人喜歡畫淺色，還有人熱衷在一平方英吋那麼小的面積裡，畫上一百種顏色。

有時，你可以只改變質感，就能製造出色彩變化的效果。

色彩，神奇般的真實。

色彩只在具有意義時，才會顯現出美。色彩本身沒有意義，必須表達某種生活價值。

色彩表現出人類生活中更深層的負擔。

形狀不好看，色彩就美不起來。

形狀應該以本身美妙的比例，一路引導你。把形狀當成一種媒介。色彩也有

這種作用，讓人在視覺上產生前進和後退的感受。

有許多色彩，它們正在移動，不停地移動。

色彩應該在整個臉部流動。

色彩和熱情正進入我們的生活。

畫面要虛實相生，簡單大面積的留空，最能襯托畫面主題的意象。

以極暗色為主的一張畫裱上白框後，效果可能出奇的好。法國凡爾賽宮的小特里亞農宮（Petit Trianon），就以白色鑲板房間展示畫作。同樣地，淺色畫作在黑色畫框襯托下，也會顯得更加出色。通常，畫框選用色調優美的金色最安全，但是每張畫有最適合自己的裱法。

畫框應該是最能襯托畫作的好搭檔。一張色彩沉悶的畫不該搭配色彩沉悶的框，如果框的色彩跟畫中色彩相似，更是萬萬不可。當牆面跟畫作的色彩和質感相輔相成，這時只需要一點點邊框，而邊框和牆面就結合為畫作的背景。

當我們擁有好的品味時，坊間製作的大多數畫框可能會被通通燒掉。

一張畫有自己限定的範圍，不該延伸到畫框。畫框應該顯示出畫作的界限。

不管做什麼，都要滿懷熱情。

藝術家，這種人總是離群索居，努力開創自己的道路。對他而言，想法就是他的人生。

畫作上的簽名要審慎。簽名應該簡單又有辨識性，融入畫面構圖，而非造成干擾。

人體強健的構造，就是美與優雅。人體實在了不起。美，是了不起的事物，跟結構一樣重要。寫生習作中，畫出人體之美的傑作寥寥無幾。

如果你憑記憶創作，就很可能把自己的真實感受畫出來。

人體之精緻，堪稱是世界上最美之物。

別讓你畫的人物，看起來像被熨斗熨過。

感受人物的活力，肩膀要有厚實感。

對人體的描寫。觀察色彩進入另一個色彩的流動，那種柔和感與光輝，還有

激情。模特兒優雅生動，身上皮膚呈現一種紅色的美妙融合。

模特兒身上的一道微光。畫出這道微光就要靠色彩變化，而不是仰賴白色

（或留白）。

畫出人物的體態、感受，以及渾厚結實的腿部。頭部暗面則以優雅的玫瑰色

表現。

人物身上的紫色是色彩產生的**感覺**，不是單畫紫色就行。別把它們當成顏

料，而要利用色彩表現光感。

在畫作上清楚區分身體哪些部位可動，哪些部位不可動，藉此產生動態感。

好好研究一下，搞清楚身體部位的活動性。記住，頭部是一個紮實的結構，不能

被扭轉折彎。頸部的關節比較靈活。再來是胸骨這個固定結構。腰部一樣可以活

動和彎曲，但是臀部髖骨一樣是固定結構，再來就是可以活動的膝蓋。整個身體

由可動和不可動的部位組成。可動部位通常可以彎曲或扭轉，但是人體全身都能

感受到動作的持續性。

研究肌肉，這樣你就知道你用到的特性。了解每條肌肉的起點和終點，以及

每條肌肉在手部動作時的作用。

解剖學就像好畫筆一樣，都是工具。

被事實吸引，被解剖學的事實吸引。

人體素描遇到問題時，就找出直線。這樣做或許能讓你釐清問題。把手部當成整體，而不是把手當成五隻手指來看。你不可能同時看到一隻手的五隻手指。

肌肉的覆蓋和交互作用，猶如小河的流動。

感覺腳跟的肌肉。

探討線條上再加線條這種看似神奇的效果。

藝術作品中的人體可以有如常人般的色彩和形狀。希臘人就做到了，他們並沒有讓人體的色彩和形狀失真。

傑出畫家會懂很多繪畫技法，但他還是會說：「我該怎麼畫？」

真正的藝術家都會被自己的作品嚇到。

大畫家是有重要想法要表達的那種人。因此，他不是畫人物、風景或傢俱，而是畫想法。

這些花朵的畫法表現出年輕的朝氣，顯示出年輕人把植物視為強壯、勇敢、

有憐憫之情。

在欣賞他人的作品時，試著設想他人的看法。

首先，找出一張畫的美妙之處。如果我在自己的作品中看到美，那就是我感興趣之處。

畫畫時，要同跳舞或唱歌時那般快樂。

工作者或畫家應該享受自己的工作，否則觀看者不會喜愛你的作品。如果你身上穿的蕾絲衣物，是有人幹苦活做出來的，那麼你穿起來也不會太開心。所以，不論是蕾絲衣物、畫作或任何物品，都應該是人們在喜悅心情下完成的。

他的作品充滿他對生活抱持熱情興趣之美。

所有名副其實的藝術作品，看起來都像在喜悅中完成。

低級藝術只是訴說事物，譬如：夜晚。高級藝術則帶給觀看者夜晚的感受。

雖然前者刻畫實景，但後者卻更接近真實。畫家該感興趣的不是區區小事，而是

所畫主題的核心本質。

這張風景畫充滿情感，就像某種勾起回憶之物。

展現你對所畫景物的感受，而不是描繪實際景物

中。畫鳥的羽毛，不如畫鳥在天空翱翔的精神。

真實不是存在於物質事物

<hr />

當你跟眼前自己真正喜愛的一件藝術作品進入物我合一的境界時，你的內心會發生一個極大的轉變。

■ 惠斯勒

從惠斯勒的這張畫作，我們理解到絲絨表現出的沉靜感，從這裡開始出現一個對比變化，這裡是質地較硬、更明顯可見的東西。我們的視線在這裡停留片刻，接著開始移動。我們似乎穿透空氣，將目光移到人物身上。我們跟著畫家的引導步步前進，這一切都是為了後續的狂喜感受而準備。

惠斯勒的畫作《白衣少女》（The White Girl）表現出畫家本身最美好的本性，也透露出他的內心世界與想法。少女的手部並未畫完，因為惠斯勒知道他無

法用畫後續部分那種心情來畫手部，也無法讓自己的畫作淪為粗製濫造。少女身上洋裝的柔弱與嬌貴，跟少女本身的強壯與力量形成對比。這是一種幻想，是一種精神的表現。我們不必停下來審視每個部分，只要注意手臂如何與洋裝合為一體的感覺。

惠斯勒的敏銳特質影響他的每個筆觸。

▌林布蘭

林布蘭的素描是一輩子努力學習、累積能力而完成的。

林布蘭的線條充滿一種偉人對生活的感受。畫作上的每一筆都流露出他對生活的詮釋。他的素描說明了他的人格特質，他的偉大存在於他對所畫主題的強烈情感。

在他的素描作品中，每個線條都是必然存在之物。

從林布蘭巧妙運用線條呼應本身心態的做法中，就能看出他有多麼了不起。

林布蘭一生忠於自我，用畫筆記錄自己的人生。

每個線條都像畫出模特兒的心聲，彷彿每個筆觸是模特兒嘔心瀝血的結晶。

愈深入洞悉表象之下的脈絡，就愈看清表象層面的變化。

林布蘭的素描充滿色彩感。在他的素描作品中，他不僅告訴我們，他有辦法用顏料做什麼，也告訴我們他想要完成什麼。

■ 葛雷柯

葛雷柯的作品說明了構圖為何物。換言之，他把各種構成因素集結在一起，讓這些因素形成一個大的整體。他利用一種有建設性的控制和協調，讓整個畫面產生連貫性。他的作品就像潺潺溪流般堆疊並相互作用。作品中的上升動態猶如火燄，充分善用光的動態。

你畫下的每一筆，都是畫面結構的一部分。跟主題無關的一切，就會破壞畫作。構圖法則應該是成長法則，作品本身就有成長的精神。藝術家必須把自己在大自然中看到的力量與影響畫進作品裡，也必須將這些要素當成意志的結構。從畫作角落模特兒臉上泛起的紅暈開始，那就是構圖。接著，一股力量貫穿整個畫面。因此，好的構圖就是表現意志。搞懂藝術家（葛雷柯）的進展構想，他利用自然的**原理**。成長，就是美。所有結構都透過變化建立起來。也就是說，變化是結構的因素之一。

注意，構圖是表現你的個體性。所以，不是觀看事物的表象，而是用你的觀

點去觀看它們。

模特兒身上的線條是構圖因素。線條會隨著你的意志而改變。你用線條產生更深入的印象。設法觀看現實的特性，而不是表象的特性。孩童觀看現實世界的方式，就超越表象與事實，可惜孩童長大進入藝術學校後，反而被教導要觀看表象的線條。不要再複製表象，不要只看主題，而要看穿主題。

我們應該不需要一張畫裡有一大堆東西。日本人就懂得欣賞簡單的比例，但是我們從小到大受到環境千變萬化的刺激，因此不懂得欣賞日本建築之美。我們在紐約的生活，大都跟日本人講究的簡潔原則背道而馳。

出色的構圖就像吊橋，每個線條對畫面的結構力有增無減。因此，如同惠斯勒所言，一件藝術作品從一開始就完成了。如果一張畫裡只能畫十條線，那就把最能包含整體的十條線畫出來。構圖是讓事物在整個結構中適得其所，發揮本身最大作用的自由。說穿了，構圖就是事物彼此關係的一種感受。

讓線條彼此隨意交錯，不是構圖。連結必須要有動機才行。

搞懂控制觀看者這門學問，那就是構圖。

務必確定你是為了表現自己而構圖，不是為了構圖而構圖。

觀看者的視線應該被帶到整個畫面，畫面每個部分應該跟其他部分緊密結合。

別讓畫面留空部分，看似空洞無意義。裝飾不是把物體平面化，而是講究結構。

塞尚

塞尚有了不起的見解，他的畫追求客觀冷靜，他要表達的是對象本身，不是他自己。他在努力提出個人想法的過程中，讓以往毫不相關的事物互相關聯。因此，他是一位偉大的藝術家。

他將物象彼此之間的關係視為一種普遍存在之物，他的作品讓我們得以從中窺探一二。

有些雕像溫暖有生命，有些雕像永遠冰冷死寂。

哥雅的作品都帶有中國畫的特色。

古希臘古樸時期的作品[2]

主要是以明度變化建立結構，透露人類的內在生活。

2 約西元前六〇〇到西元前四八〇年間。

■ 柯洛

讓你想要照自己的畫法去畫，那種想法特質才重要。以這方面來說，柯洛相當了不起。他的色彩與形式更加顯現出他的高尚情操。

■ 馬奈

注意每個變化代表的意義。

■ 荷馬

荷馬作品的比例呈現出一種讓人帶著誠信做生意的正氣凜然。

他賦予起伏不定的海浪，一種真誠正直的感受。

唯有強有力的整體觀看，才能畫出強有力的重要示現。

■ 提香

提香的作品，氣勢多麼宏偉啊！他是最傑出的構圖大師之一。他的作品有美麗的大塊面和線條，形成彼此相關的動態。

■ 素描

研究杜米埃的素描。

羅丹把他從模特兒身上能找到的獨特之美，透過作品告訴我們。

日本畫家注重比例。

■ 霍加斯（William Hogarth）

畫作中賣魚女的頭部，讓人有微風吹拂之感。

古代大師不像我們這麼緊張不安，那就是他們更能掌握大塊面的原因。

實現年少時的理想，才不愧生而為人。

■ 維拉斯奎茲

維拉斯奎茲畫的人物，從小丑到國王各個尊貴。在《瑪格麗特公主》（*Infanta Margarita*）這張畫中，他將小女孩畫成女王般的風姿。他畫出模特兒的獨特之美。他有洞悉人性的能力，擅長深入人物的內心世界。不論所畫對象是國王、乞丐或侏儒，他都同等對待並給予最高的敬意。

他能畫出如此傑作，必定心有所感，意有所至。

他不必偏離本質，因為他能從本質中看出美。

他利用簡單的大動態作畫，作品結合絕佳的完成度和寫意自在的筆觸。他的形式創造出優美的韻律。

他的作品有一道銀色光線貫穿畫面，在這西班牙人臉上有一種紫色調。

他的人物前額，帶有許多人性的感受。他在前額那裡畫出某種厚實感和肌肉交錯的力量，如同打造建築物並蘊藏一股能量。即使被頭髮覆蓋，也沒有忽略王冠的形狀。他透過頭髮和眉毛的形狀，形塑出頭骨的造型。

維拉斯奎茲的某些作品，人物眼部畫得精彩絕倫。他對眼部展現的生命力很感興趣。他以簡潔的手法表現眼部的深邃和眉毛的揚起，臉頰的表現優美至極。整個連動讓你感受到髮絲的浪漫氣氛，頭髮各區塊的分割相當有意思。

他賦予形體重要的動態，而色彩的動態也呈現此起彼落的律動。

感受孩童的尊貴。別認為跟孩童比起來，自己高高在上，因為事實並非如此。

一件藝術品是一場動人奮鬥留下的痕跡。

提香、維拉斯奎茲和惠斯勒這類大師的畫作，就像被掀開的重大文件。每一件作品都是一個重大決定，是藝術家想法與奮鬥的記錄。畫作記載藝術家所知的多寡，也透露藝術家能力的高下。一張畫裡留下的錯誤，就是藝術家奮鬥的記錄。

——

其中。

從時間的觀點來看，偉大的藝術既沒有開始，也沒有結束。所有時間都囊括

藝術精神，將會是人類永恆的生活態度

簡忠威
國際水彩名家
美國水彩畫協會AWS、NWS署名會員

幾年前，在畫室跟我習畫多年的學員鄭傳芳醫師送給我一本小書，他說：「簡老師，你會喜歡它的。」我翻了翻，苦笑著說：「連一張圖片也沒有的原文書？您是開玩笑的吧！」他回頭笑著說：「這本很有名，你一定看得懂！」很顯然地，他嚴重高估了我的英文程度。我把這本書封面朝外，擺在我的書架上當裝飾品。從此以後，每當我走過書架，總覺得封面上那位瞪眼瞧著我看的小女孩（本書唯一的圖片），似乎有話要跟我說……

後來，我把這本書介紹給另一位畫室學員，外文暢銷書譯者陳琇玲小姐，心

裡盤算著，如果它能出中文版，不就可以知道這本問世將近百年，當今西方世界畫壇頂尖名家人手一本的啟蒙小書，到底藏著些什麼祕密？終於，在二○一七年三月底，感謝這兩位學員溫暖的機緣，美國二十世紀初著名畫家暨繪畫藝術導師羅伯特・亨萊的經典名著《藝術精神》全球首次中文版，由大牌出版在台推出，正式與華文地區繪畫藝術愛好者見面。

透過同樣熱愛繪畫藝術的琇玲，用她那種專業查證的高標準要求與生動流暢的譯文，讓我在閱讀過程中，好像親聆亨萊老師滿滿真摯坦誠的忠告而感動莫名。從學習態度、藝術本質、繪畫技巧、教學方式，乃至於人生價值觀，他就像一位悟道的高僧，句句蘊含智慧，深入人心。也讓我這位經常對繪畫藝術教育發牢騷的畫室老師，從書裡穿越時空，與亨萊心靈相通。讀者如能用心思索體會，本書就是一座充滿藝術智慧的寶山。在藝術追求之路上，永遠指引著你真誠的方向。無論你是老師還是學生，是專家還是業餘，只要你喜歡品味人生、享受藝術，這本《藝術精神》將會占據你的床頭，讀它百遍也不嫌多。

本書由於是選錄亨萊歷年的演講稿與書信，不同於一般書籍的完整閱讀習慣，或許用類似閱讀聖經的方式去發現、省思會更適合。讀者可以隨意翻到任何一頁，字字句句去咀嚼品味亨萊老師想要傳遞給你的訊息，然後，記得拿出一支

筆，劃下屬於自己的藝術人生座右銘。

■ 關於構圖

「好的構圖就是表現意志。」

「在構圖時必須有一個強烈的理解和渴望，知道自己要表現整體。」

「堅持從最大塊面的構成取得形狀與色彩之美。」

「構圖就是事物彼此關係的一種感受。」

真正的繪畫大師，必定知道面積大小、明暗對比、主次聚散、點線面構成的祕訣與重要性，以發揮繪畫形色的魅力。亨萊的繪畫構成強調明確的意圖，他知道繪畫最原始的力量是來自大面積色塊的比例與配置。「形狀不好看，色彩就美不起來。」他更深入一層，鼓勵學生發出主動的意念，連結題材與畫者。「讓這些塊面盡可能對你所選主題產生意義。」也就是在畫家開始決定下筆之前，清楚自己的動機。「務必確定你是為了表現自己而構圖，不是為了構圖而構圖。」

「一張好畫是精心安排的非凡技藝。畫作每個部分本身都讓人嘖嘖稱奇，全都恰如其分地呈現整體的統合感，讓各個部分巧妙地合為一體。」、「藝術家應該有強大的意志，應該全神貫注於一個構想，陶醉在他所要表現事物的構想中。如

果他的意志不強，就會看到各式各樣不重要的東西。一張畫應該是畫家意志的表現。」可以說，一張畫就是畫家心中的一個小宇宙。

■ 關於技法

「與其說出事實，不如說出重要事實。」

「就算畫得辛苦，也要看似一派輕鬆。」

「想法是篤定或遲疑，精神是偉大或渺小，都在筆觸中表露無遺。」

「藝術家可以分為二種：一種懂得自我成長，透過需求的力量精通技法，一種受到技法操控，反被風格局限。」

我曾說過，藝術因技巧而存在，技巧因觀念而形成，觀念因生活而啟發。這就是「技巧」的真義，也印證亨萊對技法的宏觀態度：「別讓腦子塞滿你『學到的東西』，讓自己無法好好思考。你要透過努力觀看並從中獲得樂趣，來培養觀看能力；透過努力表現並從中獲得樂趣，來培養表現能力。」畫家需要研究的，是如何挖掘內心真切的表現需求，接下來的技法會逐漸形成。有怎樣的品味，就會對應怎樣品味的技法。

一位不停探索自己、提高自己品味的畫家，就會不停研發技法，鍛鍊技巧。

「傑出畫家會懂很多繪畫技法，但他還是會說，我該怎麼畫？」觀念會催生技法，但是精通的技法也會回過來刺激觀念，就看畫家如何對待自己的藝術。

■ 關於教學

「寫實不是由模仿取得，而是由對大自然產生感受取得。」

「你所見到的並非眼前有什麼，而是你能觀看到什麼。」

「靠記憶作畫、選擇關鍵因素、掌握對結構有重要性的事物，並利用這一切來創作一張獨特畫作。」

「不重視本身感受，長大後不再發揮想像力，忘記拿破掃帚當馬騎的喜悅，這種人才會從事再現事物這種無聊行業。」

亨萊為了讓學生擺脫被動刻畫，他一再強調利用記憶作畫的好處，希望能引發學生的自主意識，把詮釋的話語權從外在的題材拿回自己手中。我一直到這幾年才嘗試讓學生只參考鉛筆速寫來畫水彩，就是為了讓學生擺脫現實題材的束縛。因為記憶不會完全，利用忘掉的事物來捨棄不重要的描繪。有趣的是，學生對這種畫法並沒有想像中那麼困難而排斥，反而更容易發揮想像力，將被動觀看重新拉回在畫面上主動審視，感受繪畫的真正樂趣。

「讓學生盡己所能成為最深思熟慮的思考者、最寬容的鑑賞者、最思想敏銳且善良坦率的創作者。」這句話應該要深深烙印在所有繪畫教師和藝術工作者的心裡，時常提醒自己，要成為這樣的老師和學生。

■ 關於自學

「唯有自我教育才能產生自我表現。」

「比終生探究技法更重要的是，終生不斷的自我教育。」

「藝術家必須教育自己，而不要被外界教育。」

「大膽冒險，勇敢面對其他難題，當一位真正的學生。」

「不管學校多麼棒，學生能學到什麼是由自己決定。所有教育必定是自我教育。」

我是開始當老師以後，才開始當學生的。我的繪畫養成訓練，嚴格說來，並非在以前的學校或畫室養成，而是當我成為老師後，為了要教學生該知道的知識、該學會的技巧，我才開始一步步深入認識，什麼是我心目中的繪畫藝術。在我教了近二十年的素描與水彩以後，我才知道什麼叫做基礎，才知道我是如何錯過了我該學習基礎的黃金歲月（我曾感嘆三十五歲才自覺擁有素描基本功）。自

知之明，永遠是我的良師益友。擁有自知之明的人，就有了「自己」這位最好的老師，才會求知若渴，無所畏懼。

「他走上正確的學習之路。他努力『苦學』，他的大腦跟身體都發揮到極限。

但他的『苦學』一點也不沉悶無趣，因為他在琢磨某樣東西，他在學習基本原理，因為他有需要。而他運用智慧學習，在發現基本原理時，就有辦法辨識出來。」創作者的終極幸福感，往往來自最純粹的自我實現。誠懇面對自己，用自己已知的最高標準要求自己。也唯有如此，創作者才有可能去發現、吸收與學習，潛能與天賦也會源源不斷地被激發出來。

■ 關於藝術

「藝術，說穿了，就跟任何事做得更好有關。」

「所有值得去做的藝術，都是熱情人生的記錄。」

「藝術，是每個人給予這世界的證據。那些想要給予並樂於給予的人，就會發現給予的樂趣。而樂於給予者，都是強者。」

「在各行各業的生活中培養藝術精神。」

藝術家並沒有比較高尚，智慧也不見得高人一等。和各行各業一樣，以各類型

藝術創作為專職的，愈是頂尖就愈是少數，更多的人是業餘藝術家，其他的人則都可以算是不分類型的生活藝術家。每個人都有過在生活中動一些巧思的經驗，讓更各種事物更好、更美、更有效率或更有趣味。他們創造藝術，也享受藝術。

「每個人的心裡都住了一位藝術家，發展和表現的可能性以及創作的快樂，對每個人來說既是權利也是責任，不管從事什麼行業都一樣」，藝術活動其實一直出現我們日常生活中，只是我們不太察覺。但只要我們多留心，「任何有趣的事物將會成為你的構想，任何完成的事情就成為你的作品。」只是有那極少數天賦異稟者，特別執著、鍾情於某種類型的藝術，精益求精，成為各類藝術的承先啟後者，讓每個時期逐漸僵化的藝術產生突變，成為浴火重生後的新藝術生命，讓人類文明更添品味的風貌。

■ 關於成長

「實現年少時的理想，才不愧生而為人。」

「不管追求什麼，追求本身就帶給人們喜悅。」

「要保持年輕、持續成長、不安於現狀，需要相當大的勇氣。」

「孩童比成人更偉大。成人有更多經驗，但只有極少數成人還保有學會跟生活

妥協以前的那種偉大。」

理論上，看過愈多傑作，就會畫得愈好，但實際上卻是因人而異。我從網路上觀察這些年在國內外水彩畫友的進步速度，發現一個有趣的現象：知名度與進步速度成反比。愈是有知名度或成就的專業畫家（不分年齡），其進步的速度就會愈緩慢（甚至是停滯狀態）；反而是還沒沒無名的畫家或業餘愛好者、學生，進步成長的速度常常令我為之驚豔！

當然，愈是成名畫家要在藝術上更進一步，難度當然更高。但是，我認為更大的問題，是隨著成名後，緊抓這個「成功地位」與「自我風格」的保守心態，讓學習的心同時關了起來，就算讓他看了全世界更多更好的作品，也很難再去影響與刺激他追求藝術的初衷。相對來說，還沒有多少名氣的畫家與學生，反而沒有地位與風格包袱，他們可以在網路世界裡不停地吸收學習，提高眼界、追求卓越。甚至逐漸超越那些沉醉在成就與風格泥淖裡的知名畫家。只是，當這些努力吸收學習的畫家一旦得到「成功」之後，他們也會同樣會遇到「守成」問題。繪畫藝術這條路上，只有不停接受養分與挑戰的人才能成為大師，只有庸才才會緊抱成就。

■ 真、善、美的永恆價值

在二十世紀之前，繪畫、雕刻等視覺藝術，沒有真假的問題，只有美學品味的轉變與水準高低的的問題。但在亨萊去世後的二十世紀，風起雲湧的當代藝術新思潮，早已超乎他當年的想像。在二十一世紀的今天，藝術在形式、內容、表現、媒材等各層面已徹底解放，官方展覽的權威也已式微，取而代之的是結合商業與網路，進行各種宣傳炒作。人們進入美術館和博覽會「學習」如何欣賞不知所云的「當代藝術」，卻不知絕大部分可能只是資本家手中的塑膠籌碼。

在二十一世紀，人工智慧不會只是滿足於打敗圍棋世界冠軍。我相信，人工智慧下一個虎視眈眈的目標，就是藝術，而且已經是進行式。雖然絕大多數的人並不擔心，認為日益強大的網路電腦，或許在計算勝負性質的棋賽，可以輕易打敗人類，但絕不可能搞藝術創作。因為電腦是死的，人是活的，藝術不可能由冷冰冰的機器取代。但我並不太樂觀，回頭看看這三十年來，隨著電腦網路科技狂飆發展影響專業藝術養成教育的種種問題，早就顯露出一些徵兆。

標榜前衛創新的當代藝術家，使用現代科技材料與電腦影像科技進行創作，無可厚非。但是在傳統媒材領域如油畫、水彩等的畫家（特別是寫實畫家），卻也已經程度不等地利用科技進行編修參考，甚至拷貝作畫。古代的畫家勤練速寫

以鍛鍊造型並收集素材；近代的寫實畫家靠一台相機和投影機，就能安穩舒適地在畫室作畫，少見寫生；當代的畫家利用電腦，各種畫面處理模式應有盡有，任君選擇。科技正在逐步影響人類的藝術創造力，而且愈來愈快。

繪畫藝術的抽象構成美，不外乎是面積比例、明度寒暖對比、主次強弱聚散、簡化的形塊與結構……等等，這些都跟「數」有關。我相信未來的人工智慧對於以「數」為本質的簡化抽象結構美，將會「幫助」藝術家很多。因為它儲存並分析了幾千年所有天才藝術家對視覺造型美掌握的所有知識。想像一下，未來的畫家，只要隨手拍攝一張不起眼的照片，然後打開電腦，滑鼠一按，它就自動改造呈現出各種超完美構圖與風格，供畫家選擇再依樣畫出一張油畫、水彩。人類對繪畫藝術創作的貢獻可能只剩下「輸出」，未來的「專業畫家」將會是人工智慧下的「人肉印表機」。很荒謬對吧？但是試問，能夠隨手畫出超美結構令人驚豔的畫家，古今中外有幾個天才可以做到？這些天才要花幾十年的刻苦練習才能得到？如果今天的電腦科技可以輕易做出「美」，藝術家為何還要苦苦訓練自己幾十年，還不見得保證能創造出美？

可以想見，未來的美術專業教育將逐漸放棄高時間成本的基礎訓練，甚至不需要美術學校。人類生活所需的各類藝術，人工智慧將一步步取代。科技愈

進步，整體人類的美感創作力就愈退步。人類放棄自己的創意轉而依賴人工智慧（成本效益），那麼各類藝術創造與設計的產業勢必全盤洗牌。如果人類沒有自覺，再過一、二百年後，失去美的想像力與設計的人類，幾乎與動物相去不遠。

大約百年前，亨萊寫下這些書信評論，為當時的年輕學子揭示了西方從文藝復興以來，四百年的繪畫藝術發展精髓，並提醒人們在追求藝術創新的大方向時，勿忘真、善、美的永恆價值。但如今的當代藝術面貌，亨萊提倡樸實真摯的藝術精神卻日漸模糊消逝。人類目前或未來是再也敵不過人工智慧了，但人們還是喜歡下棋；就算未來電腦可以設計出「美」，但真正的藝術家只會更用心去發現屬於自己的美；雖然過度依賴科技會弱化人類的創造力，但網路時代卻也讓學習變得更容易。未來，以藝術為專職的頂尖藝術家會愈來愈少，但是各種藝術活動會更加普及與活躍。或許，藝術文明有它自己順應時勢的生命法則，無論時代如何變化，藝術精神將會是人類永恆的生活態度。

羅伯特・亨萊的《藝術精神》，會在百年後的今天在華人世界重新出版，我寧願相信，這是人類的藝術精神正在對我們默默地傳遞出某種訊息——回到真善美本質的新文藝復興即將悄悄拉開序幕。

藝術精神
The Art Spirit

作　　　者　　羅伯特·亨萊
譯　　　者　　陳琇玲
副總編輯　　李映慧
編　　　輯　　林玟萱

總 編 輯　　陳旭華
電　　郵　　ymal@ms14.hinet.net

社　　長　　郭重興
發行人兼
出版總監　　曾大福
出　　版　　大牌出版 / 遠足文化事業股份有限公司
發　　行　　遠足文化事業股份有限公司
地　　址　　23141 新北市新店區民權路108-2號9樓
電　　話　　+886- 2- 2218 1417
傳　　真　　+886- 2- 8667 1851

印務主任　　黃禮賢
封面設計　　白日設計
排　　版　　極翔企業有限公司
印　　刷　　中原造像股份有限公司
法律顧問　　華洋法律事務所　蘇文生律師

定　　價　　450 元
初版一刷　　2017年04月
有著作權 侵害必究（缺頁或破損請寄回更換）

國家圖書館出版品預行編目資料

藝術精神 / 羅伯特·亨萊（Robert Henri）著 ; 陳琇玲 譯 -- 初版 -- 新北市
大牌出版, 遠足文化, 2017.04　面 ;　公分
譯自：THE ART SPIRIT

ISBN 978-986-94080-7-3(精裝)
1.藝術 2.藝術欣賞

900　　　　　　　　　　　　　　　　　　　106002731